再晤河山

——歐遊史地緣

靳達強————著

知性與深度之旅

曾聽一位出版界的前輩說過，旅行是一場冒險。所以每一趟到外地旅遊，都要嘗試到一些聞所未聞的地方，帶着一個「探索者」的心態。

細讀靳達強著的《再晤河山——歐遊史地緣》一書，感覺就像跟隨這位博學慎思的作者，一同探索歐洲名勝、教堂聖蹟、歷史遺跡等，配以細膩精練的筆觸，加上該處地理與歷史背景的描述，感覺就像與作者作了多次「深度」的旅行。

作者的旅遊文章，在資料搜集下了不少功夫，有別於一般走馬看花式的遊記，再配上敏銳的觀察，對當地景色與建築物的細膩描述，讓讀者感覺如置身其中，並能深度了解所到城市的興衰及其歷史的淵源由來，是一趟不折不扣的「知性」之旅。

其中印象深刻的一章是「奧匈樑脊」，因為寫的是我嚮往已久的城市布達佩斯。作者從 2001 年踏足布達佩斯，當時樸實土氣的印象仍歷歷在目；至今日再踏足，已是繁華鬧市：「到市中心遊逛，見行人衣着趨時，與德、奧大城市無異，女士的老款淨色薄衫已然絕跡。市街摩肩接踵，流露商業都會的氣息……」，短短幾句的描述，作者已把舊城的「新貌」向讀者展現無遺。

在此，鼓勵愛旅遊的你，特別打算歐遊的你，帶着此書伴你展開一趟「知性與深度」之旅吧！

羅乃萱（作家）

自序

靳達強

　　倚着機場對岸酒店的露台，看疏落的飛機升降。西天的晚虹向來浪漫，只不過我恍如回到少年時的原點。

　　小時候家在西環邨，課後常到走廊朝北的最盡頭憑欄眺望，看輪船進出維多利亞港。我家稱這得閒無事的「活動」為「睇火船」。那些貨輪何來何往，我沒有太多想像；小學常識科說香港是個轉口港，那麼，眼前就是轉口港的風光。小六畢業，兄長負笈海外，乘三程飛機東去，印象最深刻是他在登機樓梯頂上轉過身來向客運大樓天台上我們一家揮手道別，此別八年。升上中學，仍常「睇火船」，只是貨船悄然改運貨櫃；大型貨櫃輪不會取道堅尼地城與青洲之間的淺窄航道，而把輪上貨物轉到岸上的躉船也愈來愈少。對岸九龍群山的南坡則愈見繁忙，飛機沿着大帽、筆架，獅子等峰的山腰滑向啟德機場，一架接一架，這城與世界的聯繫日益頻密了。遙望天際餘暉，心念也翱翔遠去，特別是西方的國度；那些年的世界歷史課令我特別嚮往歐洲。

　　到三十八歲，我才首次踏足歐洲，但很感恩，此後二十多年不斷有機會歐遊，租輛汽車，便一家遊歷列國。

　　直至 2020 年，一切戛然而止。

2018 年，我出版了《河山人會》，一年後擬執筆再寫，以存養歐遊的感知；但世局劇變接踵而至，變得令人不知所措，也令我懷疑繼續寫消閒文字的價值。直至驀然記起憑欄遠眺的那片天地和當年認知異國的渴慕，使我重拾了寫作的動力。且歐遊經歷仍常豐富我心，重看列國的資料，總讓我延續遊歷的樂趣。如是者，反復於神遊與奮筆之間，與史地及人文痕跡會晤，完成這本《再晤河山》。

　　願本書十篇遊記如斗室的西牖，帶我們飛越萬水千山，悠然遠去。

<div align="right">2022 年 8 月，香港</div>

目錄

Contents

提洛山境

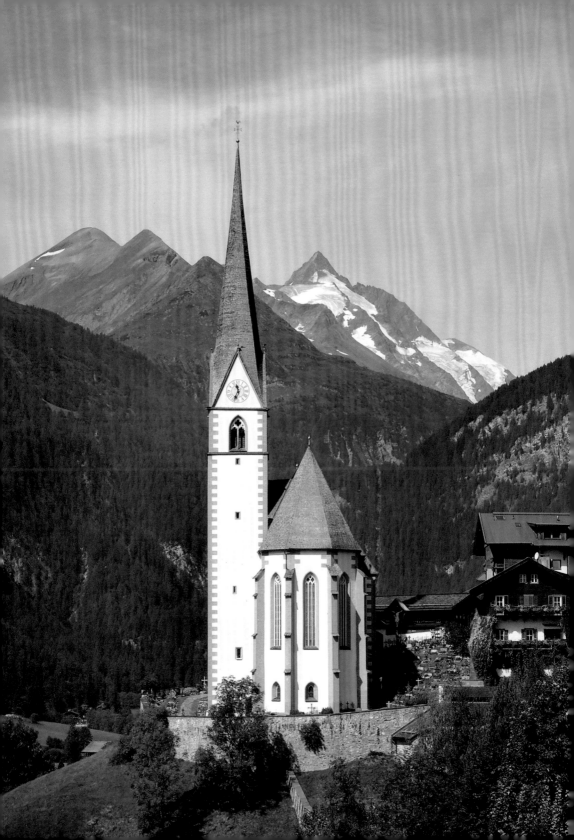

（前頁）大鐘山高山路入口的海利根布盧特，朝聖教堂穿空刺雲的鐘塔與奧地利最高峰（後景）遙相呼應。

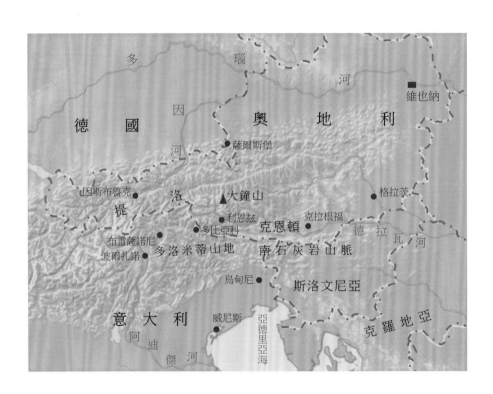

1. 提洛首府

遊歷歐洲，常遇上陌生的地名，例如摩拉維亞（Moravia）、加里西亞（Galicia），即使我們到過兩者的首府布爾諾（Brno）與克拉科夫（Krakow），對這兩地區仍不大了了。但這些名字就如我國的晉、粵、湘、楚，有豐富的地緣和歷史底蘊，循之探索，趣味無窮。

我家愛到意北奧西山地觀光，常看到提洛（Tyrol）一名：提洛建築、提洛菜式；還有提洛航空（Tyrolean Airways），更具 Cathay Pacific（中國太平洋）的趣味！

提洛地區佔地不算廣闊，居住的多是日耳曼人。歷史上有提洛伯國（County of Tyrol, 1140－1919），第一次大戰前屬奧匈帝國；一戰後帝國解體，按聖日爾曼昂萊條約（Treaty of Saint-Germain-en-Laye），提洛南半部劃歸意大利，北部屬奧地利。

提洛四境皆山地，位處意大利半島與阿爾卑斯迤北平原之間，既是神聖羅馬帝國君主向意大利延伸治權的戰略衝衢，也是來往歐洲南北的重要商道。此中位置最關要的布倫納山口（Brenner Pass，海拔 1370 米），今日仍是阿爾卑斯山南北最繁忙的交通孔道。

從布倫納山口朝北向因河（Inn）河谷走一大段下坡路，便抵

奧地利提洛邦的首府因斯布魯克（Innsbruck）。

　　來到因斯布魯克，便急不及待往老城北緣的因河走。因橋（Innbrücke）上，見灰綠河濤急湧如激流，左岸北鏈山（Nordkette）巍然聳立，逼近眉睫，右岸老樓櫛比鱗次，挨到水濱。一時想不起，世上哪個繁華熱鬧的內陸城市有這麼動人心魄的格局。紐西蘭的皇后鎮？自然美景與因城不相伯仲，文化蘊藉卻瞠乎其後。如因城般崇山秀水與人文景觀兼勝的，恐怕要數到中國的香港、挪威的卑爾根（Bergen），但這些都是海港，屬不同類別。如此算來，因斯布魯克的地理環境冠絕歐陸。

　　在旅遊業尚未發達的年代，城鎮難單憑靠自然風光而勃興。因

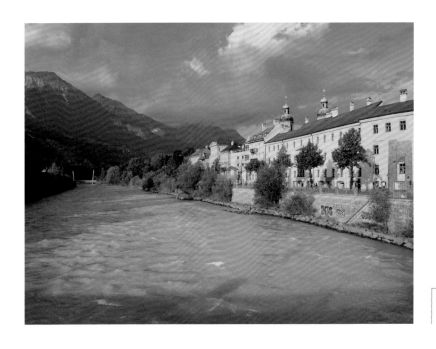

因橋下因河奔騰，
北鏈山聳立左岸。

斯布魯克於中世紀全仗交通冒起：客商往返阿爾卑斯山南北，來到這河谷，便須渡過因河，因城守着橋頭，徵過路稅，不待其他產業，便足富甲一方。事實上，提洛伯國其他重要城鎮皆佔有交通據點，只不過以因城最擅地利而已。

　　要領略因斯布魯克中古以來的富裕，自當在老城區遊逛，特別是排滿古樓的腓特烈公爵步行街（Herzog-Frederich Strasse），是精華所在。惟若細心打量，這裡的老樓稍欠風格。試與名氣相近的老城比較，如德國的雷根斯堡（Regensburg）、意大利的帕多瓦（Padua）、比利時的根特（Ghent），古意都較濃厚，因城難以企及，或緣於二戰期間屢遭轟炸，飽受破壞之故？但因城有的是「靠

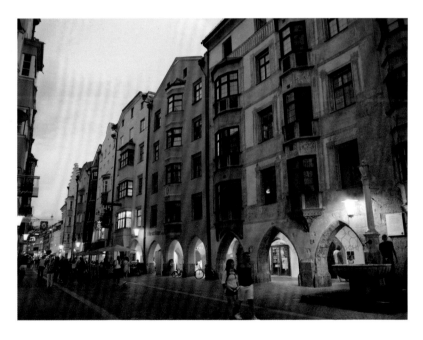

暮色下的腓特烈公爵步行街。

山」。北鏈山冬季白雪皚皚，夏日樹叢酣綠，是這城完美的背幕，把老樓襯得格外繽紛。老樓四、五層高，壓着矮矮的柱廊，使廊下店舖有點侷促，不似意大利摩德納（Modena）或廣東赤坎的柱廊，高大闊氣；但想到這裡的山風冷雪，走廊矮如隧道，誰說不宜？古樓牆上多掛着資訊牌，誌記建築的年份，當年屬甚麼機構，有甚麼用途……，提醒遊客這城不只山雄水動，不只有冬季奧運、名牌水晶，更是厚載歷史的提洛首府。

要多認識提洛，可參觀提洛民間藝術博物館（Tiroler Volkskunstmuseum）；展品豐富，被譽為歐洲最優秀的地方文化展館。最吸引人的是展出多間提洛民居的廂房，按實況重現廳房內部的佈局、裝修和傢俬，讓參觀者認識這地區的居住環境。博物館毗連宮廷教堂（Hofkirche），乃十六世紀中葉為神聖羅馬帝國皇帝麥斯米利安一世而建（Maximilian I，1486-1519 在位）。堂內的焦點是麥帝的大型空石棺，用黑色大理石以文藝復興風格精雕細縷而成；從博物館的展廊可走進教堂的閣樓，從高位欣賞石棺的雕刻藝術。

城內常遇上有如史蹟的餐廳和旅館，如我們下榻的黑鷹酒店（Schwarzer Adler），大堂入口懸上該店五百年來的大事年表，上溯至十六世紀初的草創規模。房間擺放提洛傳統實木油彩衣櫃，是觸手可及可用的古董。酒店直接採用哈布斯堡君主國（Hapsburg Monarchy, 1282－1918）的雙頭黑鷹作為徽號，表現了對哈布斯堡光輝歲月的念記。

老樓下低矮的柱廊，是因斯布魯克舊城的建築特色。

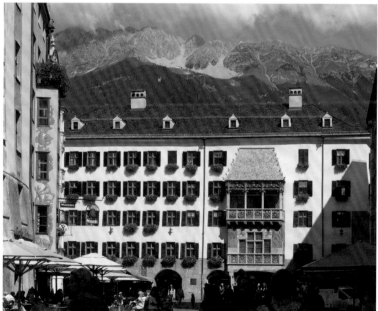

因城標誌黃金屋簷，蘊涵王者的氣度。

縱使哈布斯堡君主國隨奧匈一戰戰敗而消失，哈布斯堡仍是塑造奧地利身分的重要元素。因斯布魯克關於這皇室的重要史蹟有二：

歷史遠一點的是因城的標誌黃金屋簷（Goldenes Dachl），是麥斯米利安一世在位期間所加建，建於皇宮南向腓特烈公爵步行街的陽台上。屋簷鋪上二千六百多件精鑄的黃銅片，金光閃爍，街上行人都必投以注目禮。駐足屋簷之下，但見陽台在市街之上僅約八、九米，行人稍稍仰首，便會瞥見皇室成員的身影；麥帝大概也喜愛在簷下俯視集市，察看市民的生活動態，並為這城在其治下欣欣向榮而歡慰。以神聖羅馬帝國君皇之尊，能坦蕩蕩與子民近距連繫，可見黃金屋簷的價值，固不在璀璨耀目的威儀，而在其蘊涵真正的王者氣度。

哈布斯堡皇室在維也納，麥斯米利安卻長居因斯布魯克，成為這城興起的關鍵，提洛伯國的名聲亦因之顯赫。麥帝喜愛這地方，或反映其樂山的敦厚個性。他亦剛好避過宗教改革掀起的波瀾：1517 年，馬丁路德向教會提出九十五條論綱的立場，兩年後，麥帝辭世，把燙手的教爭留給繼任的孫兒查理五世（Charles V，1519-1556 在位）。

另一哈布斯堡的重要史蹟是皇宮（Hofburg）。由提洛伯爵西格斯蒙德（Sigismund，1439-1490 在位）興建，麥斯米利安一世擴充。十八世紀中葉，奧地利女大公瑪麗亞・特蕾莎（Maria Theresa，1740-1780 在位）以巴洛克式進行大規模改建，成現今的模樣。提洛伯國王室於 1429 年遷都因斯布魯克，之後於老城東

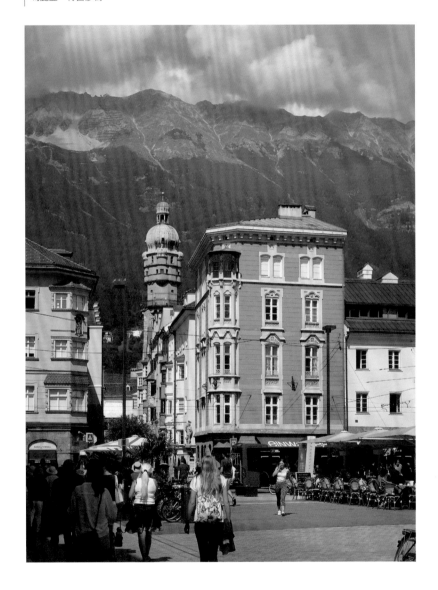

北購置房產以營建宮室，故這宮的南側緊貼市街。從腓特烈公爵步行街北端右轉入窄窄的宮廷街（Hofstrasse），見左面一列潔白的巴洛克式建築，即皇宮南翼，與對面的商住樓房不過五米之距。皇宮最下一層的窗戶高僅過頭，即使用上雙重玻璃和厚厚的絲絨布簾，也隔不透市街的喧囂吧？像這般沒有緩衝的皇宮，也真罕見；至於當年有沒有驅走周圍一帶的商舖住戶，就不得而知了！

瑪麗亞·特蕾莎 1739 年路過因城，大概即為這裡的風光深深吸引，計劃重塑這皇宮。翌年父皇查理六世駕崩，她繼任大公，卻遭列強反對，並藉機挑起奧地利王位繼承戰爭（1740－1748）。奧地利連戰失利，失掉富庶的西里西亞（Silesia），惟瑪麗亞·特蕾莎仍於 1754 年啟動擴建工程。據皇宮展廳解說辭引述她的說話：「正是因斯布魯克，……令我選擇如此漫長、昂貴且不便的旅程。」（1764 年 10 月）「我打算對提洛，尤其是因斯布魯克，給予青睞。」（同年 12 月）而這「青睞」，是選定在這皇宮舉行兒子的大婚盛典。

1765 年 8 月，瑪麗亞·特蕾莎第三子利奧波德（Leopold II, 1747-1792）在因斯布魯克迎娶西班牙公主露意莎（Maria Luisa, 1745-1792）。露意莎水陸兼程，從酷熱的馬德里來到提洛，當她跨越布倫納山口，旅程終點在望，必為因城一帶的山水大美所撼動。大婚儀式從特別為這聯親而建的凱旋門開始，婚禮儀仗在此起步，向七百米外的皇宮進發。深秀的北鏈山下，巡遊行列彩幟飄揚，管樂沖霄，在民眾夾道歡呼中，進入腓特烈公爵街。瑪麗亞·特蕾莎、丈夫神聖羅馬皇帝法蘭茲一世（Francis I，1745-1765 在

位）與皇室成員在黃金屋簷迎迓。因城市民躬逢盛事，大概也感到光采。

這是一段幸福的王室婚姻，但婚慶有餘未盡之際，法蘭茲一世同月遽然駕崩。大喜事頓變大喪事，夫君溘然長逝，瑪麗亞‧特蕾莎傷痛孤寂之深，難以言喻。她說：「因斯布魯克向來是我渴望停留的地方，而我最後的快樂時光也在這裡結束。」她將丈夫去世的房間改建為小教堂，在皇宮的北圓角，遠避市街，最宜靜思默禱。在風和日麗的好日子，她也許會掀起厚重的布簾，眺望山嶺，傾聽壑谷傳來因河流蕩的迴響。大自然滌去哀傷，使她重新得力，把心神調向國家的善治。瑪麗亞‧特蕾莎勤政能幹，在其領導下，奧國儘管仍受制於普魯士，後來又被拿破崙橫掃，卻仍保有左右歐洲大局的強國地位，因而得享「奧地利國母」之譽。

就在十八、十九那兩個世紀，歐洲列強漸次形成，提洛伯國向奧地利中央聚合，卸去在國際舞台本有的份量。

2. 多洛米蒂

上世紀末首次一家歐遊，把白朗峰、少女峰、馬特峰都包羅了，見識過山岳之雄偉。後來同事送我一份歐洲本地旅遊團的宣傳冊，掠過花都、水都等等熟悉的彩照，翻到意北行程一頁，一幀嵌巉峰巒被夕陽映得赭紅的相片映入眼簾，下註多洛米蒂山地（Dolomites）。那年暑假剛遊過紀念碑谷（Monument Valley，美國阿利桑那州），那谷地紅棕色的孤岩、塚丘（butte）竟似被舉到阿爾卑斯群山之上，奇峰突現，於是毫不猶豫，把多洛米蒂包括到翌年的歐遊計劃。

從布倫納山口南下意大利，進入南提洛（Sud Tirol，意國稱之為「上阿迪傑」[Alto Adige]）。在那互聯網資訊有限的年代，只選城市居停，布雷薩諾尼（Bressanone）及波爾扎諾（Bolzano）便成為首度探索多洛米蒂的據點。

從布雷薩諾尼驅車東南駛，不半句鐘便進入多洛米蒂山地的西緣。這裡公路迤邐，地勢緩緩起伏，草坡青青，令人心曠神怡，卻還不是多洛米蒂的典型山景。再多走十分鐘，抵山鎮奧蒂塞（Ortisei），見險峻的薩索隆哥峰（Sassolungo）露出半闋身影，知精采旅程快要開始。過塞爾瓦（Selva di Val Gardena），

即拐二十多個「之」字急彎上山，跨過加爾德納山隘（Passo Gardena），又拐二十多個急彎落坡，一路險奇多趣。抵山麓的科爾瓦拉（Corvara），見薩桑嘉峰（Sassongher）傲然挺立；惟午膳後便須回程，未有在沿途山徑舒展筋骨。

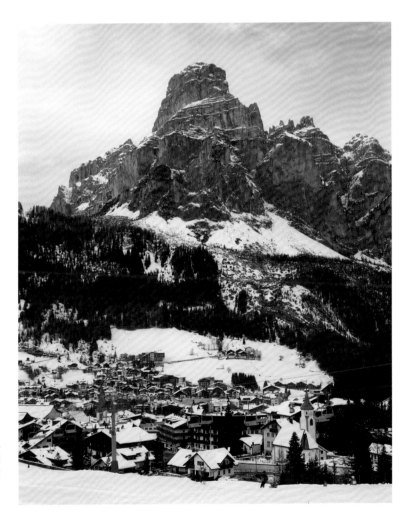

傲然挺立的薩桑嘉峰與寧靜山鎮科爾瓦拉。

從波爾扎諾向東進發，則更直接進入多洛米蒂的心臟。車行約半小時，群峰紛至沓來，右側拉特馬山群（Latemar），前方羅森加滕山群（Rosengarten），皆崢峰峭屬，氣勢磅礴。過卡納塞（Canazei），翻上普爾度山隘（Passo Pordoi），乘索道登普爾度峰（Sass Pordoi），南眺全多洛米蒂最高的馬爾莫拉達山群（Marmolada）。回程在羅森加滕山下取索道吊上山腰，徒步走一段路。小路礫石浮滑，步步為營，這才認識到外國人用行山杖穿梭山徑的便捷。

　　三整天行程，雖僅遊過多洛米蒂約八份一的路（還沒計算波爾扎諾以西的布倫塔多洛米蒂［Brenta Dolomites］），但景色已令

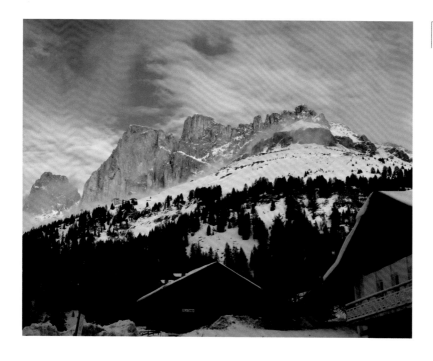

雄偉的拉特馬山群。

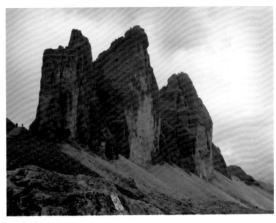

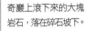

奇巖上滾下來的大塊
岩石，落在碎石坡下。

三峰山是多洛米蒂山
地熱門的遠足路線。

我家魂牽夢繞。這山地由質軟的石灰岩構成，部分更為曾經沉積海底的珊瑚礁，歷積雪溶冰的長年侵蝕，形成無數險奇多姿的絕峰，如碉、如碣、如樺、如柱，崇崖嶄絕，刻削崢嶸。奇巖下大都有灰白的碎石坡，是山體被刮削的堆積。石坡常見峰上滾下來的大塊岩石：山體不知何日何刻被風化到某一點，轟然崩裂，巨巖便摔落碎石坡，景象觸目驚心。磧礫以下，或是蓊翠的樹叢，或是青綠的草坡；草坡在冬季成為熱鬧的滑雪道。坡下村鎮以鐘塔高聳的教堂為精神核心，聚着數十提洛式大屋，不少為親切好客的旅舍，令險峰下洋溢生氣和溫情。

　　此後三度重遊，便住宿在這些可人的山鎮：宿於塞爾瓦，在塞拉山群（Sella）間徜徉；宿於科爾蒂納丹佩佐（Cortina d' Ampezzo），

走上了克里斯塔洛山（Monte Cristallo）及三峰山（Tre Cime di Lavaredo）；夏夜一宵風雨，平明憑窗外望，嶔巖已然披掛千疊銀霜。

這片遠足攀山的樂土，卻是第一次大戰的浴血場地。蓋大戰之前，南提洛屬奧匈帝國，據有多洛米蒂，俯瞰意北富裕的波河（Po）及阿迪傑河（Adige）中下游。意大利人有感芒刺在背，寢食難安，認為「阿爾卑斯山分水嶺」是該國的天然疆界，矢志奪取多洛米蒂，故縱使與奧匈結為同盟國，卻因南提洛主權爭議而決裂。大戰爆發未滿一年，意大利投向協約國，繼而揮軍北進，搶佔多洛米蒂靠南的山地。奧軍在德國高山旅入援下，與意軍拉踞三年，雙方鏖戰還一直向東延伸至今日斯洛文尼亞尤利安山（Julian Alps）下的索亞河戰線（Soča Front），戰況雖不及西線戰壕攻防的慘烈，但傷亡兵員總數也逾百萬。今日在多洛米蒂群峰的峭壁上，仍見到一些用為鎗眼炮台的洞穴，是那年某方的據點。在這崎嶇的地勢，機車、牲畜助力有限，士卒須扛負沉重的軍械彈藥，翻山越嶺；為搶佔制高點，甚至攀崖吊索，冒敵方的狙擊，無懼犯險。念想彼等忘身的氣概，內心激昂。距科爾蒂納丹佩佐三刻鐘車程的五塔山（Cinque Torri）遠足徑，保留了意軍的陣地及營屋；走過那些陡斜的石路和棧道，可親歷當日兵員作戰的艱險。

激烈的國族爭持如今似已絕跡當地。即使當年納粹德國兼併了奧地利，希特勒也沒有向盟友墨索里尼提出取回南提洛。二戰後，佔這裡大多數人口的德奧裔居民推動零星的自治運動，但都不成主流。在穩定的局面下，多洛米蒂的旅遊業蓬勃發展，並盡享提洛的

披掛銀霜的嶔巖下，見一戰時期意大利高山旅的陣地。

五塔山遠足，感受一戰時雙方兵員作戰的艱險。

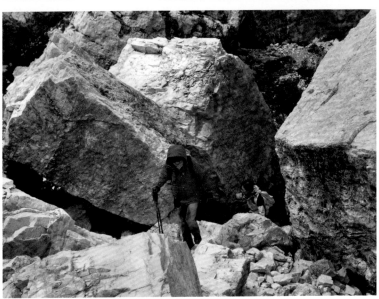

餘澤。這裡既有意大利人的廚藝和熱情待客的傳統，又兼有德國人事事一絲不苟及高效率的精神；留宿於此，真箇好食好住。提洛村鎮又豐富了這片山地的人文景觀：教堂鐘樓錯落幽壑之中，或為典雅的羅馬式，或為洋蔥蒜子的巴洛克式。鐘塔周圍建滿牆身潔白，上蓋兩坡木頂大幅出簷的提洛式房舍，間有外牆繪上色彩繽紛壁畫的，則是巴伐利亞的作風，是提洛伯國曾受巴伐利亞公國統治的留痕。

多洛米蒂群峰綿延，而大都設有索道送旅客一程，讓愛山者輕鬆上到山中，起步遠足。兩三句鐘的路程，即可多角度觀賞奇峰的千姿百態，看大自然的奇妙造化；而峭巖壁立逾百米，逼到眼前，儡人心魄，與山親近的強烈感覺，雖法、瑞、奧的阿爾卑斯名峰，也無法比擬。高海拔山地天氣多變，常遇風雨。出發時天色清朗，半道卻烏雲湧現，谷風急勁，驟雨自遠掩至。急步走向就近的車站或登山庇護所；室內會聚登山客，意奧德荷中日韓，或三五暢談，渾忘窗外景象，或安然靜觀，看雷電交加，看飛雪降雹。我一家來自遠東海港，那裡但有丘陵，當此境遇，心頭震撼，印象長留心間。

每次別過多洛米蒂，都滿載美好，都深盼再會。

3. 大鐘山路

從科爾蒂納丹佩佐北行三十公里，抵普斯泰里亞河谷（Val Pusteria）的多比亞科（Dobbiaco，德語 Toblach）。1908 至 1910 年間，馬勒（Gustav Mahler, 1860-1911）在這城郊外的木寮，寫下生平最後傑作第九交響曲及《大地之歌》（*Das Lied von der Erde*）。素知馬勒的創作靈感與奧地利山水關係密切，卻沒有想到他與多洛米蒂山地這麼接近，其實他當年盤桓的地方，是奧匈治下的南提洛。馬勒作品起伏跌宕的旋律，莫非是那些幽壑孤巖給他留下的心影？

普斯泰里亞滿是標準的奧地利鄉郊風光：河谷北側一路上是急斜而草色青青的山坡，草坪是人工打理的，一幅接一幅，接到數百米高的山頭。坡上岡頂的房舍，遺世而俯視眾生。向東走着走着，同樣的景貌，不覺便重回奧地利，進入幅員細小的東提洛邦；從邊界再前行三十餘里，抵其首府利恩茲（Lienz, East Tyrol）。

三訪利恩茲，為的是探望奧國最高峰大鐘山（Grossglockner，海拔 3798 米），走走每年只開放六個月的大鐘山高山路（Grossglockner Hochalpenstrasse）。

從利恩茲東駛不遠，北轉入 107 公路，一路爬坡，直抵大鐘

山高山路入口海利根布盧特（Heiligenblut）。縱僅是入口，旅客多在此稍停，欣賞大鐘山身影下的朝聖教堂。穿空刺雲的鐘樓，矗立在群山簇擁的壑谷前，氣宇軒昂，怡然挺拔，與哈爾施塔特（Hallstatt）湖濱的聖母升天堂，同為奧地利（甚或是全歐洲）最上鏡的村鎮教堂。

駛進高山路，坡度漸大。來到一個分岔口，向左轉上長九公里的冰川路（Gletscherstrasse）。舉目仰望，見窄路貼着山崖往上開鑿，有如棧道攀向長空，令人瞠目。其險峻壯觀就如瑞士皮拉圖斯峰（Palitus）的齒軌列車，但那是鐵道，用齒輪抓着推進，這裡是汽車走的柏油路。曾遊過美國冰河國家公園（Glacier National Park, Montana）的 Going-to-the-Sun Road，名字令我嚮往，實際景色和路勢卻比較平凡，難與阿爾卑斯的山路相比；這冰川路才配得上「奔向太陽」的大名。

冰川路的終點，是海拔 2369 米的奧皇法蘭茲‧約瑟夫高地（Kaiser-Franz-Josefs-Höhe）。1856 年，奧國君主法蘭茲‧約瑟夫一世（Franz Josef I，1848–1916 在位）偕同皇后從海利根布盧特出發攀到這裡，走到帕斯特澤冰川（Pasterze Glacier）邊緣，仰觀大鐘山。

今日的奧皇法蘭茲‧約瑟夫高地，已沒有冰川近在腳前，但建有大展望台，俯瞰這東阿爾卑斯山最大的冰河從右側的約翰峰（Johannisberg）傾流大鐘山腳下，還有近乎垂直的纜車 Gletscherbahn，載遊客縋下百米，節省腳力，再沿碎石路走向冰川。

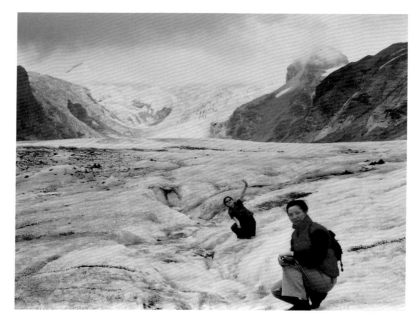

2001年8月，我們踏足帕斯特澤冰川，腳下冰層厚約140米。

　　2001年夏，我家就這樣踏足帕斯特澤，但冰川已比奧皇法蘭茲·約瑟夫高地落下了近二百米。奧皇伉儷當年到訪時，這冰川經歷了十九世紀初結束的小冰河期，正是它體積最大的時候，之後便逐漸縮小。然而，冰河那天仍闊近一公里，冰流浩浩，寒氣洋洋，雪峰左右聳峙，在全球可讓一般遊客登上的冰川中，景觀之壯偉當居前列。五年後舊地重遊，因時間緊迫，僅在展望台看望，但覺它下降了，後退了，黝灰了，不料已是最後一面。

　　又十三年過去，三度探訪，卻見冰河已退上約翰峰，遺下一灘灰綠的湖水淌在谷底；或可以說，帕斯特澤冰川已不復存在了！

　　雖已不能走上冰川，我們還是循舊日的路，乘纜車下去。離站

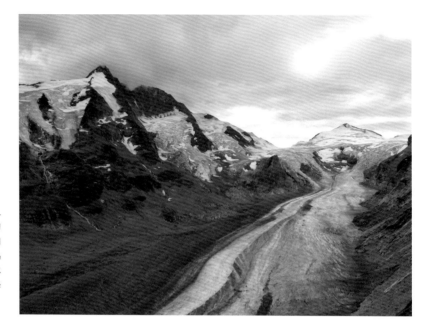

大鐘山（左）與約翰峰（右）下的帕斯特澤冰川。時為2006年8月，冰川表面比五年前降低了數十米。

Fuscher Törl 紀念碑的一段，綿延山嶺下，公路浩瀚。

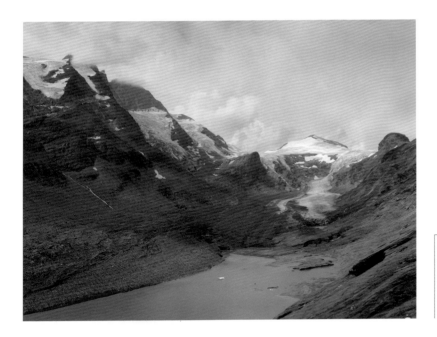

2019 年 8 月，帕斯特澤冰川已後退至約翰峰的山坡上，留下了一個冰磧湖。

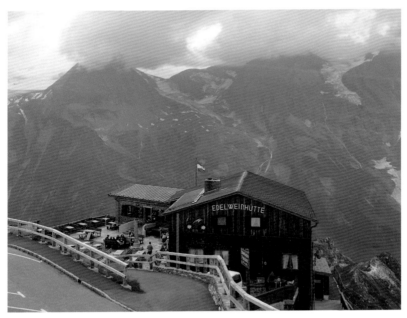

群山環抱的雪絨花山頭。

不遠，見碎石徑旁豎了一個木牌，標誌立足之處是 1960 年冰河河面的水平；看來那纜車是上世紀六十年代的建設，今日大可延建，深沉多一倍。由此而下，木牌「1965」、「1970」、「1975」……，顧望的腳步帶同悼念的心神一路沉降，愴仲蹭蹬。落到「2000」，是我們十八年前踏足的水平了，由這點到谷底，還高百餘米呢！走了半句鐘，來到 2005 年的位置，坡度漸緩，但距冰磧湖還遠，便坐下休歇午膳。

凝望帕斯特澤冰川刻削出來空蕩蕩的大山谷，難免感傷。這些年親歷過，有大幅縮小的，如加拿大的阿薩巴斯卡（Athabasca Glacier），有失掉冰川身分的，如挪威的堅杜爾（Kjenndalsbreen），地球暖化的惡果歷歷在目。但感傷之外也有感幸。堅冰把原本起伏無序的山地磨成光滑而勻稱的「U」形深谷，我們竟在不足五分一世紀內見證這大自然的侵蝕力量，看到它的過程，它的痕跡，它的成品，這大概是數千年來僅有的機緣。磅礡大氣從約翰峰瀰漫過來，充盈心坎。我們滿足地上行歸去，期望日後偕同孫兒再訪，看看高地的親善大使——合手握着松果的土撥鼠。

揮別奧皇法蘭茲·約瑟夫高地，沿冰川路駛下分岔路口，再循「Zell am See」（湖畔采爾）方向牌朝北攀坡。這是遠溯至凱爾特人（Celts）時代的古商道，沿途山嶺綿延，嶺下公路浩瀚。兩刻鐘後，抵 Fuscher Törl 紀念碑；角錐形石構建築，配襯群峰。數百米外，有狹窄山路螺旋登上全程最高點，海拔 2571 米的雪絨花山頭（Edelweiss Spitze）。

觀景台上，見東阿爾卑斯群山環抱，還可遠眺大鐘山。惟這山頭最令人想起的，當為雪絨花。六十年代，電影《仙樂飄飄處處聞》（*The Sound of Music*）令全球觀眾讚嘆奧地利風光，愛上片中多首歌曲。其中《*Edelweiss*》簡潔動聽，寓意雋永，可惜雪絨花不容易遇上。另一首《*Climb Every Mountain*》則更應景，也不禁令我細哼：「攀越群山，涉渡眾水，朝着彩虹，得成爾夢，終身不懈，以愛澆灌。」

　　昔孔子登泰山而小天下，陶潛登東皋以舒嘯；樂山者氣度寬廣，愛山者心靈無礙。《仙》劇主角為逃避強權，舉家翻過無際的山脈，呼吸翱翔嶺表的自由空氣，縱為編導史實以外的創造，卻道出全人內心的期盼，立意超越時空。

4. 奧國南邦

從雪絨花山頭循原路南下，進入東提洛的東鄰克恩頓邦
（Kärnten，又名卡林西亞［Carinthia］），前赴其首府克拉根福
（Klagenfurt）。

克恩頓北倚古爾克阿爾卑斯山脈（Gurktal Alps），南以南石
灰岩山脈（Southern Limestone Alps）與意大利及斯洛文尼亞
接壤。兩列山嶺之間為富饒的河谷，發源於多比亞科的德拉瓦河
（Drau）自西向東流貫其中，流出奧地利後，注入多瑙河。

克恩頓的地理環境屬東西橫走，政治形勢則常南北縱向。

早在羅馬帝國時期，克恩頓為意大利半島向北連繫多瑙河邊防
的通道。中古時代，神聖羅馬帝國向阿爾卑斯山以南延伸控制力，
克恩頓公國（Herzogtum Kärnten）與提洛伯國並為戰略要衝。當
中世紀後期威尼斯經濟鼎盛，經烏甸尼（Udine）、克拉根福、格
拉茨（Graz）北上維也納為重要商路，克恩頓便成為貫通亞德里亞
海岸與多瑙河谷的交通咽喉。1335 年，克恩頓歸入哈布斯堡君主
國治下。約一個世紀後，鄂圖曼帝國侵入巴爾幹半島，繼而向北擴
張，進窺中歐，克恩頓驟然成為基督教世界抵抗土耳其人的前線。

位於克拉根福以北二十里的霍高斯特維茨城堡（Burg

Hochosterwitz），是奧地利防禦鄂圖曼的史蹟。城堡建在高一百五十米，四周峭壁陡斜的山崗頂上，盡得易守難攻的優勢。遠望過去，高崗矗立如塔，要塞控馭四方，氣勢動人心魄。城堡歷史遠溯至九世紀，至十六世紀由克恩頓貴族凱文赫勒（G. Khevenhüller, 1533-1587）擁有。其時鄂圖曼帝國在蘇萊曼大帝（Suleiman the Magnificent，1520-1566 在位）治下擴張至多瑙河中游，於 1529 年及 1532 年兩番圍攻維也納，雖均告失敗，但仍使哈布斯堡上下對土耳其人嚴加防備；凱文赫勒遂於 1571 年動工重建要塞，歷十六年成現有的規模。登進城堡，須由山腳經小徑上行。小徑繞懸崖開闢，沿路共設十四座城樓，關防重重，每座城樓均倚山勢設計不同的防禦工事，務使進侵者難越雷池。崗上城堡則

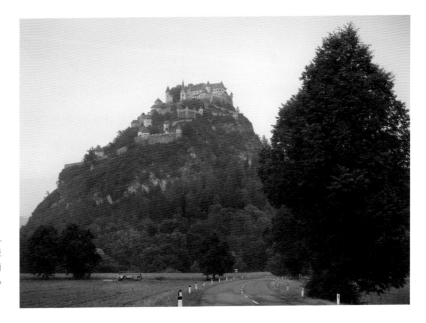

霍高斯特維茨城堡建在峭壁陡斜的崗頂，氣勢動人心魄。

比較平凡，堡內的武器博物館也無突出的展品。憑欄俯瞰周圍一帶，居高臨下，可想像土耳其大軍黑壓壓的淹沒南方田野，激烈的攻防戰一觸即發；惟蘇萊曼大帝逝世後，鄂圖曼國力轉衰，霍高斯特維茨城堡從沒有經歷重大的戰事。

　　鄂圖曼帝國到十七世紀日走下坡，哈布斯堡君主國反倒向巴爾幹擴張，克恩頓遂深藏奧地利懷抱。但長期散居巴爾幹北半部的南斯拉夫人也隨鄂圖曼衰落而轉趨活躍，克恩頓又面對另一北侵的力量。第一次大戰後期，奧匈帝國瀕臨崩解，南斯

拉夫人進兵克恩頓,意圖乘機將其吞併,不果。二戰後期,南斯拉夫再度入侵,佔領克拉根福,但最終由英軍從納粹德國手中接過管治權,直至 1955 年盟軍統治時期結束,奧地利共和國建立,克恩頓成為該國最南面的行政區。

今日克恩頓已毫無烽火的痕跡。南斯拉夫解體後,斯洛文尼亞國小民寡,克恩頓的邊防壓力得以大大減輕。首府克拉根福固非維也納、薩爾斯堡的級數,但這當年反宗教改革的重鎮,與意大利關係緊密,老城滿是文藝復興式或巴洛克式的宗教及世俗建築,典雅多采。而這城更吸引的,是那份和樂而低調的閑情,商場閒散,茶座清靜,人人放慢腳步;不似瑞士城鎮如蒙特勒(Montreux)、因特勒根(Interlaken),城鎮規模更小,卻沸沸揚揚。奧、瑞兩個山地國家的分野,可由此領略。

克拉根福濱鄰的沃爾特湖(Wörthersee),是奧國最溫暖的湖泊,也是熱鬧的水上活動場地。南岸小鎮馬利亞沃爾夫(Maria Wörth)有哥德式的聖馬利亞堂,建在伸向湖心的半島盡處,凌波浮立,帆影常伴,出塵而可人。

距馬利亞沃爾夫不遠,有古蹟馬勒作曲小屋(Mahler-Komponierhäuschen)。從湖畔公路尋遠足徑前往,約一刻鐘抵達,沿途樹蔭扶疏,枯葉為毯。1901 至 1907 年間,馬勒從湖濱住所到這藏身林間的工作室,如隱修般埋頭苦幹,完成了第五、六、七交響曲。有言斗室天地寬,馬勒在這寂寥森岑的小屋用音樂馳騁人生的悲與喜,命運的順與舛,天地綽然宏闊,感動萬千知音,竟就在

這長闊僅三數米的陋室。

馬利亞沃爾夫後山建有皮拉米登峰木塔（Pyramidenkogel），是全球最高的木構觀光塔。棕色木架螺旋而上七十多米，與四周山林融合。塔頂三層觀景台凌空菰臨湖上，沃爾特湖遠近風光盡收眼底。

這日風光明媚，水天一色，登臨高台，精神舒暢，隨之泛記起馬勒第三交響曲的終曲：由銅管吹奏嘹亮的旋律，上揚，高昂，闊遠。心靈隨樂韻邀遊，如雄鷹飛掠碧湖，翻越遠山，盤旋於長空，無涯遠去。

造型優美的皮拉米登峰木塔，是全球最高的木構觀光塔。

第三交響曲謳歌大自然，馬勒曾為這曲的最後樂章標題「愛這樣告訴我」（What love tells me）。人生儘管無常，大地卻永約長新。萬物美麗光明，是造物主美善的體現，慈愛的彰顯。「愛這樣告訴我」一章，頌讚這美善和慈愛，此間景致是最佳的和唱。

從皮拉米登峰木塔觀景台鳥瞰沃爾特湖，中下方為馬利亞沃爾夫，半島盡處為聖馬利亞堂。

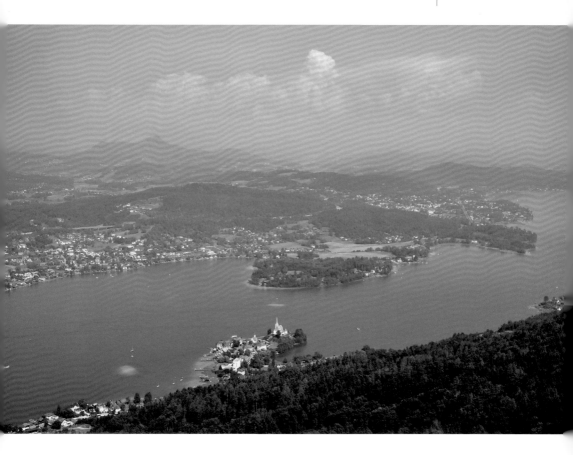

帝國邊塞

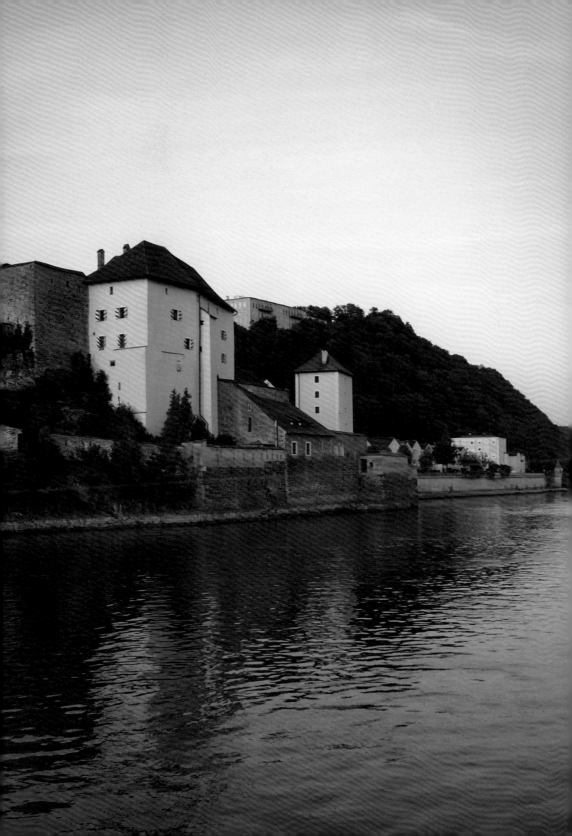

（前頁）帕紹下主教領地城堡。伊爾茨河在城堡身後匯入腳前的多瑙河。

萊茵河

黑森林

德　　國

施瓦本侏羅山

烏姆

紐倫堡

雷根斯堡

慕尼黑

因斯布魯克

多　　瑙　　河

帕紹

林茨

因

奧　　地　　利

波希米亞森林

布拉格

捷　　　克

瓦豪

梅爾克

維也納

摩拉維亞

喀爾巴阡

斯　洛　伐　克

布拉迪斯拉瓦

埃斯特戈姆

維謝格拉

匈　　牙　　利

布達佩斯

1. 森林戰地

公元 180 年，羅馬帝國君主奧理略（Aurelius，161–180 在位）親臨多瑙河畔督師，期望一舉擊潰散佈北岸的日耳曼「蠻族」，掃徐邊患，安享太平。

其時羅馬帝國安敦尼王朝（Nerva-Antonine Dynasty，96–192）在「五賢君」統治下經歷最強盛的時代，但由於圖拉真（Trajan，98–117 在位）、哈德良（Hadrian，117–138 在位）期間進軍萊茵河東、多瑙河北的日耳曼人居地，並廣設城寨連成邊牆（limes），激起雙方沒完沒了的衝突，以致王朝後期外患嚴峻，奧理略須長期離開首都，移駕邊塞。

多瑙河對岸樹木森森，大片黑壓壓的，隨丘陵起伏，哨樓上看不透內裡的動靜；林中霞霧隨氣溫變化聚散不定，更添撲朔。日耳曼人強悍不馴，散居這偌大的森林已數百年，隱伏其間，熟知每方寸的形勢；帝國招撫不成，只有化為干戈。羅馬兵團以良將為帥，擁強弓、弩礮、彈射器，與步騎應合；「蠻族」徒仗斧槍，縱驃悍勇猛，作戰卻毫無方略。雙方在撼天動地的呼號中短兵相接，刀刃交搏，矛貫矢穿，戮得屍橫遍野，浴血墨林。兵團沾滿血腥泥污，高擎大纛班師回營，奧理略心目中的人文疆界卻始終沒有實現。

「蠻族」無法盡誅，也沒被逐出「日耳曼尼亞」（Germania）。安敦尼王朝結束後，帝國只能退回萊茵河與多瑙河連成的邊線，嚴防外患，直至衰亡。

隨着現代化的發展，羅馬帝國時代的日耳曼尼亞如今都市、城鎮星羅棋佈，當年無垠的森林不斷縮小，仍稱得上是森林的，僅餘巴登－符騰堡州（Baden-Württemberg）的黑森林（Schwarzwald）。

巴登－符騰堡隔萊茵河與法國的阿爾薩斯省為鄰，本該為德、法兩國交鋒的前沿，卻出乎意料在近代歐戰中戰禍較輕。黑森林地屬郊野，更少受兵燹，今日漫遊其間，走過迤邐的公路，滿眼是鬱鬱蒼蒼的雲杉，令人感到這山地份外祥和。逾千年來，黑森林的住民多以務農為生，直至戰後始漸為旅遊業所取代，故這裡仍可尋見上世紀遺留的農業痕跡。

近豪薩（Hausach）有黑森林戶外博物館，可一睹黑森林傳統農村的風貌。博物館以建於原址的大型農屋 Vogtsbauernhof 為主角，另從區內遷來多所十六至十九世紀的農舍，合組成內容豐富的戶外展場。Vogtsbauernhof 建於 1612 年，農戶居住其中直至 1965 年。這農屋以堅硬的杉木倚山坡而建，粗壯厚實的山形兩坡屋頂覆蓋全幢碩大的房舍，屋簷闊闊伸出，雖無精緻的中式斗拱，遮風檔雨的實效卻有過之。農屋頂層泊放大型機械農具及卡車，由山坡斜道進出；中層是廂房眾多的居室，可住多房農戶；地面一層則是牛柵豬欄，農民與家畜住在同一屋簷之下。這種聚居方式與歐

洲別國的農莊頗不相類，德國人較重視家庭生活，或可由此看出一點端倪？

從戶外博物館南走廿里，有黑森林重要觀光點特里堡（Triberg im Schwarzwald）。這山鎮是上探特里堡瀑布的起步點，另有號稱全球最大的布穀鳥鐘，且是黑森林蛋糕的發源地。特里堡瀑布分七段瀉落 163 米，列為德國最高。布穀鳥鐘製造業於十九世紀在黑森林勃興，特里堡為生產中心之一。上世紀八十年代歐洲旅行團全盛時期，那些十八天十國行程由海德堡南下瑞士，順道車遊黑森林，中午便抵達此鎮，讓團友選購布穀鳥鐘——這是紀念品採購單中的必備項目。如今團客多已轉趨郵輪，這裡卻仍有千鐘店（Haus der 1000 Uhren）。店內布穀鳥鐘鋪天蓋地，每當報時百鳥齊鳴，蔚為大觀。店員作風頗異於該國一般商舖，上前向我們推銷。他表示任何貨品都可送到世界各地，無不便攜帶之虞；物流業的發展，確已大大改變營銷的生態。

來到特里堡，自當嚐嚐正宗的黑森林蛋糕。山鎮一條主街，僅四、五咖啡座，下午三時半，黑森林蛋糕都已售罄。我們大失所望，只好期諸未來的重訪。

黑森林並非崇山峻嶺，卻是兩道德國重要河流的發源地：一是多瑙河，另一是尼卡河（Neckar）。兩者的源頭相距不足三公里，僅如香港大帽山南北兩坡，但尼卡河向北流，匯入萊茵河後注入北海，多瑙河則橫向東去，跨越十個國家，遠遠的流入黑海。

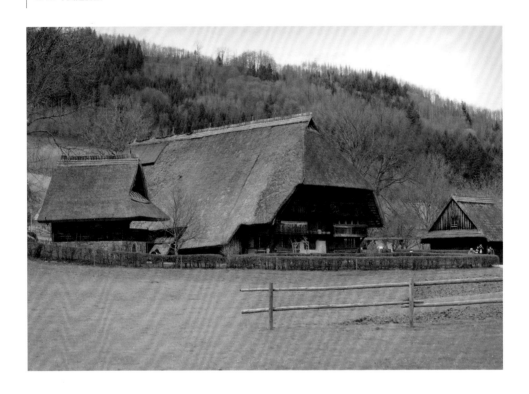

2. 哥德之巔

說起多瑙河，大多數人記起它的顏色，其實它的最大特點，是梯度甚小：全長 2860 公里，橫流半過歐洲，河源卻僅海拔 1078米，只高大帽山百餘米，在上游急沖一段後，便於中歐緩緩淌流。

二千年來，多瑙河是各方民族爭持的戰線，也孕育了不少歷史名城。自源頭經黑森林下降五百多米，不遠便抵第一個重要城市，海拔 478 米的烏姆（Ulm）。

烏姆並不是令人耳熟的名字，大多數人到這城觀光，只為瞻禮哥德式的烏姆大教堂（Ulm Münster）。它擁有全球最高的教堂尖塔，並僅次科隆，為德國第二大教堂，若單計新教的教堂，則稱冠全國。

從教堂前廣場仰視，烏姆大教堂昂藏峻拔，直沖深邃的藍天。外觀則均衡紮實，沒有任何後來延建的累贅。哥德式教堂常有豐富的牆飾，條紋、塑像、華蓋、山形殿額……，精雕細鏤，密集而鋪張。如科隆、斯特拉斯堡、蘭斯（Reims）等的主教座堂，外牆裝飾刻得密密麻麻；那都是積數百年工夫，殫精竭慮對上帝的獻呈。烏姆大教堂則相對簡潔，除了各飛扶壁頂部的小尖塔及窗櫺的花紋圖案，此外別無花巧的披戴。究其因，這堂從未成為教區的座堂，

且於十六世紀初落成後，不多久烏姆便轉信新教，故作風異於天主教的教堂。門廊及門戶仍保存一些雕塑，留着改教前的面目，也不失於繁縟。

進入主殿，則迅即被宏大而蕭穆的氣氛凝住。主殿左右側兩列共十六個尖拱，拉起一條接一條高高的垂直線，導引眾人昂首仰望，望向四十米高，注入室外光華的殿穹，繼而看到穹下聖所尖拱上，以末日審判為題的大型濕壁畫。視線下移，自然落在高懸聖壇上方的十字架；耶穌釘身其上，基督教救恩的要旨就此清晰表達。堂內裝飾簡單，四周沒有小禮拜堂的增建，祭壇也僅用上細幅的油畫，這就讓主殿、後殿及迴廊顯得高大寬闊而明朗。彩繪玻璃藍紅黃綠的光影抹在純淨的牆柱上，潔麗華美。烏姆大教堂內蘊簡樸，充分體現了哥德式教堂崇高、深長、明淨的格調。

烏姆大教堂始建於 1377 年，歷一個半世紀完工，尖塔則是十九世紀後半葉的加建。一如德國另幾座著名大教堂，如科隆及雷根斯堡，都在那德意志民族熱情高漲的年代增建高塔，以展示超卓的工程技術，並帶着要勝過法國哥德式建築的用心。儘管如此，這教堂的塔高既全球稱冠，自當以登上為快。七百六十八級石階，於塔樓裡徒步螺旋而上，上到尖塔下的展望台，再有窄梯直攀塔尖。走上凌空而單薄的梯級，觸目驚心，但可近距離觀賞鏤空的塔樓如何以幾何形狀的石件砌成，並領略當日建築工人施工的處境，仍是難得的體驗。

在 143 米高的終點，鳥瞰多瑙河如錦帶繞城。左岸老城房舍低

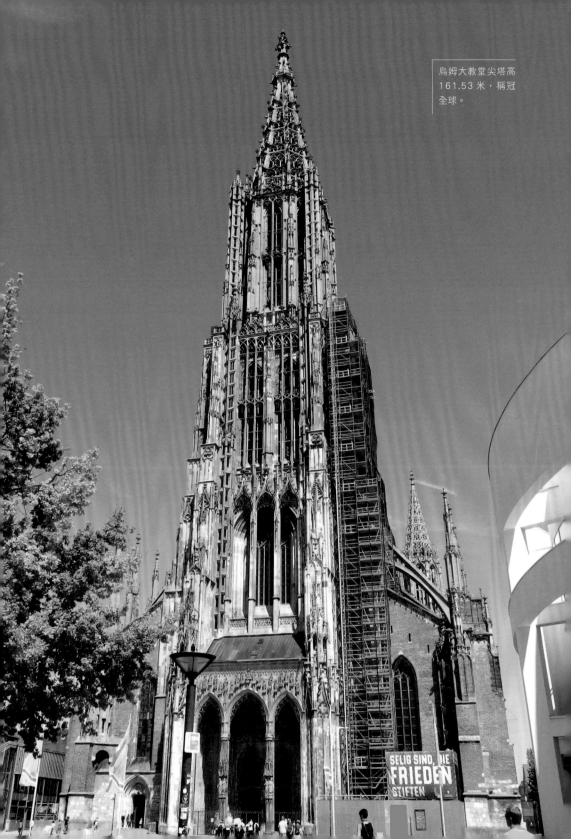

烏姆大教堂尖塔高
161.53 米，稱冠
全球。

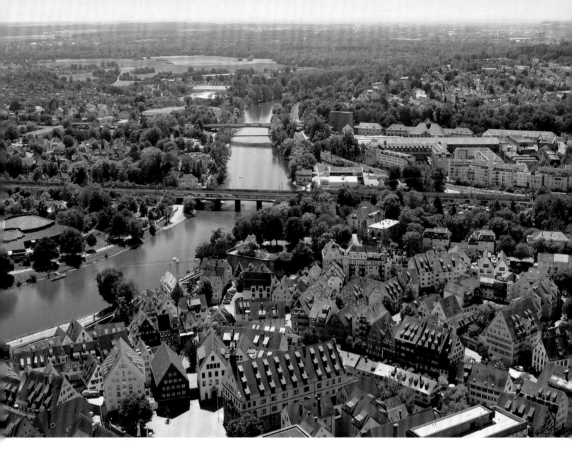

低矮矮，只讓大教堂一枝獨秀，顧盼四方。烏姆市現今人口十數萬，規模不大，又非宗教中心，何以興建如此大型的教堂？

　　答案自當向歷史尋找：烏姆建城上溯至九世紀，因位處阿爾卑斯山與萊茵河區之間而成為重要的交通據點。至十二世紀初，得神聖羅馬帝國授予「帝國自由城市」的地位。十五世紀前後，是烏姆最繁盛的歲月，緊隨紐倫堡之後，為帝國第二大城市；大教堂正是在這黃金歲月由市民集資營建。當 1517 年宗教改革風雲捲起，烏姆改宗新教，與保持舊教

尖塔上眺望，多瑙
河自西（右方）向
東，繞流烏姆城南

漁夫區的斜屋，客房懸空於水草招搖的布勞河上。

立場的巴伐利亞公國隔多瑙河相峙，頓處雙方激盪的最前線。政局不穩延宕至新、舊教各方勢力混戰的三十年戰爭（1618-1648），烏姆在戰爭中大受破壞，自此繁華不再。

二戰末期，烏姆遭英國空軍猛烈轟炸，老城區超過八成建築被毀，幸大教堂受損輕微。戰後，烏姆僅以平實簡單的方式重建老樓，山形屋頂蓋以橘色、棕色瓦片，觀瞻整體和諧，古風卻嫌不足。但少量嚴謹修復的建築，如傾斜的屠夫塔（Metzgerturm，

十四世紀）、以豐富壁畫裝飾外牆的老市政廳（Altes Rathaus，十四世紀）、及多瑙河濱的十五世紀城牆（Stadtmauer），皆甚具欣賞價值，而最富吸引力則是大教堂西南三百米的漁夫區（Fischerviertel）。

漁夫區是中古時代漁夫與皮匠聚居的社區。狹窄水道穿流其中，有如故鄉的「涌」。河涌兩旁有經修復的老樓，也有戰後新建的仿古房舍，白色外牆配襯木條桁架，十足德國格調。穿梭於河道木屋古橋之間，別有德式小橋流水人家的風情。老樓中又以斜屋（Schiefes Haus）最觸目。四層高的十五世紀木樓，全幢向河道傾斜，現用作賓館。若住進臨水的房間，推開窗戶，即有如懸空水面之上。這區房屋不少是民居，每於水道上兩三呎搭建陽台，放置桌椅；在陽台上茗茶讀書，涓流常伴，閑情隨波微漾。

最令人欣羨的是河潔流清的涌水，明亮可鑑，舍影相輝；房下水草青青，悠悠招搖。這水道是發源於二十二公里外的布勞河（Blau），流經鄉郊，淌過城鎮，來到漁夫區匯入多瑙河。多瑙河就由無數這些清澈的細流匯聚而成，以藍色揚名，豈有倖致？

3. 中游重鎮

多瑙河離開烏姆，北岸施瓦本侏羅山脈（Swabian Jura）東西走向隆起於巴伐利亞中部，使河道橫橫的流穿該邦；流到接近捷克邊境，雷根河（Regen）自北注入，前路又遇上波希米亞森林的攔阻，便屈折向南。這河曲拐角是羅馬帝國多瑙河邊塞的最北點，控馭日耳曼尼亞，具重要的戰略位置。179 年，奧理略在此建設雷根堡（Castra Regina），駐紮重兵，是為今日的雷根斯堡（Regensburg）。

當年羅馬軍事遺跡今天仍可尋見：Porta Praetoria 城門的一闕，是一千八百多年前的實物，但已成為一座高四層大型老樓的部分牆身；老樓曾是主教官邸，現為酒店。另老城東有歷史博物館，收藏了不少羅馬時期的古物，並有二世紀雷根堡的復原模型。

雷根斯堡與同邦的慕尼黑、紐倫堡相比，名氣有所不及，但在遊客心目中，地位毫不遜色。它的中世紀老城是世遺古蹟，且面積稱冠德國。

自二世紀建城，雷根斯堡逐步由軍事要塞發展為政經重鎮。羅馬帝國覆亡後，多瑙河南北的日耳曼部族經一番整合，形成巴伐利亞公國，雷根斯堡為其首府直至十三世紀。當九世紀法蘭克王國查

理大帝主宰歐洲大局，巴伐利亞是他防範東歐遊牧民族的前衛。後王國分裂，東法蘭克王國輾轉演變為神聖羅馬帝國。雷根斯堡於1207年獲授「帝國自由城市」，得到自治權，不再擔當巴伐利亞的首府，卻仍為帝國的政治中心。自十六世紀末，帝國會議一直選址這城舉行，以迄1806年最後一次會議，議決帝國解體。

二戰炮火令德國城市遍體鱗傷，雷根斯堡亦多番受盟軍空襲，幸目標集中於市外的飛機工廠，老城乃得倖免，保留了數百年前的風貌，因而得享世遺的榮譽。

Porta Praetoria 城門的遺闕，是一千八百多年前羅馬帝國的實物。

如今神聖羅馬帝國僅是歷史名詞，相關的遺跡寥寥可數，要感觸這德意志「第一帝國」的風采，雷根斯堡屬上上之選。城內古街窄巷滿是十四世紀或更早的樓房。由於得到悉心的修護，經歷了無數次的翻新，古樓都外觀光鮮，但厚實的牆柱，描着向上收束的弧線斜線，仍忠實記錄了它們的老邁。若入住當中的旅店，於向街客房掀起紗簾，推開木窗，俯身在厚逾半米的外牆探頭察看，樓下紛紛攘攘，恍惚間，似穿梭於數百年前的光景。街上屢見方形的高塔，是當年貴族、商賈所建，習染了意大利豪門望族炫富的作風，反映雷根斯堡與意大利半島的深厚淵源，也說明了這城中世紀國際貿易的昌盛。

基督教會是中世紀歐洲社會的基礎結構，故歷史名城常有豐富的教會古蹟。這裡年代最久遠的是愛爾蘭本篤修道院聖雅各與聖日多達堂（The Irish Benedictine Abbey Church of St. James and St. Gertrude），由愛爾蘭教士創立於十一世紀，是修會在中歐一帶弘教的基地。當羅馬帝國衰亡，歐陸墮入一片紛亂的黑暗時代，愛爾蘭修士約於七世紀陸續渡海東來，深入歐洲腹地，傳揚基督信仰。巴伐利亞隨之轉宗基督，並於 738 年成立雷根斯堡教區；這堂正是愛爾蘭修道士護持基督教的見證。教堂採當時流行的羅馬式建築風格，其中刻滿古雅雕塑的北門戶，是令人觸目的十二世紀原作。堂內則簡樸靜穆，大概是本篤會的遺風。

更重要的基督教名勝是雷根斯堡主教座堂，建於 1273 至 1520 年間，是德國哥德式大教堂的典範。

座堂以米色、褐色的石灰岩建造，外牆裝飾適可而止，簡潔雅麗。鏤空的雙尖塔是十九世紀中葉的加建，建在左右兩邊原有的鐘樓上，把教堂高度增加一倍。工程落成於 1869 年，縱是民族感情熾熱的產物，但塔高與主體配搭勻稱，從地面仰視，主樓與尖塔約為六成與四成的理想比例，大大提升教堂的美感。雅緻的門戶採三角形小拱廊，華實兼備，也避免了層疊尖拱的繁縟。堂內簡樸得有如新教教堂，主殿正中樹立耶穌被釘十字架的大型木雕，側廊、後殿均沒有供奉聖母及封聖者的小教堂，或受該市 1542 年轉信路德宗影響所致？聖壇雕刻瑰麗而低矮，讓後殿的彩繪玻璃盡顯華彩。彩繪玻璃雕花細膩，光影玲瓏，色彩豐富，大小合度，既不排山倒海，也無繽紛奪目之弊，且因二戰前期移走，原作得以完好保存。綜觀雷根斯堡座堂的佳妙，是不慍不火，樣樣恰到好處，令人心靜神寧，盡得斯文而高貴之勝。

另一值得參觀的是聖埃梅拉姆聖殿（St. Emmeram's Basilica）。始建於十三世紀，是本篤會聖埃梅拉姆修道院的教堂。堂內裝潢與前二者風格大異。蓋重修於十八世紀，採巴洛克式，尚用白色金色和曲線，壁畫油畫浮雕塑像紛陳羅列，人物神情豐富，姿態動感迸發；徘徊其中，有如置身藝術展館。

聖埃梅拉姆修道院成立於八世紀，1295 年得神聖羅馬帝國授予「帝國修道院」的地位，直屬於皇帝。至十九世紀初，修道院廢止，院址交給了圖恩與德西斯親王（the Princes of Thurn and Taxis），搖身變為圖恩與德西斯堡（Schloss Thurn und Taxis）。

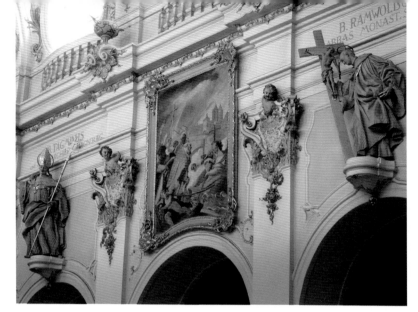

該貴族現仍擁有並居於這地，是德國面積最大的私人住宅；部分處所闢為博物館，讓公眾參觀。開放的部分包括豪華的親王宮室、馬廄、馬車房等，還有修道院的哥德式迴廊，建造時代遠溯至十一世紀。宮室規模雖難與巴伐利亞公國或哈布斯堡王朝的相比，但其闊氣仍足以引人尋究這家族的身世。

圖恩與德西斯家族於十五世紀創立郵遞服務，得神聖羅馬帝國授權掌管郵務，管理全中西歐的郵政直至帝國解體，前後逾三百五十年。家族因壟斷郵務而財源滾滾，富可敵國。其實中國早於戰國時代已出現郵驛，秦統一後確立制度，至兩宋長足發展，元代達至巔峰，惟始終為封建政權服務，豪門貴家無從染指。反之，神聖羅馬帝國常徒具虛銜，王權有名無實，社會力量下移於公侯大族，中下層反得活潑發揮的土壤。近世中國與歐洲列國發展之異

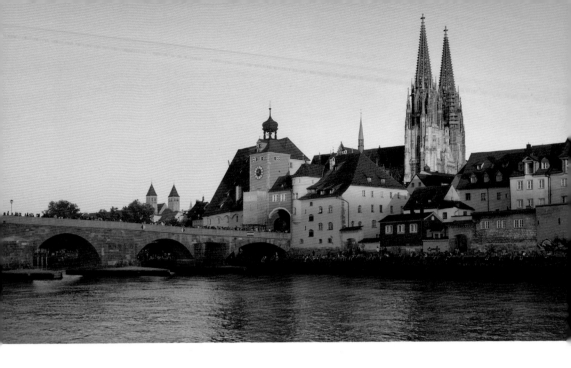

趨，由此可略窺端倪。再者，德國近二百多年經歷邦聯、統一、帝制及共和，卻未逢翻天覆地的革命或內戰，貴族餘脈乃得延續至今，此亦德國歷史軌轍獨特之處。

斜陽下，雷根斯堡主教座堂與古石橋、橋塔合組成多瑙河德、奧境內最優美的人文景觀。

　　從市南的圖恩與德西斯堡穿過老城，向北渡過多瑙河，隔河觀賞雷根斯堡。斜陽下，主教座堂美得不可方物，與古石橋、橋塔合組成多瑙河德、奧境內最優美的人文景觀。

　　古橋建於十二世紀，是中世紀橫渡多瑙河，貫通歐洲四方的首要交通孔道。第二次及第三次十字軍東征（1147 年及 1189 年），大軍皆於雷根斯堡集合，渡河遠征聖地；故古橋是這城鼎盛的標誌。登臨橋上，可遙想聲名顯赫的德王紅鬍子腓特烈

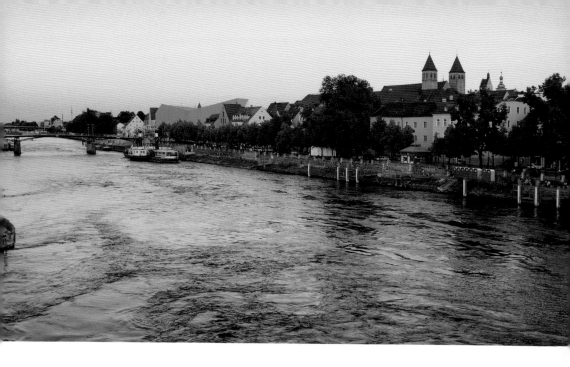

多瑙河水竄過石橋橋臺，急湍蕩瀄。

（Frederick Barbarossa，1152-1190 在位）率軍東渡的情景。

石橋長三百多米，十六拱，是中古建築設計的典範。橋臺下的艇形基座收束河水，如水壩般把上游攔得波平若鏡；江水通過橋拱，翻起漩渦，瀄瀄疊疊；一靜一動，豐富了老城的風光。上次遊雷根斯堡，石橋正進行大維修，被圍板封着。三年半後再訪，復修完成，古橋展現新面目。承建者精選材料，務求忠於本來的石質和顏色；但石塊簇新，白淨光潔，唯有等待歲月風化，增添塵垢水漬，重現古風。

步過石橋，已近黃昏，幸橋塔下的香腸廚房（Historische Wurstküche）仍未打烊──這是每次拜訪雷根斯堡都必會光顧

的食店。食店是一所狹小的老屋，始建於 1135 年，作為石橋工程的辦公室；石橋竣工後改為食肆。到十九世紀初，該店主力製作炭烤香腸，譽滿巴伐利亞，此後家族代代相傳，歷二百年不輟。香腸獨沽一味，是長約十厘米的紐倫堡腸，品質味道之佳，縱紐倫堡亦無出其右。顧客可就座點菜，亦可只買香腸一條，用「硬豬」餐包夾着帶走，豐儉由人。

置身滿檯德國啤酒的露天桌椅，細啖馥甘的白肉烤腸，在多瑙河流動的虹波上，平民化的傳統美食中，沉緬名城的歷史厚度，確是旅途上完美的一夕。

歷史悠久而平民化的雷根斯堡香腸廚房。

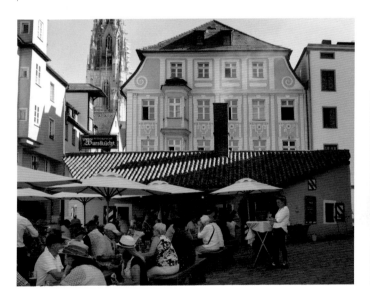

香腸廚房的烤腸，肉香四溢。

4. 三河之城

　　從雷根斯堡往下游去，多瑙河河面漸寬，流到帕紹（Passau），河道闊得可讓百多米長的豪華江輪從容轉身，這便造就帕紹成為多瑙河遊船之旅的熱門起點，遊客終年川流不息。

　　帕紹又稱「三河之城」（Drei-Flüsse-Stadt）：伊爾茨河（Ilz）在下主教領地城堡（Veste Niederhaus）身旁注入多瑙河；幾乎同一位置，因河（Inn）從右面匯入，造成三河交匯的景觀。

　　觀賞這景色的最佳位置，是老城對岸的上主教領地城堡（Veste Oberhaus）。城堡雄踞高逾百米的山頭，盡得帕紹的河山形勢。暗

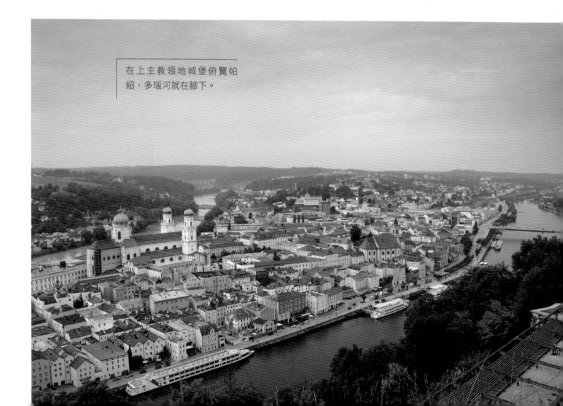

在上主教領地城堡俯覽帕紹，多瑙河就在腳下。

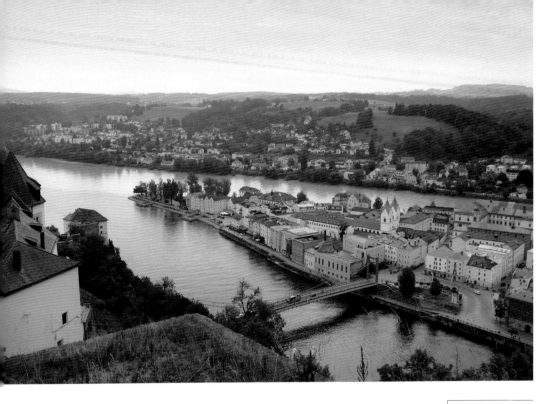

藍的多瑙河自雷根斯堡來，約流了一百五十公里，僅下降了三十
米，水勢平緩。粉綠的因河從因斯布魯克來，約流了二百八十公
里，下降達二百八十米，水勢急促。兩河一靜一動，一舒一疾，
匯合後仍涇渭分明，並流數百米才完全融合。而因河發源於阿爾
卑斯山，水量充沛，有如生力軍，使多瑙河足可遠瀉黑海。

　　俯看這全德國（甚至全歐洲）最賞心悅目的河流交匯景色，
心緒漾漾。河溫情流動，喚人感通；河盈枯無常，令人謙卑。昔
時喜歡看海，近年喜歡看河，或緣於經練，或因乎心境；而海與
河都豐富了我的情感世界。

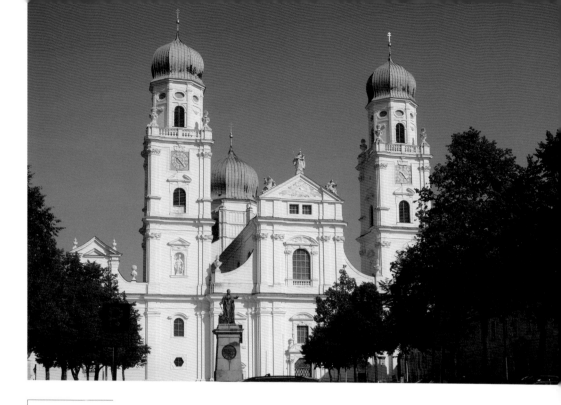

純潔高雅的聖斯德望主教座堂。

俯瞰帕紹之賞心悅目，還因為兩河夾着的半島滿是優美的巴洛克建築。1662 年，帕紹大火，老城盡毀，重建時採當日風行的巴洛克式，並聘請意大利建築師主持，這就使帕紹與德勒斯登（Dresden）一南一北，並為德國最矚目的巴洛克城市。從火車站經座堂廣場（Domplatz）向三河交匯的江濱走，沿路都是優雅的樓房，當中的亮點，有聖保祿堂（Stadtpfarrkirche St. Paul）、聖彌額爾堂（St. Michael）、尼登堡修道院（Kloster Niedernburg）、主教新宮（Neue Residenz）、市政廳等，令你不覺間便蹓躂半天。

聖斯德望主教座堂
穹頂的濕壁畫及花
葉浮雕，是傑出的
巴洛克宗教裝飾。

這城最矚目的地標，是聖斯德望主教座堂（Dom St. Stephan）。一身潔白的外牆，戴上三頂翠綠的青銅冠冕，外觀純潔高雅，美態與德勒斯登的聖母堂（Frauenkirche）不相伯仲，同為德國最具代表性的的巴洛克教堂。堂內裝飾以穹頂多幅描繪福音內容的濕壁畫為主角，周邊襯以細膩的花葉浮雕，伴以天使塑像，整體就如一件一氣呵成的藝術品，允稱登峰造極的巴洛克宗教裝飾。這堂擁有全球最大型的教堂管風琴，且大殿音效出色，常有管風琴演奏會，愛樂者不宜錯過。

帕紹人口僅五萬，卻建有主教座堂，這與其深遠的教會歷史有關。

帕紹的歷史幾與雷根斯堡同出一轍：羅馬人在此駐兵防禦外患；近年即在因河南岸發現第三、四世紀的羅馬城壘 Kastell Boiotro。當帝國瀕臨覆亡，聖塞弗林（St. Severinus of Noricum, 410－482）在帕紹一帶宣教，建立多間修道院。八世紀中葉，被尊為「日耳曼使徒」的英國教士聖波尼法（St. Boniface, 680－754）到這裡傳道，建立帕紹教區。這教區在神聖羅馬帝國時期常為國中最大的教區，管

轄範圍包括南巴伐利亞及上、下奧地利，大主教更兼任采邑主教（Prince-bishop）；主教領地上城堡及下城堡正顯示了帕紹大主教的世俗力量。

離開帕紹，從因河南岸顧望老城，見主教座堂雍容地凌波屹立，與身旁樓宇合組成有似皇宮的建築群。當中古前期歐陸一片混亂，修道士致力弘教，使這片「蠻族」土地基督教化，遂保拉丁文化不致淪陷，為中世紀盛期打下基礎，歐洲文明乃得繼之邁向鼎盛。願佳音流澤恆如腳前江水，推動人類文明前進不息。

帕紹地標勝景：因河上的主教座堂。

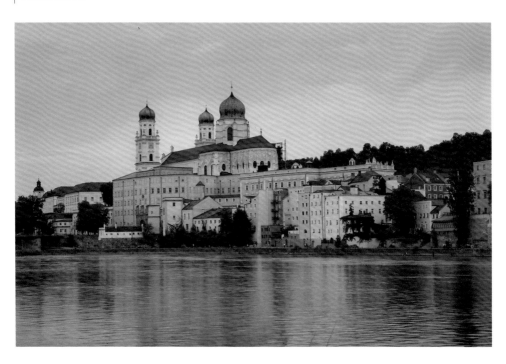

5. 古城新風

從帕紹西南行，不遠便進入奧地利；沿多瑙河畔公路走，約九十公里抵上奧地利邦的首府林茨（Linz）。

林茨是羅馬帝國邊牆的重要據點，時稱倫蒂亞（Lentia）；帝國覆亡後，成為巴伐利亞公國的重要城鎮，改名林茨。因位於多瑙河谷北通波希米亞的交通樞紐，中古時代為歐陸大邑，更因腓特烈三世（Frederick III，1452-1493 在位）擇居於此，成為神聖羅馬帝國短暫的首都，與雷根斯堡有如一時瑜亮。但當哈布斯堡王室長期被選為帝國的皇帝，維也納發展成政經中心，林茨便失去奧地利首席城市的地位。

即使光采褪色，林茨仍憑其地理優勢匯聚藝林名家。由於位處往來歐陸音樂重鎮的路線上，北通布拉格、德勒斯登、萊比錫，東連維也納，不少音樂家都在此留下足印，今日可在老城尋訪莫扎特、舒伯特的史蹟。而布魯克納（Anton Bruckner, 1824-1896）在本城舊座堂（Alter Dom）擔任管風琴師十多年，使林茨得以發揚他的藝術遺產，創立布魯克納樂團，營建布魯克納音樂廳（Brucknerhaus），舉辦布魯克納音樂節，儼然成為布魯克納音樂之都。

今日林茨以發達的工業成為奧地利第三大城市，但旅遊業卻三甲不入。奧國十七、十八世紀受鄰邦意大利建築潮流影響，巴洛克風盛行一時；林茨的巴洛克建築也到眼可見，但論亮麗可觀，則不及帕紹，甚至比不上同邦小城施泰爾（Steyr）。位於老城中心的主廣場（Hauplatz），始自十三世紀，由整齊的樓房四面圍攏，面積稱冠奧國，惜建築平凡，難予人深刻的印象。主廣場有電車登上老城對岸的普斯寧山（Pöstlingberg），俯覽南岸的林茨城；惟山頂地勢不高，離河濱又遠，景觀大打折扣。

林茨老城中心闊大的主廣場，始自十三世紀，由整齊的樓房圍攏。

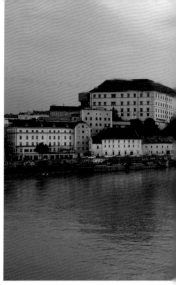

從林茨城堡眺望，尼貝隆根橋橫跨多瑙河，
阿爾斯電子藝術中心就在北岸橋頭（左）。

尼貝隆根橋上賞多瑙河暮色，
林茨城堡雄踞羅馬山頭。

　　既然舊物吸引力不足，林茨便致力興建現代風格的建築，務求刷新形象。
當中如倫托斯藝術館（Lentos Kunstmuseum）、阿爾斯電子藝術中心（Ars
Electronica Center）、鋼鐵世界（Voestalpine Stahlwelt）、城堡博物館
（Schlossmuseum）、音樂劇院（Musiktheater）、及布魯克納音樂廳等，皆為令
人一新耳目的傑作。

　　要感受林茨中世紀盛時的風采，當從主廣場西側步向舊市集（Alter Markt），
觀賞這裡雅致的老樓。由此尋斜巷登上羅馬山（Römerberg），可抵林茨城堡
（Linzer Schloss）。腓特烈三世居住這裡直至去世，今日所見則為十七世紀的建
築；其南翼為展品豐富的城堡博物館，是鋼鐵與玻璃幕牆的重建。城堡外有不完
整的牆垣，據考證為當年帝國邊牆制高點的原址。在此盤桓，可領略林茨城堡居
高臨下控馭兩岸的形勢，體會羅馬人隔多瑙河防守的實況。城堡後不遠有聖馬爾

多瑙河南岸的倫托斯藝術館前，
靠泊着豪華河船。

定堂（Martinskirche），建於查理大帝年間或更早，屬奧地利最古老的教堂。

　　薄暮時分，走上橫跨多瑙河的尼貝隆根橋（Nibelungenbrücke），瀏覽兩岸景色，見林茨城堡雄踞臨河的羅馬山，惜外型方整呆板，未能豐富城市的天際線。橋北阿爾斯電子藝術中心及南岸倫托斯藝術館，外牆燈光開始迸發幻彩。歷史名城古風不足，改以新潮加添魅力，林茨算是異數。

　　橋上薰風習習，水波映着晚虹，一艘從下游來的豪華郵河船剛泊好在橋南之下。船上餐廳燈火通明，遊客濟濟一堂，正等候晚膳上菜。他們或仍沉醉於瓦豪河谷（Wachau）的如畫風光，或興致勃勃地比論維也納與布達佩斯的長短，偶爾被窗外的霓虹流彩所吸引，但明早醒來，郵船已離林茨，朝帕紹進發。

　　來到林茨，未能踏足廣場，流連閭巷，到後街地道菜館用餐，就如過門不入，難道不是旅途上的憾事嗎？

6. 兩方前沿

　　早上離開林茨，沿河岸向下游走。上午遊覽了梅爾克修道院（Stift Melk），下午抵瓦豪河谷，到小鎮杜倫斯坦（Dürnstein）閒逛；二者都是奧地利必遊的名勝。梅爾克修道院是巴洛克建築鉅構，又是中歐數百年來面對異族威脅的精神支柱。多瑙河來到瓦豪，由暗藍變為蔚藍；而杜倫斯坦修道院藍色的鐘塔，與水色配襯得天衣無縫，令這小鎮叫人一見傾心。

　　入黑前，抵帝國邊塞另一重要防城，斯洛伐克首都布拉迪斯拉瓦（Bratislava）。

多瑙河畔的瓦豪
小鎮杜倫斯坦。

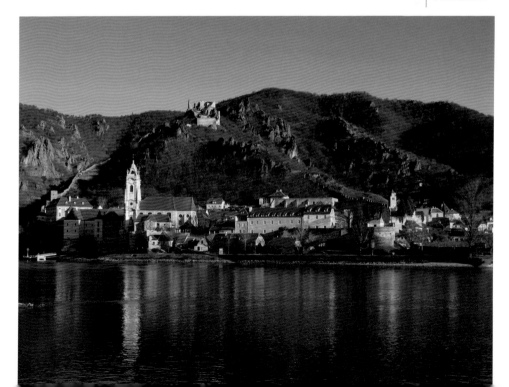

縱使我酷愛史地，對布拉迪斯拉瓦這地名卻一向陌生，直到 1990 年買了一張唱片，演出的是「Czechoslovakia Radio Symphony Orchestra (Bratislava)」，促使我翻閱地圖，才發現這是捷克南部多瑙河上的城市；再對照歷史地圖，始知它就是中歐名城普雷斯堡（Pressburg）。

普雷斯堡扼多瑙河北通摩拉維亞（Moravia），再而波蘭、立陶宛、立窩尼亞（Livonia）的咽喉，對疆土遼闊的哈布斯堡王朝特別重要；故哈布斯堡鼎盛的時代也是普雷斯堡繁興的歲月。城西山岡上宏偉的城堡，擴建於瑪麗亞・特蕾莎（Maria Theresa，1740-1780 在位）期間，被稱為「小美泉宮」（對應維也納的美泉宮），是這段光輝日子的標記。現今維也納與布拉迪斯拉瓦結為「雙子城」，也顯露奧國人對彼此歷史淵源的重視。

既處交通要衝，自然也是各方力量爭逐的戰略重地。普雷斯堡是日耳曼人東南端的橋頭堡，向北監視西斯拉夫人，東面則是馬扎爾人（Magyar）的匈牙利王國。匈牙利人稱這城為波佐尼（Pozsony）。鄂圖曼帝國吞佔布達佩斯期間，波佐尼為匈牙利首都達兩個半世紀（1536-1783）。當拿破崙橫掃歐洲，奧地利在第三次及第五次反法同盟（1805, 1809）先後慘敗，普雷斯堡兩番失陷，大受破壞，自此日走下坡。至一戰結束，奧匈解體，巴黎和會判這城歸屬新建國的捷克斯洛伐克，從此改用斯拉夫名字「布拉迪斯拉瓦」；惟德、奧人至今仍稱之普雷斯堡，匈牙利人仍稱之波佐尼。

三大民族交匯，本可增添布拉迪斯拉瓦多元文化的優勢，惜

新政權並不寬容日耳曼人和匈牙利人，捷克斯洛伐克人大規模移入。二十年後，新危機出現，納粹德國先後兼併奧地利和捷克，由是引致二戰末期，布城飽嘗炮火的蹂躪。戰後在捷共政府統治下，重建無心也無力，連街巷路面的中古鵝卵石也售予熱切回復舊貌的德國（西德）城市。今日布拉迪斯拉瓦舊城街道平整，是斯洛伐克建國後努力修復市容的成果，但舊物已飄零流散，老城的神韻則尚待積聚。

無論如何，斯洛伐克 1993 年獨立為布城帶來新生命。2004 年冬隨團來遊，見它冷冷清清，雖兩天後是聖誕節，市面仍沒有甚麼動靜。十五年後重訪，老城變得熱熱鬧鬧。下榻於濱河的酒店，早餐時段即見一隊又一隊的遊客從河畔大道操上來，向市中心進發。布城置身於維也納往來布達佩斯的交通路線上，順道一遊幾乎是必然的安排，以致由早上到黃昏，旅行團絡繹於途。這城值得看的還不及林茨，遊客卻倍於林茨。在維也納、布拉格、布達佩斯三大中歐名都的身影下，布拉迪斯拉瓦固然體量卑弱，毫不大度；但多遊

多瑙河流經布拉迪斯拉瓦，城堡矗立山頭，左方為造型前衛的民族起義大橋

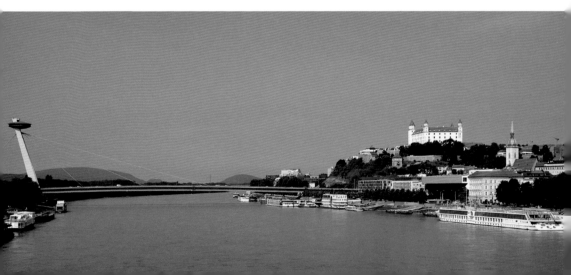

一個國都，觀賞這裡的重建，離開前到河邊乘涼，對着造型前衛的民族起義大橋（Most SNP）取景，大可為旅程增添美好的回憶。

走上大橋賞多瑙河，見河水稍混濁了，江面闊近三百米，比林茨那邊闊多五成，有大河的氣象。城堡居高臨下，地勢優勝，新近粉飾成白牆橘瓦，頗有巴洛克宮城的風範，但內裡可參觀的不算豐富。

城堡山下是顯眼的聖馬爾定主教座堂（St. Martin's Cathedral）。當匈牙利王國遷都這城，先後有十九位國王及王后在這堂加冕，故可說是波佐尼匈牙利歷史的見證。惟聖馬爾定規模細小，小於香港的聖約翰座堂，且交通幹道臨門而過，遊人不多勾留。但這已算是全城最宏偉的教堂；以哈布斯堡王朝身為護持天主教的棟樑，普雷斯堡的宗教建築竟如斯貧乏，頗出意料之外。

老城由赫維茲多斯拉夫廣場（Hviezdoslavovo námestie）、主廣場（Hlavné námestie）、及米迦勒街（Michalská）圍成呈三角形的核心區。前者是寬闊的林蔭步行街。主廣場四圍是認真重修的老建築，遊客一團一團聚着，聆聽導賞。主廣場東側是雅麗的老市政廳，由此穿過窄巷，便抵大主教宮（Primaciálny palác）。1805 年，奧地利被拿破崙重挫後，奧王在此簽下普雷斯堡和約（Peace of Pressburg），放棄對日耳曼地區大部分邦國的控制權，由此促使神聖羅馬帝國壽終正寢。主廣場一帶屢見球形礮彈嵌於牆上，是為銘記法軍對該城的破壞。此外又有不少諧趣銅像，增益老城的文化資產。當中最逗人喜愛的是「窺視者」（Čumil），從渠蓋攀上來歇一歇，笑看眾生。另一受人注目的是「拿破崙軍官」，雙

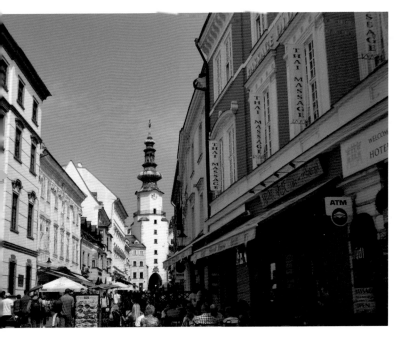

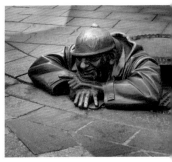

「窺視者」從渠蓋攀上來笑看
眾生。

聖米迦勒街餐館茶座林立，後
方為聖米迦勒門。

眼被軍官帽蒙蔽；但最近已被移去，或為免影響友邦關係
之故？

　　由主廣場向西轉入米迦勒街，街尾米迦勒門
（Michalská Brána），是中古防城遺留下來的僅餘部分。
近城門處老樓逼狹，饒有古風。這街餐館茶座林立，茶客
閒坐，看景看人，感受老街煥發活力的風情。

　　萬事興衰有時，旅人雖是過客，仍每為城鎮的蕭條沉
淪而喟歎；布拉迪斯拉瓦折騰近二百年，如今得逢發展機
遇，縱失於遊客擁擠，鬧鬧哄哄，也不得不為它洋溢朝氣
而感幸欣慰。

7. 河曲古都

多瑙河流出布拉迪斯拉瓦，便進入由喀爾巴阡山脈（Carpathians）圍抱的潘諾尼亞平原（Pannonian Plain，又稱喀爾巴阡盆地），左岸（北）斯洛伐克，右岸（南）匈牙利，兩國隔河為界一百五十里。沿南岸公路東行，直趨這次旅程的最東點。

目的地是兩個匈牙利古都：埃斯特戈姆（Esztergom，1000-1256）及維謝格拉德（Visegrád，1323-1408）。兩城靠近「多瑙河曲」（Danube Bend）的銳角，羅馬帝國時代，這段邊牆上軍營、戍樓相望，防禦力最強，但如今都已煙滅；故這程主要是拜訪中世紀匈牙利的史蹟。

帝國覆沒後，各方民族先後散居潘諾尼亞。九世紀初，原居於亞洲草原的遊牧民族馬扎爾人輾轉西移，遷入多瑙河中游。馬扎爾

多瑙河上的埃斯特戈姆聖殿，是匈牙利基督教信仰的精神座標，其右為遠溯至十世紀末的埃斯特戈姆城堡。

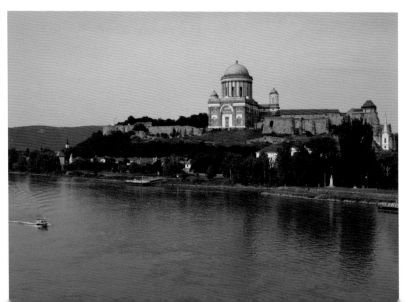

人在阿爾帕德大公（Árpád，895-907 在位）領導下，佔據整個喀爾巴阡盆地，繼而對鄰近地區連番劫掠，震動中歐、南歐，但為奧托大帝（Otto I, the Great，936-973 在位）所遏，止住狂飆。

馬扎爾人在潘諾尼亞平原定居下來，改遊牧、掠奪為務農。到十世紀末，蓋薩大公（Grand Prince Géza，970s-997 在位）與神聖羅馬帝國媾和，並請求教會差派教士到來宣教。蓋薩於今日埃斯特戈姆的山頭興建城堡及教堂。其子史蒂芬一世（Stephen I，1000-1038 在位）建立匈牙利王國（1000-1918），於 1000 年在該城堡加冕為匈牙利王；教皇特意送來皇冠。同年聖誕節，史蒂芬一世受洗，帶領匈牙利皈信基督教。

皈信基督教，就等如加入歐洲大家庭；馬扎爾人以此成為最成功融入歐洲的亞洲遊牧民族。

城堡與教堂盤踞南岸山上，俯視多瑙河。教堂經數度破壞與復修，最近的一次於十六世紀為土耳其人所搗毀，1822 年動工重建，歷四十八年落成，即今日的埃斯特戈姆聖殿（Esztergom Basilica）。

這聖殿是匈牙利最大的教堂，正面豎立八根哥林多式柱列，具希羅神殿的風範。左右兩角矗立鐘塔，加添恢宏。殿中央有高達一百米的天藍色半球形圓穹，由柱列架起，是匈牙利最高的建築物。聖殿的外觀和形勢酷似俯視海港的赫爾辛基大教堂，且是同時代的傑作。但赫爾辛基大教堂屬於新教，內裡樸實無華；這殿是匈牙利天主教會總部所在，內容較豐富。聖壇的主角是仿照提香

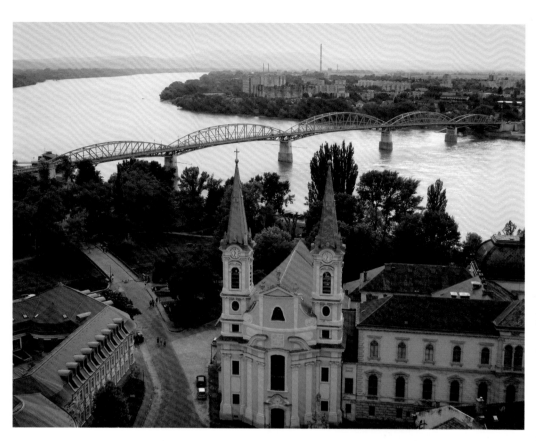

從埃斯特戈姆城堡俯瞰
多瑙河，對岸為斯洛伐
克。

善歌者在埃斯特戈姆聖
殿圓穹正中之下高歌，
聆聽大殿的殘響。

（Titian, 1488－1576）名作《聖母升天》繪製的巨幅祭壇畫，尺寸稱冠全球。祭壇上的殿穹繪畫聖父、聖子、聖靈，形象明晰。殿內又以音效出色著稱，常有善歌者在圓穹下高唱聖詠，聆聽殘響回盪。

埃斯特戈姆自史蒂芬一世為國都兩個多世紀。1241年，蒙古西侵，蹂躪多瑙河區，攻陷埃城。縱使蒙古大軍旋即因窩闊台汗駕崩而撤兵，這城還是失掉首都的地位。聖殿西側為當年城堡遺蹟，現為博物館（Vár & Vármúzeum），敘述埃斯特戈姆的歷史。城堡於土耳其人入侵期間再次大受破壞，至上世紀三十年代開始陸續復修過來，而部分殘存牆垣可遠溯至十世紀。

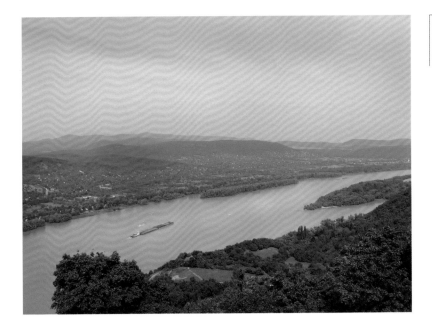

高屋建瓴的維謝格拉德上城堡，控馭多瑙河曲，戰略形勢優勝。

晚膳後趁暮色未合，走上跨河的瑪麗亞瓦萊里橋（Mária Valéria híd）。走到河心，大橋鐵架上掛着國旗標誌，一面匈牙利，另一面斯洛伐克。在此回望埃斯特戈姆，聖殿聳立山上，偉岸莊嚴。環顧全歐，除卻梵蒂岡的聖伯多祿大殿，再沒有一座教堂有如這殿，鮮明地代表一國的基督信仰。是則埃斯特戈姆雖已失去政治的份量，卻為全國的宗教座標，具有恆久的精神價值。

河水又東流四十公里，抵另一古都維謝格拉德。河道在此略略收束，右岸山嶺迫到河岸，形成近乎峽谷的地形，嶺上自是建置防城不二之選。

蒙古遠征軍撤退後，貝拉四世（Béla IV，1235-1270 在位）在國境內興築四十多座要塞，以備蒙古人再犯，此中最堅固的，正是維謝格拉德城堡。

這是由河岸築到山頂的防禦系統：岸邊建有雄偉的關門，扼河道咽喉，並攔着瀕水的通路。數十米之上是下城堡，以高六層的六角形碉樓為主體，稱沙勒蒙碉樓（Salamon-torony），守着山麓的幹道。山頂是上城堡，高屋建瓴，控馭四方。三部分有城垛連繫，互相照應。優越的地勢，令查理一世（Charles I，1301-1341 在位）於 1323 年遷都於此。

按中世紀的標準，維謝格拉德城堡確是固若金湯，惟二百年後面對戰力如日方中的鄂圖曼大軍，卻不堪一擊，大受破壞。今天河岸閘門已不再存在，沙勒蒙碉樓及上城堡則已按原來的規模修復，內有展覽介紹其設計、歷史、及軍備。但最值得看的還是曲線完美

的多瑙河，及領略監視對岸的形勢。

　　查理一世遷都維謝格拉德，同時又在山下近岸處營建宮殿。半個世紀後，匈牙利在西格斯蒙德（Sigismund von Luxemburg，1387-1437 任匈牙利王，1433-1437 任神聖羅馬帝國皇帝）統治下國力攀上巔峰。他重建宮殿，成為現見的維謝格拉德宮（Királyi Palota），當時被譽為中歐最大最奢華的宮廷，標誌了匈牙利最具國際影響力的年代。後二傳至馬加什一世（Matthias Corvinus，1458-1490 在位），再以哥德式及文藝復興風格修飾此宮，匯聚名家，使之成為中歐的文藝復興中心。

　　然而，這匈牙利文化昌盛的日子也是危機隱伏的時年。1453年，鄂圖曼帝國攻陷君士坦丁堡，繼而向巴爾幹半島擴張。七十年後，蘇萊曼大帝（Suleiman the Magnificent，1520-1566 在位）進侵多瑙河中游。1526年，土耳其人於摩哈赤之役（Battle of Mohács）擊潰匈牙利及歐洲多國聯軍，維謝格拉德繼之失陷，王宮淪為荒墟，大量石料被用作建材，數世紀後更湮沒於礫土灌叢之中。

　　上世紀三十年代，考古家開始在遺址考察、挖掘，在頹垣敗瓦中慢慢整理出當年皇宮的面貌；如今開放為博物館，讓人撫今追昔，有似匈牙利因鄂圖曼入侵而告別光榮歲月的紀念堂。

　　宮殿倚山坡而建，據稱盛時廂房達三百五十，但現今可參觀的僅十數而已。無論如何，皇宮的規模和所佔的範圍經已重現，大致就似中世紀的大型修道院，甚或不如。文物殘件展現了當年哥

德式與文藝復興式的浮雕，但較粗枝大葉，或大部分已碎為砂礫，不堪修復之故？不禁想到西班牙的阿爾罕布拉宮（La Alhambra, Granada）及西維爾皇宮（Alcázar, Seville），年代早一百至二百年，其建築之恢宏，裝飾之精緻，維謝格拉德宮難望其項背，而它竟可列為中歐的文藝重鎮！難怪中世紀以來，阿爾卑斯山以北的人嚮慕南歐的藝術，南歐的人瞧不起嶺北的簡陋；政治軍事北勝於南，文物風流南優於北，中古的歐陸與中國，相類如斯。

離開維謝格拉德，多瑙河走到一個直角急彎，向南轉入寬闊如河套的沃土，直奔布達佩斯。匈牙利就此揮別石壘高垣及盔甲步騎，迎來近世的大變局。

奧匈樑脊

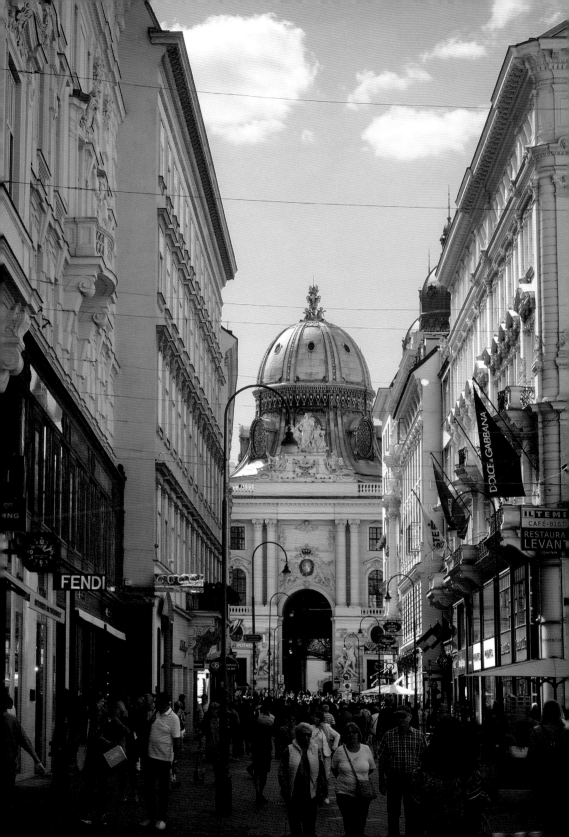

（前頁）遊人熙攘的高爾市場。後方為
維也納皇宮聖米迦勒樓，是奧匈帝國
期間的擴建。

佩斯市中心的商業大樓，保存了奧匈
時代的風采。

1. 大國宏念

近世大變局不能沒有奧匈這名字，也不能沒有布達佩斯這
名字。

中學上歷史課，老師說到蒙古大軍攻陷匈牙利首都布達佩斯，
介紹該城在多瑙河兩岸，一邊是布達，另一邊是佩斯。從那時起，
我便對它神往；縱使蒙古西征時的布達與佩斯其實不是首都，也未
聯成一個城市。

2001 年暑假一家歐遊，我便把布達佩斯編入行程；儘管旅遊指
南提醒讀者這裡治安欠佳，而小兒子未滿十歲，還要他自己挽旅行
箱上落火車。

抵達布達佩斯火車站，按照旅遊指南的忠告，不「打的」，乘
地下鐵路前往酒店，因很可能會遇上假冒的計程車。鐵路乘客眼神
沉鬱，令我們加倍警覺；而女兒的背包仍在車站電梯上被跟在後面
的女郎打開，探手入內搜索。

當地人衣著款式單調，男穿的色調深沉，女的不論老中青，多
穿鬆身淨色薄襯衫，剪裁平直，薄紗透露內衣，大概是為抵抗炎夏
的暑熱。

為求親炙本地人的生活，乘電車前往布達某區的終點站。站旁

是個集市，還有一所有如香港五十年前國貨公司的百貨店。店內貨品樸實而土氣。我們剛從上一站布拉格來，見那城的商品繽紛時尚，這裡的實在相差頗遠，或折射了捷、匈兩國自 1990 年變革過來的發展差異。店員身後有窗櫥陳列了高檔的衣飾，大概是意大利、法國的進口貨，定價不菲，只合遠觀。當中一件飾以綠紗的女裝草帽，與太太這幾天戴着逛街的幾乎一模一樣，難怪我們一家常受注目；其實太太所戴的購自北角攤檔，只花數十元。

　　布達的核心是史蹟集中的城堡山（Várhegy），佩斯則為商業及行政中心，有大面積的新藝術風格（Art Nouveau）樓宇，六、七層高，整齊恢宏，乍看有巴黎市容的氣勢，主要為十九、二十世紀間的建築。中古以來，歐洲強國夢想重拾羅馬帝國的霸業；進入近世，都市建設則以巴黎為標竿，佩斯可說是當中的顯例。匈牙利於十四、十五世紀國勢興盛，置身神聖羅馬帝國與拜占庭之間，左右歐洲大局。後因鄂圖曼北侵，國土分裂為三。為外抗穆斯林，匈牙利西半部乃託庇於哈布斯堡君主國，以凝聚力量於基督教世界之內。兩國關係交纏，延續至十九世紀，遂有奧匈帝國（1867-1918）。匈牙利找着這四十餘年的機遇，渴望重拾昔日中歐大國的威名，今日佩斯的市容，主要成形於這段日子。

　　市容雖曰恢宏，樓宇卻灰褐昏暗，顯得老舊衰頹，恐怕是二戰以後，從沒維修護養吧。乘電車穿梭市區，乘客神情木然，車內車外一體沉重，但覺這城市晦氣未消，都會神采尚待恢復。

　　歲月彈指間逝去，十七年後九月的清晨，再踏足布達佩斯。

迎迓的是交通擠塞。早上七時許，乘酒店附設的專車從機場前往市中心，甫上幹道，便寸步難行。司機兜迂迴小路，但數次要進入大路，都堵在交流道前。結果四十分鐘的車程，用了雙倍時間。這是布達佩斯上下班時間的日常，可見這城繁榮起來了，但基建尚未配合。

　　酒店安頓後，到市中心遊逛，見行人衣著趨時，與德、奧大城市無異，女士的老款淨色薄衫已然絕跡。市街摩肩接踵，流露商業都會的氣息，沉鬱氣氛一掃而空。

　　既然感覺和熙穩妥，便趁着夏末晴朗的午間嘗試這城著名的溫泉浴。布達本乃羅馬帝國邊塞的防城。其時羅馬人沿多瑙河右岸建立據點，甚少跨過對岸開發，佩斯算是特例，原因是熱愛浸浴的羅馬人看上了佩斯的溫泉。土耳其人侵佔期間又推而廣之，溫泉浴遂在這裡大行其道。浴場有的附設於高級酒店，如宮殿裡的浴池。但我們選了塞切尼公眾浴場（Szechenyi），以近距離體察這城的民風。

塞切尼公眾浴場美侖美奐的建築，有百多年歷史。

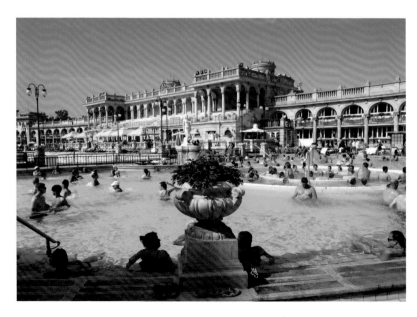

雖是公眾浴場，塞切尼的售票大堂、淋浴間、和更衣廂房卻是有百多年歷史的文藝復興式建築，在美侖美奐的華宇環抱下享受溫泉浴，就像沉浸在歷史傳統的暖流中。浴客大都是匈牙利人，也屢見遊客，我們置身其間，沒有不自然的感覺，大家只顧舒坦鬆弛地享受氤氳中的歡愉。

　　溫泉浴驅走長途飛行的疲倦，便到多瑙河濱及布達城堡山觀光；兩者均列於世遺名錄。當中佩斯河岸的國會大廈與中央市場（Nagy Vásárcsarnok），城堡山上的漁夫堡（Halászbástya）與馬加什教堂（Mátyás templom），及連繫兩岸的自由橋（Szabadság hid），皆為匈牙利慶祝建國一千年（1896 年）的鉅構。其時奧匈帝國的國內生產總值居全球第六，機械製造業更居全球第四，奧皇法蘭茲・約瑟夫一世（Franz Josef I，1848-1916 在位）把握時機，銳意為這二元君主國打造耀目的第二首都，欲與倫敦、巴黎、柏林、維也納並駕齊驅。故要感受當年奧匈與列強競逐的宏圖，遊布達佩斯是不二之選。

　　城堡山上俯覽布達佩斯，是全歐數一數二的濱河都會景色。多瑙河自黑森林發源，至此走了近半路程，匯集萬千細流，有了大江河的氣魄。於城北的瑪格麗特島（Margitsziget）左右分流，再會合後滾滾南來，穿過各具型格的跨河大橋，江水充沛，輪船穿梭，繁華而富活力。河畔大城市如倫敦、巴黎、上海，皆各有景致，但都欠缺山頭逼近河岸，鳥瞰無遺的優勢。歐洲城市堪與這城比較的唯布拉格：城堡山同樣濱臨河上，兩岸櫛比鱗次，石橋在伏爾塔瓦

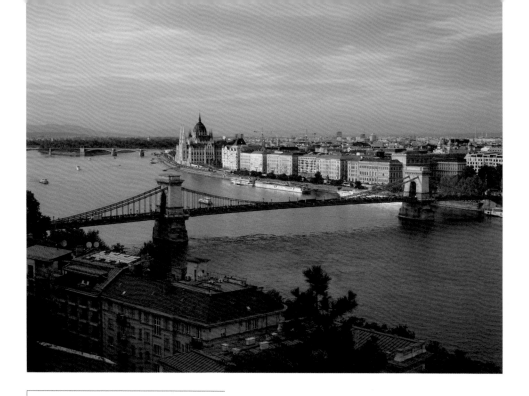

布達城堡山上看多瑙河、鐵鏈橋、國會大廈，
還有繁華的佩斯市，一副江山驕人的氣派。

（Vltava）河面添畫浪漫的線條，令人看得痴醉。布拉格有的是中古姿采，由波希米亞、胡斯（Jan Hus, 1372-1415）、卡夫卡凝聚而成的人文風華；布達佩斯看的是力爭上游的近代駿業，由皇室佳話鋪墊，一副江山驕人的氣派。二者各領風騷。

　　來回布達與佩斯，最宜徒步走過跨河的橋樑，當中以鐵鏈橋（Széchenyi Lánchid）及自由橋是熱門的選擇。

　　鐵鏈橋是布達佩斯的陸標，一如塔橋之於倫敦。它落成於 1849 年，比塔橋早半個世紀，長度則是塔橋的 1.7 倍。兩座石構的橋塔架起鑄鐵懸索，跨度當年稱冠全球，被奉為機械工程的典範，使懸索橋大行其道。鐵鏈橋毀於二戰期間蘇聯

與德國的攻防戰，幸橋塔無恙，戰後忠實修復。大橋布達那邊連接城堡山上始建自十三世紀的皇宮（Budavári palota），佩斯這邊連接塞切尼‧史提芬廣場（Széchenyi István tér），廣場後是落成於上世紀初的新藝術風格傑作——格雷沙姆宮（Gresham Palace，現為四季酒店）。從飽歷滄桑的皇宮下來，步過橋頭威嚴的石獅，朝格雷沙姆宮走，就如走過一道歷史的長流。

自由橋的吸引力也不遜色。1896 年，法蘭茲‧約瑟夫一世在佩斯的橋頭打下最後一顆鉚釘，宣告大橋落成，然後偕同伊莉莎伯皇后（Elisabeth Amalie Eugenie, 1837-1898）步過多瑙河，登上城堡山，於馬加什教堂加冕為匈牙利王；故自由橋原名法蘭茲‧約瑟夫橋。橋上徘徊，正好重拾奧皇伉儷的足印。這鐵橋採用仿懸索橋的風格，青綠色骨架，洋溢古典味道。四道支柱的頂端都放上Turul 鳥雕塑。按匈牙利傳奇，這種類近獵鷹的飛鳥當年引導阿爾帕德大公（Árpád，895-907 在位）率領馬扎爾人翻過喀爾巴阡山（Carpathians），進佔潘諾尼亞平原（Pannonian Plain），是為匈牙利建國之始。自由橋也毀於二戰，戰後按原貌重建，部分採用原本的物料。

鐵鏈橋與自由橋之間還有 1903 年落成的伊莉莎伯橋（Erzsébet hid，紀念伊莉莎伯皇后遇害而命名），同樣毀於戰火，上世紀六十年代重建，卻沒有恢復原貌，變成一道外貌平凡的懸索橋。

自由橋佩斯橋頭是車水馬龍的 Fövám 廣場，廣場南側是 1897年落成的中央市場。這市場二戰時嚴重損毀，荒廢至 1991 年始着

手修復，1997 年重新開放。市場面積接近香港的中環街市，屋頂鋪滿匈牙利著名陶瓷廠 Zsolnay 燒製的瓷片，拼成綠、黃、赭色的圖案，令這宏偉的建築恍如宮殿。場內遊人如鯽，雖觀光客不少，但本城市民仍居多數，貨品也主要供市民所需。樓上有多所食肆，遊人大可在其中嚐一頓廉宜而地道的午餐。

　　從中央市場向市中心北面遊逛，一路上，見很多建築物已翻新過來，但陳舊失修的仍不少。布達佩斯是大城市，舊樓翻新只能逐步逐步做，這裡也沒有要優先處理的「老城區」，由此出現光鮮與頹老參差錯落的面貌。街上的華廈常採用矩形大石塊修飾外牆，意為展現豪闊，是典型的奧匈風格，分佈擴及今日奧、匈兩國境外，如意大利的狄里雅斯特（Trieste）、捷克的布爾諾，常吸引我的注目。這次走過一些外牆破損的樓宇，赫見「石塊」表皮內是泥沙與卵石的混合，再於外層批盪成花崗石的模樣；原來它們只具虛有其表的碩大。

　　向北逛，直走到安德拉什大街（Andrássy út）。這是布達佩斯另一項世界文化遺產，以其保存十九世紀下半葉的建築及反映當時城市建設的趨勢而得此榮譽。

貨品林林總總
的中央市場。

布達佩斯市中心仍有
不少陳舊失修的華廈。

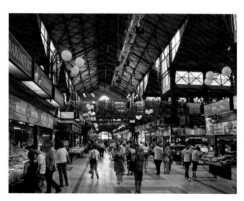
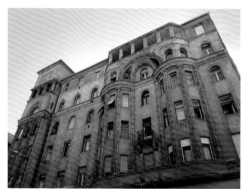

大街下的 M1 地鐵路線，保留百多年前的面貌，也別具吸引力。

這是歐陸第一條地下鐵路線。建造方法是掘開大街敷設路軌，然後蓋上路面，近似香港當年掘開彌敦道、長沙灣道建設地鐵。但這 M1 線只淺層挖土，從路面步下約二十級石階，便到達月台。坐在敞開窗戶的車廂裡，仍可清楚聽見路面車輛行車的聲音，轟隆轟隆，與輪軌磨擦的吱吱聲和鳴，感覺很奇特。

在 Vörömarty utca 站下車，參觀位於安德拉什大街 60 號的恐怖之屋——政治受害者紀念館（House of Terror）。這是一幢新藝術風格公寓，一如大街上的其他樓宇。屋頂加建了一塊直角形的招牌，黑色底，鏤空了粗大的字母和標誌：一個標誌屬匈牙利箭十字黨（Nyilaskeresztes Part Hungarista Mozgalom），另一個象徵匈牙利保安局（ÁVO 及 ÁVH），代表該國近代兩段最陰暗的歷史。

第一次大戰潰敗，令奧匈帝國解體，也令匈牙利王國解體。南斯拉夫及羅馬尼亞從王國分裂出去，匈牙利國土縮小至近似今天的模樣。1920 年，匈牙利國會進行投票，決選該國行君主立憲；但不管君主制抑或共和制，二十、三十年代動蕩的環球政局，令右翼黨派冒起，箭十字黨即為極右組織。二戰期間，匈牙利於 1941 年加入軸心國陣營，卻致令數十萬兵員陣亡及蘇聯的進逼。為保東南戰線不失，德國 1944 年乾脆佔領匈牙利。箭十字黨與納粹黨氣味相投，遂成為德國的爪牙，大舉拘捕異見者，關押在安德拉什大街 60 號的黨總部。二戰後，匈牙利建立社會主義政權，操生殺大權的匈共保安局襲用箭十字黨總部，作為拘禁異見者的囚牢，直至

1956 年解散。

　　紀念館詳細敘述這段歷史。公寓建築的中庭放置了一部蘇製坦克，以銘記蘇聯 1956 年揮軍入侵，鎮壓反蘇維埃改革運動的悲劇。中庭兩幅高牆貼滿人物的照片，共三千二百幀，以紀念那十五年黑暗歲月裡在此喪命的人。公寓底層保留當日的囚室，讓參觀者親歷被囚者絕望的處境。

　　走出紀念館，慨嘆這幢典雅的建築竟曾包藏無盡的威逼和凌虐。幸這令人惴慄的歷史現場沒有湮沒，讓人緊記這類權力碾壓異議的人禍。

　　從紀念館朝安德拉什大街街尾走，頗有告別醜惡，重新向榮光出發的味道。長街盡處，是英雄廣場（Hősök tere）。

　　英雄廣場也是為慶祝建國一千年而建，但延至 1929 年才落成。廣場中央高豎紀念碑柱，左右兩側以弧形柱廊圍抱，迎向安德拉什

恐怖之屋：典雅建築裡面，曾包藏無盡的威逼和凌虐。

大街，型制類近羅馬帝國的圓形廣場。廣場立滿青銅雕像：紀念碑下圍繞着七個馬背上威武的戰士，刻劃的是率領馬扎爾人從中亞遷入中歐的酋長，遠溯匈牙利立國之源。柱廊下的立像則是該國中古以來十四位功業卓著的領袖。印象中，歐洲各國再沒有一處如此密集地羅列王侯的雕像——或因地方力量延緩統一，或因王朝頻繁更替，或因革命的洗禮。

縱使遊客對塑像人物及其事蹟大都不感興趣，英雄廣場經歷過德國的進佔與蘇維埃政權的橫暴，仍完整保存至今，可見匈牙利人對民族輝煌歷史的擁抱。若追詢匈牙利人的身分，他們會自豪地說：我們昔日騎上高大的戰馬，驅策粗壯的大角水牛，從亞洲草原遷到多瑙河中游。我們不是日耳曼，也不屬斯拉夫。我們不是東歐國家，而是獨立自存於中歐腹裡的馬扎爾人。

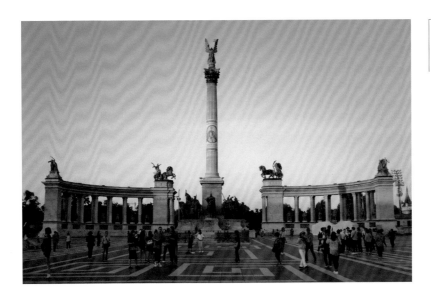

英雄廣場盛載着匈牙利人的民族自豪。

2. 都會鴻圖

領略過布達佩斯的奧匈風采，自然想念維也納。

2001 年歐遊，維也納也編在我家的行程裡，既因它是大名鼎鼎的中歐都會，也由於它是進出捷克、斯洛伐克和匈牙利的門戶；這「西歐前哨」的位置亦使維也納中古以來一直舉足輕重。

從慕尼黑機場駕車直趨維也納，朝「centrum」指示牌向市中心駛，來到繁忙的環城大道（Ringstrasse），車水馬龍，不知如何走下去。在那未有衛星導航的年代，街道兩邊的建築幢幢無異，沒有可認的陸標，頃間便迷失在首尾相接的車群中。幸不久左側出現大片綠化的公園，知道已駛到公園環路（Parkring），而下榻酒店就在這段大道的橫街。

維也納有輝煌的宮殿，繁華的市街，賞不盡的博物館，歐陸裡大概僅亞於巴黎，三整天觀光在密集的行程裡匆匆渡過。

十八年後重遊，發覺這裡的時光似停留着：多瑙運河（Donaukanal）右岸、外環線（Gürtel）以內，幾乎維持當年的容貌。其實維也納的步伐在此期間沒有停止，但發展集中於多瑙河左岸較新的區域；近數年，它更長踞「全球宜居城市」的三甲前列。

遊客要感受這城市的「宜居」，可從它的消閒生活入手，其中

不可錯過的是上咖啡館。維也納據說是歐洲第一處開設咖啡館的地方。事緣十七世紀時，土耳其人嗜喝咖啡，甚至隨軍帶備。1683年，鄂圖曼大軍圍困維也納失敗，撤兵時遺下咖啡豆，輾轉讓咖啡在維也納流行起來，繼而風行全歐。經數百年的發展，這城正宗的咖啡館形成獨特的傳統，被列為非物質世界文化遺產。遊客來到維也納，可造訪 Café Central, Café Goldegg, Café Sacher, Café Museum 等名館，從飲品食品、餐具擺放、室內裝潢、侍者風度，以至茶客的閒懶、老主顧的自得，領略維也納咖啡館與歐洲別國之不同，體會這優秀的傳統。

文化活動也是衡量宜居程度的指標。維也納號稱音樂之都，當有豐富的音樂藝術內涵。十八年前，常在街頭遇到音樂會門券推銷，感到這城音樂表演蓬勃，樂團遍地開花；這番重臨，卻沒有碰上一回。是否因規管而銷聲匿跡，不得而知，惟音樂之都的氣氛則減卻了。

這城重視文藝可追溯至十五世紀末，因哈布斯堡王室的麥斯米利安一世（Maximilian I，1486-1519 任神聖羅馬帝國皇帝）與勃艮第的瑪麗亞（Maria of Burgundy，1457-1482）結婚而得到勃艮第及法蘭德斯（Flanders）的治權。該兩地是當時北方文藝復興的中心，奧地利文化事業因而日漸勃興。而維也納成為音樂重鎮則在熬過鄂圖曼第二次圍困之後（1683），城市發展進入黃金時期，會合其時大為風行的巴洛克藝術；繼之瑪麗亞·特蕾莎（Maria Theresa，1740-1780 在位）銳意獎掖，使樂壇名家薈萃，先是海

頓、莫扎特，之後更來了個貝多芬（1792 至 1827 年定居維也納）。此後一個世紀，多少作曲家慕貝氏大名到維也納，來看一看，待一待，來首演新作。維也納就像個漩渦，把大師如布魯克納、布拉姆斯、馬勒等一一捲進來；維也納成就了這些音樂巨匠，音樂巨匠也成就了維也納。

惟進入二十世紀，經歷一戰奧匈的潰敗，第二維也納樂派（Second Viennese School）的創作探索未能蔚成新風，這音樂之都的光芒便開始斂退，今日仍撐持着的，唯舊日大師的成就，及這些成就的亮麗載體：國立歌劇院、音樂協會大樓、維也納愛樂樂團。

維也納國立歌劇院（Wiener Staatsoper）落成於 1869 年，由奧皇法蘭茲・約瑟夫一世伉儷親臨開幕首演，此後為全歐最重要的歌劇院，與巴黎、米蘭斯卡拉（La Scala, Milan）、德勒斯登森柏（Semperoper, Dresden）齊名。維也納音樂協會大樓（Wiener Musikverein）由法蘭茲・約瑟夫撥地興建，作為維也納愛樂樂團（Wiener Philharmoniker）的母館，其金色演奏大廳（Goldener Saal）音效卓越，至今仍蜚聲國際。兩者坐落環城大道的歌劇院環路（Opernring），都是奧匈帝國時代的重要建設，為要樹立藝術座標，鞏固這音樂之都的地位。建築俱採文藝復興式，內部構思宏大，裝潢瑰麗，鑴刻那音樂表演藝術繁花競放的時代，值得隨導賞團參觀，置身演奏廳中，想像名家在此登台的風采。當然，能成為音樂會的座上客，方為完美的經歷；惟在二十一世紀旅遊大潮及互聯網的催化下，歌劇院和金色大廳的音樂會經常爆滿。維也納愛樂

樂團是世界頂尖的樂團，全年演奏逾一百四十場，但在金色大廳只
演出約四十場，要到此恭聽綸音，非預早網上購票然後專程赴維也
納不可。

　　早上來到音樂協會大樓，始知下午才有導賞團。在這手機可編
排萬事的年代，我的觀光方式實在落伍。協會大樓沒有書店，附近
一帶也尋不到一間售賣音樂唱片的，頗出意料之外。兩年前遊萊比
錫，在布業大樓音樂廳（Gewandhaus, Leipzig）的書店見到目錄
齊全的唱片，購得數幀沒有在香港出售的錄音。店員還用了兩個月
工夫，在同行間找到我尋覓了二十三年的權威版本，寄到我家。心
目中，這是真正重視音樂藝術的地方。雖云唱片式微，大局難挽，
但金色大廳經常座無虛設，樂迷於音樂會前後逛逛唱片店，買幾張

心儀藝術家的錄音，也足以滋養兩三間小店的經營吧？由此看來，終年不絕的聽眾，恐怕多是慕名而至的追星者，滿足躬逢其會的渴望，滿足之後便儲為談資，即使當晚奏的是冷門作品，聽得一頭霧水，也不足介意了。

上回歐遊，在酒店看到維也納愛樂在美泉宮（Schönbrunn）舉行夏日逍遙音樂會的轉播。市民躺在皇家花園的草坡上欣賞。鋼琴家王羽佳獲邀演出，彈奏拉赫曼尼諾夫。王氏琴藝無懈可擊，可惜樂曲情感泛濫，不是美泉宮的味道，倒是這宮背後的內城在暮色下美不勝收，催使我兩個月後重遊這地。

踏着皇家花園的上坡路，朝花園最高點凱旋門走。凱旋門（Gloriette）不採古羅馬的方盒風格，而用橫闊的巴洛克涼亭樣式，建在岡頂，望去如空中宮殿。

凱旋門前回望維也納內城，見聖斯德望主教座堂（Stephansdom）在對面的山丘上鶴立雞群。這山丘是維也納森林（Vienna Woods）的東緣，監控多瑙河。公元一、二世紀間，羅馬人在這裡建立名為Vindobona的軍事基地，後來帝國君主奧理略（Aurelius，161-180在位）親臨督師，卻在此逝世。維也納就在這軍營的基礎上發展為西歐東翼的保障，繼而成為中歐第一都會。十五世紀中葉，鄂圖曼帝國攻陷君士坦丁堡，然後循巴爾幹半島向北推進，進窺歐陸心臟。貝爾格萊德、布達先後失陷（1521及1526），維也納便成為守衛拉丁文化地區的最後關隘。多瑙河未能發揮屏障作用，土耳其大軍兵臨城下，把維也納重重圍困，震動基督教世界。但維也納

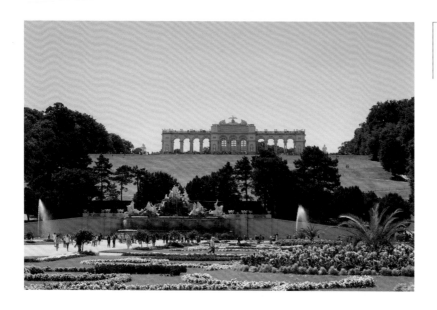

面對鄂圖曼十六、十七世紀兩次進逼，都能挺過去，奧地利反而乘
鄂圖曼國勢轉衰而向巴爾幹半島擴張，進入國力最強盛的時代。

　　美泉宮即為奧地利鼎盛時期的建設，於瑪麗亞・特蕾莎在位期
間擴建，作為王室的夏宮，現為歐洲第二大皇宮，僅次凡爾賽；而
兩者正好標誌奧國哈布斯堡王朝與法國波旁王朝競勝爭鋒的歲月。

　　美泉宮的擴建比凡爾賽宮晚大半世紀，處處要與後者看齊。皇
家花園採法式風格，面積遜於凡爾賽，但苑囿的美態不遑多讓；倚
山坡的地勢增添層次，山上凱旋門與皇宮建築群遙相呼應，更屬神
來之筆。花園於 1779 年已向公眾開放，市民可不經美泉宮免費進
入，為凡爾賽所不及。這是瑪麗亞・特蕾莎晚年的睿政，為要表現
王室樂於與眾同歡，願意從專制政體轉向民主。其時美國獨立戰爭

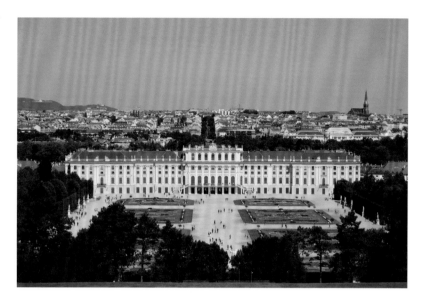

經已爆發，瑪麗亞·特蕾莎的卓識若能感染已嫁到波旁王室的女兒瑪麗安東妮（Marie Antoinette, 1755-1793），女兒或可避免法國大革命期間斷頭臺的劫數吧？

　　皇宮建築的大小亦稍遜凡爾賽，惟廂房達 1441 間，則是後者的兩倍。二者皆採巴洛克式，裝飾以凡爾賽宮更富麗，但美泉宮外牆塗上哈布斯堡王室專用的黃色，明媚而不眩目，別具美姿。開放予公眾參觀的廂房有四十間，較受注目的有鏡廳（Spiegelsaal）：年僅六歲的莫扎特獲瑪麗亞·特蕾莎邀請，在這大廳御前演奏。還有法蘭茲·約瑟夫的辦公室、睡房，皇后伊莉莎伯的接見廳、私人廂房，及兩人的新婚房間。法蘭茲·約瑟夫在美泉宮出生，登位後每天在那樸實無華的辦公室辛勤工作，由黎明到深夜，為要治理好

多民族多宗教的龐大帝國，自稱「奧地利第一人民公僕」。他還與皇后一起於每年濯足日在美泉宮為長者洗腳，男女長者各十二人，學效耶穌基督為門徒洗腳的謙卑榜樣。辦公室側鄰的睡房是他去世的地方，時維歐戰正酣的 1916 年。

當走到宮殿正中位置的大長廊（Grosse Galerie），卻有另一番的感覺。在這長四十米的敞廳徘徊，滿目精美的洛可可裝飾，繁富堂皇的燈盞，還有房頂絢麗的濕壁畫，腦海浮現十九世紀末某夜的舞會。樂隊在這廳的那端演奏小約翰・史特勞斯的華爾茲。望族仕女盛裝與會，隨旋律翩翩起舞，在璀璨的光影裡搖曳迴旋。史特勞斯的圓舞曲悅耳動聽，人所共賞，但作品的靈魂不在多瑙河的色彩或維也納森林的傳說，卻在奧匈時代的盛世浮華。

這浮華盛世正好起自大長廊：1815 年維也納會議，列強政要雲集這美泉宮的長廳，商討拿破崙失敗後的善後方案。奧國外相梅特涅（Klemens von Metternich, 1773－1859）主導和會，縱橫捭闔，致力恢復舊秩序，使奧地利成為此後一個世紀保守政治力量的骨幹。

這奧國強勢的時代卻非一帆風順，蓋舊秩序悖逆十八世紀啟蒙運動以降的歷史巨流。1848 年的革命風潮捲走梅特涅。繼之德意志民族主義熾熱，普魯士挑起普奧戰爭（1866）；奧地利一敗塗地，失掉日耳曼的領導地位。法蘭茲・約瑟夫一世以《1867 年奧匈折衷方案》應對，與匈牙利組成二元君主國，保住強國的地位。他又致力振刷奧、匈兩都的精神面貌：於布達佩斯，抓住建國千年的契

建於十七世紀的皇宮利奧波特樓。

機，堅固匈牙利的國族認同；於維也納，則以環城大道的建設塑造這城的文化新風。

　　下榻酒店毗鄰博物館區（Museums Quartier），由此向內城區（Innere Stadt）一箭之距，是宮城環路（Burgring）南側的瑪麗亞・特蕾莎廣場（Maria-Theresien-Platz）。廣場兩邊長長兩列宏偉的建築，分別是自然史博物館（Naturhistorisches Museum，1889 年落成）及藝術史博物館（Kunsthistorisches Museum，1891 年落成），由德裔建築大師森柏（Gottfried Semper，1803–1879）策劃，兩者與博物館區的利奧波德博物館（Leopold Museum）、現代藝術博物館（MUMOK）合組成份量十足的博物館群。廣場正中央放置神態雍容的瑪麗亞・特蕾莎坐像。她統治期

間重視文化藝術發展，立像於此，恰到好處。

由廣場橫過環路，走過石柱密集的大閘門，進入了皇宮（Hofburg）的範圍。

皇宮始自十三世紀，於十八、十九世紀大事擴建，成為龐大的建築群。首先映入眼簾是雄偉的新宮（Neue Burg），半環抱着一個闊大的廣場。這廣場名為英雄廣場（Heldenplatz），大概為要與布達佩斯遙相呼應，卻始終未有建成。廣場中軸線上矗立兩尊馬上英姿的銅像，皆為著名的奧地利國家英雄：近新宮這邊是對抗鄂圖曼的大將歐根親王（Prince Eugene of Savoy, 1663–1736），對稱的那邊是抗擊拿破崙的名帥卡爾大公（Archduke Franz Karl of Austria, 1802–1878）。新宮氣派恢宏，全歐數一數二，設計出自森柏的手筆，與自然史博物館及藝術史博物館一併規劃。新宮落成時大部分空置，因王室和政府都沒有部門需要這麼龐大的空間，如今依舊堂皇矗立，成為刻鏤奧匈帝國鴻圖大業的紀念碑。

皇宮經歷多少權位更替，戰後已成為公共資產：任何人可從不同市街進入昔日禁地，隨意蹓躂，細察牆柱橡樑上雅麗的雕飾，沉吟帝國的威榮。皇宮現改用作總統府及辦公廳、國家圖書館（Nationalbibliothek）；還有博物館，包括：皇室寢宮（Kaiserappartements）、茜茜博物館（Sisi Museum）、銀器館（Silberkammer）、皇家珍寶館（Kaiserliche Schatzkammer）等。

於皇室寢宮再一次閱覽法蘭茲・約瑟夫一世的事蹟，對他孜孜不倦忘我為國的精神，不無敬重。以其識見，當知世局丕變，但王

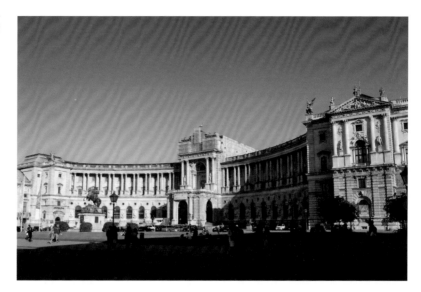

朝既在肩上，自須勉力維持帝國之不墮；或許已知乖離大勢，前路多舛，卻擺脫不了既有體制和國際格局，不由自主。最終皇后1898 年在日內瓦遭意大利無政府主義者施襲殞命，皇儲夫婦薩拉熱窩遇刺的悲劇更把奧匈送上終章，其際遇令人惋惜。

茜茜博物館則縷述皇后的事蹟；「茜茜」（Sisi）是伊莉莎伯皇后的暱稱。她出身巴伐利亞貴族，美麗、雍容、學養豐富，常煥發腹有詩書的氣質。茜茜喜愛自由的個性與拘謹的宮廷生活格格不入，但始終恰如其分的克盡職份，沒有放縱自我，堪為歐洲傳統貴族向現代世界的最佳示範。

從聖米迦勒樓步出皇宮，便來到維也納最熱鬧的高爾市場（Kohlmarkt）及格拉本大街（Graben）。皇宮與市街毫無緩衝，

熙來攘往的格拉本大街。前景為建於 1686 年的
黑死病紀念柱（Plague Column）。

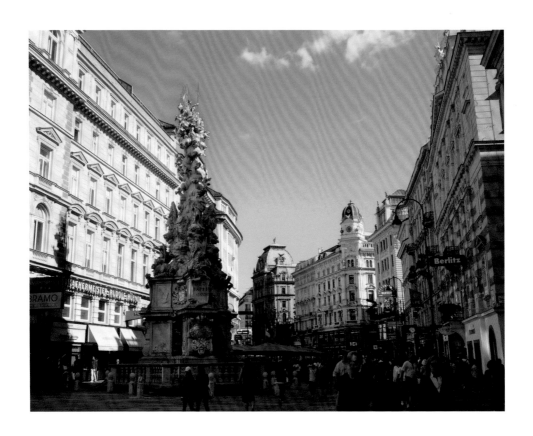

一如因斯布魯克。

市街熙來攘往，商品豐富。有店舖專售熱門手信奧地利巧克力，以精美的鋁箔包裹，鋁箔有的印上莫扎特肖像，也有印上茜茜肖像的；薩爾斯堡那邊幾乎清一色賣莫扎特，這裡則平分春色。茜茜皇后成為了奧地利的親善大使。

第一次世界大戰把歐洲三大王朝掃進歷史的記憶體。經多次歐遊的印象，只覺哈布斯堡仍受國民愛戴，甚至珍而重之，俄國的羅曼諾夫王室（Romanov）與德國的霍亨索倫王室（Hohenzollern）卻得不到相同的待遇。有認為是奧地利人特別看重傳統，或認為是要擁抱往昔光榮以建立國家的尊嚴，但兩者都不是圓滿的答案。

王室之於國民，美事多，惡事少，自當贏得尊重。

西線軍魂

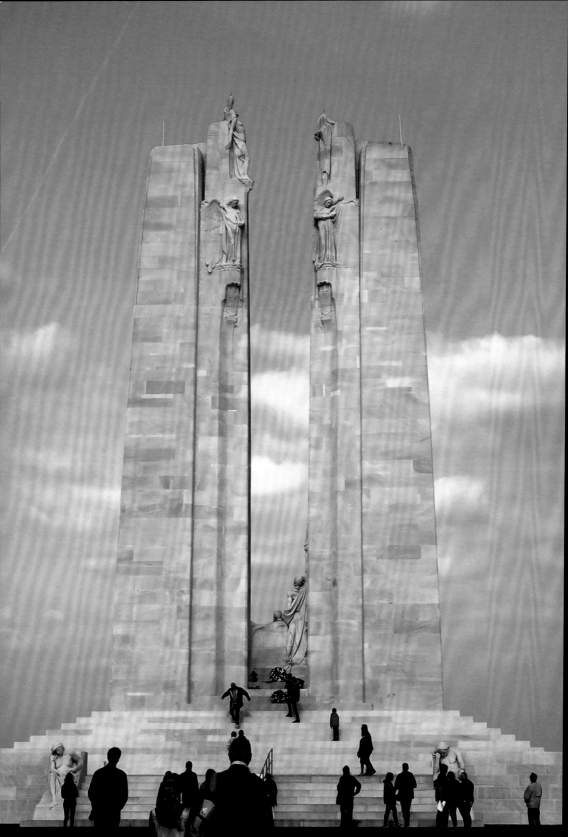

（前頁）加拿大國家維米紀念碑，矗立
在維米嶺的最高處。

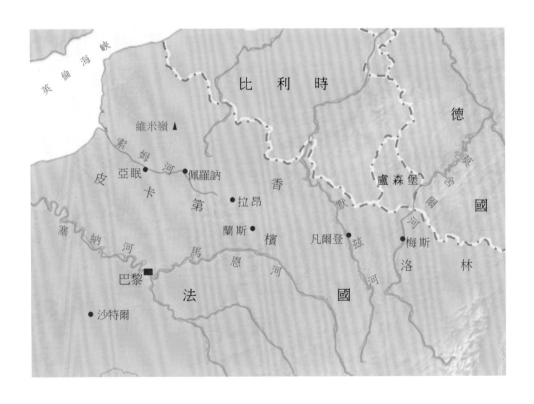

1. 戰地大教堂

在那櫻花吐艷的四月，到巴黎外圍觀光，為要看看一些極具代表性的哥德式大教堂；這是為滿足宗教建築史的探知。也為要親臨知名的一戰戰場；這是長久以來的心願：世上沒有一個戰場史蹟像凡爾登（Verdun）那麼值得垂念。

從巴黎赴沙特爾（Chartres），折北往亞眠（Amiens），東轉向拉昂（Laon），而蘭斯（Reims），而梅斯（Metz），然後返回巴黎。

這是一條哥德式教堂的錦帶，成形於十二、十三世紀，法國卡佩王朝時期（The Capets，987-1328）。

位於巴黎西南一小時車程的沙特爾，其主教座堂（Cathédrale Notre-Dame de Chartres）以彩繪玻璃名聞遐邇。座堂落成於 1260 年，今日所見大致為當年的面貌。雙塔各具風姿，南鐘塔採羅馬式建築，北鐘塔則為十六世紀的重建，用火焰哥德式（Flamboyant Gothic）。彩繪玻璃保留了中世紀的原作。共 176 扇巧運匠心的藝術品，題材廣涉聖經內容，並呈現當年社會的生活狀況。常有人來沙特爾逗留五、六天，仔細觀賞每幅彩繪玻璃，既探求歷史，也研究中古的基督教神學思想。

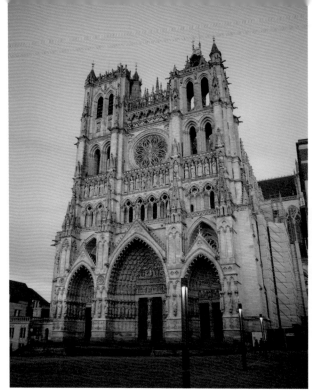

傍晚時分的亞眠主教座堂，顯露神聖而莊嚴的氣派。

亞眠主教座堂南門上的聖母雕像，是一戰期間庇護亞眠的象徵。

　　亞眠主教座堂（Cathédrale Notre-Dame d'Amiens）是法國最大的教堂，巨大的內部空間足可容下兩所巴黎聖母院。動工於 1220 年，以安放第四次十字軍東征從君士坦丁堡掠得的施洗約翰頭顱；顱骨現仍置於堂內。座堂雖然體積巨大，但看起來比實際的小，那是工程耗時不足半個世紀，建築風格統一和諧之故。正門、南門及北門均有繁富的主題石刻，有「亞眠聖經」之美譽。進入主殿，見柱列舉起高聳縹緲的殿穹，如筆直向上的頌歌，宏偉浩大；而殿內無累贅的修飾，顯得純粹、肅穆而莊嚴，令信徒瞬間心神凝儷，繼之嘆服八百年前非凡的工程技術。

　　更早動工的是拉昂主教座堂（Cathédrale Notre-Dame de Laon），建於 1150 年，大半世紀後完峻，為早期哥德式大教堂的典範。五塔式的大教堂盤踞拉

昂山城最高點,遠望如堅固的城壘。大殿以三層柱拱承托穹頂,有羅馬式建築的餘風。側牆用清色玻璃,引入充沛的天然光,使主殿明淨而寧謐,也使後殿的玫瑰窗亮麗如一盤寶石,顯得格外繽紛。

蘭斯主教座堂(Cathédrale Notre-Dame de Reims)的歷史遠溯至五世紀。496年,法蘭克王國克洛維一世(Clovis I,481–511在位)在此受浸皈信基督教,奠下法國君主在此加冕的傳統。現見的座堂落成於十三世紀末,因舊堂失火焚毀而重建,鐘塔則是十五世紀的加增。座堂曾毀於一戰,戰後修復。外型雄偉而四正均衡,以豐富的牆飾彰顯氣派。正門門戶雕飾逾十重,頗見累贅;然用為皇家典慶的背幕,與儀仗行列配合,倒不算鋪張。

旅程最東點是莫舍爾河畔(Moselle)的梅斯。主教座堂(Cathédrale Saint Étienne de Metz)矗立老城崗頂,主宰梅斯的天際線。座堂於1220年動工,歷三百多年完成。主殿高四十多米,幾與亞眠座堂相埒,而迴廊則相對低矮,僅約

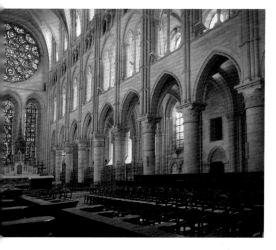

拉昂主教座堂的主殿有羅馬式建築的餘風,天然光充沛,明淨而寧謐。

德國佔領期間,拉昂主教座堂被徵用作傷兵醫院。

十四米，這就造成極大幅的側牆，使花窗總面積達 6496 平方米，是沙特爾座堂的兩倍半。彩繪玻璃出自十四至二十世紀七位德、法名家的手筆，匯集多種風格。花窗前豎有說明文字，介紹彩繪的內容，也介紹藝術家，有似畫展，意趣異於沙特爾座堂。

如果說教堂象徵救贖和祝福，戰場就代表殺戮和咒詛。

是以，這是一次善惡美醜強烈反差的旅程。

梅斯為洛林省首府，一戰前為德國割佔，少受兵禍。沙特爾位於巴黎西南，未受戰火蹂躪。其餘三地位處歐戰西線，都留有一戰的傷痕。

1914 年七月大戰爆發，德國取道軍力薄弱的比利時，對法國北部進行閃電戰，以右翼軍團自西面圍抱巴黎，與洛林地區的左翼軍團構成鐵鎚與鐵砧的打擊形勢。八月下旬，德軍自比利時攻入法境，向皮卡第地區（Picardy）推進，首府亞眠危在旦夕。民眾紛紛到主教座堂求神恩蔭，而座堂南門上的聖母雕像便成為庇護亞眠的象徵。

但亞眠還是於八月底陷落了，只是德軍八天後便撤出，主要原因是德國統帥部改變作戰計劃，下令右翼軍團改向巴黎北面迴旋，與左翼軍團會合，以殲滅法軍主力。右翼軍團橫掃皮卡第，進逼皮卡第與香檳區（Champagne）交界的拉昂。法軍聚集於主教座堂祈求主佑，惟限於兵力，難纓德軍兵鋒，拉昂旋即淪陷。

德國佔據拉昂直至歐戰末期，闢主教座堂為傷兵醫院。從舊照片可見，座堂主殿排滿病床；而拉昂信眾仍可使用耳堂敬拜。

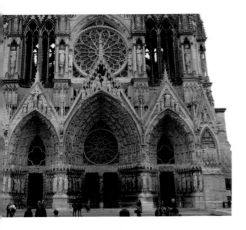

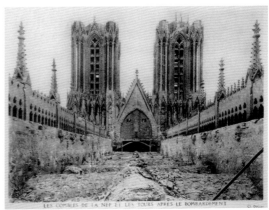

蘭斯主教座堂的正門門戶有
十多重雕刻，繁細而鋪張。

蘭斯主教座堂一戰期間被德
軍炮轟，殿穹塌陷。

　　右翼軍團馬不停蹄，向香檳首府蘭斯挺進，蘭斯主教座堂在德軍
砲轟下失火，殿穹倒塌。當法國政府召喚海外同胞入伍，海報即以蘭
斯座堂陷於火海為畫題，激發同仇敵愾的意志。

　　德軍攻陷蘭斯後，即南下馬恩河（Marne），協同左翼軍團與
法軍主力決戰，是為馬恩河之役（同年九月）。一週戰事，雙方皆
傷亡二十多萬。德國速戰速決計劃落空，西線戰事便進入戰壕相峙
的階段。

　　如是者一年多，德國決定集中西線兵力，發動新的進攻，以
扭轉膠着的局面，給法國人致命的一擊。進攻目標是凡爾登
（Verdun）——香檳區東側的凸出部，法軍堅固的要塞，法國士氣之
所繫。

　　1916 年 2 月 21 日，驚天地泣鬼神的凡爾登戰役開打了。

2. 凡爾登戰場

從蘭斯乘汽車東行個半小時，過默茲河（Meuse），抵凡爾登戰場。

這場攻防戰主要在凡爾登北郊，默茲河右岸進行。當德軍未能取得預期的戰果，曾改向左岸猛攻，但今日讓公眾憑弔的，主要是位於右岸的遺蹟和紀念館。

戰場一帶是斜坡與谿谷相間，林木與草叢錯落的丘陵，青綠的草坡佈滿圓鍋似的凹坑，攢蹙密集，形成奇特的地貌。這不是大自然的造化，而是炮火的遺痕：砲彈爆破把地土炸成圓鍋，把泥石翻上半空，逼向周邊；圓鍋的大小深淺就紀錄了每一砲的威力。

德軍的戰術是運用己方火炮的優勢，對凡爾登防線密集炮轟，務求摧殘敵陣的每一尺每一寸，使其完全喪失抵抗力，繼而步兵推進，收取勝果。德軍集結千多門大炮，包括口徑達 420 毫米（17吋）的重型攻城炮和榴彈炮，在開戰首天，以每小時十萬發的強度，持續八個多小時猛烈轟擊，把法軍防線炸得面目全非。指揮凡爾登保衛戰的貝當將軍（Henri Philippe Pétain, 1856-1951）多年後憶述當天情況，猶有餘悸：「一場鋼鐵、碎片和毒氣的風暴捲蕩我方的樹林、溝壑、塹壕和掩蔽體，鋪天蓋地，粉碎一切，將戰區變

成屠場。」

凡爾登防線被轟得山搖地撼，砲彈的尖嘯與震耳欲聾的炸響混雜慘叫哀號，震徹戰區。急促膨脹的氣流擠壓滾動，把守軍的殘肢斷體器官骨肉，連同擊碎了的裝備輜重軍需一起拋上半空。凡爾登戰役被稱為「凡爾登絞肉機」，確是令人懍慄而又貼切的名字。

縱使死傷枕藉，能爬起來的法軍仍頑強抵抗，挺起步鎗抗擊推進的德軍。德軍一排接一排中彈倒下，橫屍野地，德方卻不惜傷亡巨大的代價，投入更多兵員，誓取敵陣。雙方爭持拉鋸，往復激戰，自二月至十二月。三百天的戰鬥，雙方總傷亡人數達七十五萬，其中逾三十萬人陣亡。侵略者自恃鑄出最優質的鋼材，造出最犀利的武器，便以為無堅不摧，勝算十足，結果枉送十四萬國民的性命，西線形勢卻毫無寸進，敵方士氣反更高昂。歸根結底，錯在迷信工業科技，養出狂傲心態，自誇、魯莽、誤判，釀成日耳曼駭飆的大禍。

今天春意正濃，滿是彈坑的草坡映着奇麗的艷綠。這裡地表下藏滿鋼屑彈藥，土壤全被硝化物污染，難道是髮膚腐肉滋養泥土，使青草發旺？

這也許是過於感性的想像。戰事逝去百年，大地榮枯不知已流轉多少遍，但走在這創痕深鑄的戰地上，心頭依然發緊——為無數屍骨四散、肝腦塗地、血肉模糊的士卒。法軍拼死衛國，寸土必爭，固然奉獻一切，但德軍呢？身冒火網挺進，同袍死傷太半，仍前仆後繼，忘身不顧，是普魯士軍國精魂作祟，抑或是領導者點燃

愛國主義以遂其私的惡果？

走着走着，走到杜奧蒙骸骨庫（Douaumont Ossuary）。外型似四枚橫臥與直豎的砲彈，有瞭望台可一覽戰場形勢，也有寬敞的紀念堂讓人悼念陣亡戰士，向先烈致敬。紀念堂下是骸骨庫，安置了交戰雙方大量不能辨別身分，肢離破碎的骸骨，數達十三萬。到訪者可透過建築物基座的窗口，看到纍纍的白骨。骸骨庫前的草坡是大片墳地，排着一列列十字架墓碑，安葬了一萬六千多名陣亡的法國士卒。

陣亡的入侵者呢？他們散落的隨身物品，如制服、徽章、鈕扣、皮帶、水壺等等，會被撿拾作紀念品；喪生敵後，能奢望體面的安葬嗎？但據悉有德國民間志願組織專以尋覓戰死國外的子弟兵下落為任，從一戰敗降開始，工作歷百年不輟，至今已尋回二百多萬遺體（包括一戰及二戰）。遺體能確認身分的奉還親人，不能確認的葬於公墓，還捐軀者以尊嚴，還親人以記憶，為這民族掙回點滴的敬重。

杜奧蒙骸骨庫東面不遠，是杜奧蒙炮壘（Fort Douaumont）。凡爾登防線以永備炮壘為骨幹，連繫野戰壕塹陣地。戰役爆發第四天，杜奧蒙幾近不設防地落入德軍手中，至同年十月下旬才奪回。炮壘開放予公眾參觀，內裡大致保存原貌，有闊落的地道，寬敞的廂房，包括營舍、膳堂、盥洗室、醫療室、指揮部、軍火庫等，有如軍事基地。最開眼界是完整的炮塔：鋼鑄的旋轉炮塔凸出於炮台頂部，炮兵在地堡內操作，測距、瞄準、炮彈上鏜、褪走彈殼，整

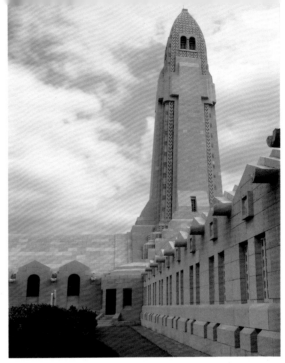

杜奧蒙骸骨庫。從基座的小型窗戶，可看到骸骨庫內存放纍纍的白骨。

杜奧蒙骸骨庫及法軍墓地。

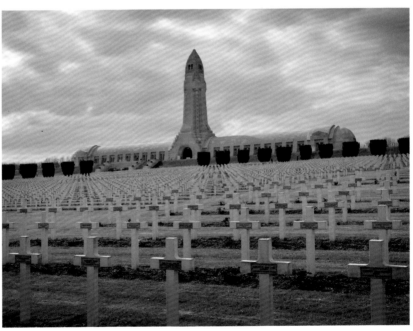

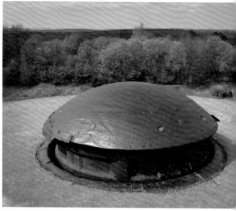

杜奧蒙炮壘是法國建於十九
世紀末的永備炮壘。

杜奧蒙炮壘的旋轉炮塔，裝
有 105 毫米口徑的火炮。

套機械放於原位，使杜奧蒙炮壘成為內容豐富的戰地博物館。

　　杜奧蒙炮壘的頂部彈坑纍纍，有德軍炮轟造成的，也有法軍反攻造成。雖多次被重炮準確擊中，但杜奧蒙的鋼筋混凝土建築沒有崩塌，地堡毫髮無損，反映當年法國工程技術具相當的水平。這亦令法國深信地堡式炮壘足當防務大任，戰後修築馬奇諾防線仍以地堡為主體，自詡固若金湯，牢不可破，卻因砲口一致向外，面對納粹德國從比利時包抄過來的閃擊戰，全線成了廢物，淪為笑柄。

　　另一讓公眾進入參觀的，是杜奧蒙東面兩公里的沃炮壘（Fort Vaux）。

　　德軍取得杜奧蒙炮壘，成為凡爾登戰役前期傳返柏林的重要捷報，催使法軍堅守沃炮壘。1916 年 6 月初，德軍對沃炮壘發動攻

杜奧蒙炮壘的兵員宿舍。

杜奧蒙炮壘頂部的大彈坑,是法軍反攻時以 400 毫米口徑大炮轟擊所造成。

勢,數百法軍退守地堡。雙方在地堡內挨通道隔障礙物短兵相接,激戰數天,守軍終在糧水彈藥耗盡下,於 6 月 7 日投降,惟法軍指揮官雷納爾少校(Sylvain Eugène Raynal, 1867-1939)作戰英勇,得到德軍司令威廉皇儲(Wilhelm, German Crown Prince, 1882-1951)贈以法國軍官的配劍,以示敬意。參觀沃炮壘,在地道牆壁尋找彈痕,想像當日的戰況,與參觀杜奧蒙炮壘有不同的況味。

走出地堡,斜陽裡,見沃炮壘上法、德兩國旗幟飄揚,既是對兩軍忠魂致意,也標誌十八世紀普魯士冒興以來,法蘭西與日耳曼二百年彼此爭戰敵視的關係,告一段落。

3. 索姆河戰場

　　當凡爾登戰役進入拉鋸狀態，英、法在皮卡第地區反攻，以分散德軍的戰力，紓緩法軍承受的重壓。

　　1916 年 7 月 1 日，英法聯軍在亞眠以東的索姆河（Somme）地區發動進攻，開始了慘烈程度毫不稍遜的索姆河戰役。

　　戰況幾與凡爾登戰役相同，只是攻守相方處境對換：進攻的聯軍同樣採用猛烈砲轟繼之以步兵衝鋒奪陣的低效戰術。首日戰事，英軍傷亡已達五萬七千多人，其中陣亡的近二萬。總計這場一百四十日的消耗戰，雙方死傷人數共一百三十萬，數字尤在凡爾登戰役之上。

　　由於動用兵員數量甚巨，英法兩國都號召海外屬地的平民入伍，包括北美、非洲、亞洲及大洋洲的殖民地，索姆河戰役便成了微縮的世界大戰。今日索姆河戰區有多國的紀念碑及公墓：英國、德國、愛爾蘭、南非、澳洲、紐西蘭、紐芬蘭、印度……，還有中國的，安葬了 841 名病死於濱海努瓦耶勒（Noyelles-sur-Mer）軍營的中國勞工。各國官民前來悼念、憑弔、致敬，特別在 2016 戰役百周年紀念及 2018 大戰結束百周年，儼然成了念記戰禍，嚮慕和平的國際大會。

佩羅訥的大戰博物館，展出德軍
軍服。

維米嶺戰地滿佈聯軍炮轟造成的
彈坑。

　　紀念碑和墓園是感性的，博物館則是理性認知的殿堂。索姆河
畔的佩羅訥（Péronne）有評價甚高的大戰博物館（Historial de
la Grande Guerre），也是全歐最具規模的一戰博物館。

　　佩羅訥是沉積逾千年歷史的小城，一戰爆發約兩個月便即淪
陷。索姆河戰役期間，聯軍猛轟佩羅訥，轟得遍地殘垣，但德軍始
終控制該城直至大戰末期。二戰時，佩羅訥再一次盡毀於德軍炮
火。即使飽歷戰火摧殘，佩羅訥的大戰博物館卻冷靜地縷述歷史，

不濫情不渲染，均衡的展出英、法、德三國的文物和史料。就在這小城裡不顯眼的細節，我們看到歐洲文明的高度。

索姆河戰區以北近阿拉斯（Arras），有維米嶺（Vimy Ridge）之役紀念園。

由於索姆河戰役成果有限，聯軍計劃攻取德軍防線重要制高點維米嶺。1917 年 4 月，經持續一週猛烈炮轟後，由加拿大兵團為主力的聯軍發動進攻，激戰四天，傷亡逾萬，但成功奪取了維米嶺。戰後，法國將維米嶺周圍一百公頃土地送給加拿大，以感謝加拿大軍人此役的貢獻和犧牲；這片土地便成為戰役的紀念園。園區滿佈圓鍋狀的彈坑，見證聯軍的炮轟；地下有雙方挖掘的地道，還

聯軍海報用法文撰
寫，呼籲魁北克法
裔人入伍參戰。

拉昂主教座堂內勒
有碑石，紀念英國
及其屬土派出軍隊
赴法參戰所作的犧
牲和貢獻。

散佈大量炮彈、炸藥，故不開放。近紀念館處保存了幾闋戰壕，讓公眾參觀；惟戰壕整理得平順俐落，與戰時實況無疑是天壤之別。從紀念館走一段上坡路，便到達加拿大國家維米紀念碑（Canadian National Vimy Memorial）。高聳的一對石灰岩碑石分別代表加、法兩國，碑頂各有雕塑，刻畫哀傷的婦人，象徵加拿大此役的創痛。基座刻有在法國陣亡卻沒有找到遺體的加國軍人的名字，共一萬一千多個。紀念碑矗立維米嶺最高點，在此可一覽攻守兩陣的地理形勢。

我們到訪那天正是維米嶺之役開戰的百周年紀念日，典禮剛完結，很多人帶着凝重的神色從紀念碑走向紀念館，當中不少是專程從加國前來參與的。館內介紹了不少參戰的加拿大軍士，展版前有長輩向少年人解說看來是他們祖先的事蹟。參戰者的父祖在更遙遠的年代離鄉別井，到北美尋找樂土，不料子孫重回歐陸，打不明不白的仗，非死即傷。一個世紀過去了，今天後代到來追念，要追念些甚麼？

紀念館另展出了多幀戰時在加拿大張貼的海報，較引起我注意的有：英國以「British blood calls British blood」呼籲美、加英裔人入伍，聯軍亦以民族紐帶呼籲魁北克的法裔人參軍。

自羅馬帝國解體，歐洲千百年來的戰爭或因不同信仰對壘，或因不同文明爭奪生存空間，但大部分還是王朝或貴族間的鬥爭，平民為貴族的附屬，參戰與否，身不由己；而因族裔矛盾而戰的，並不多見。此所以晚到 1813 年的萊比錫之役，即使號稱「民族會

戰」（Battle of Nations），反法同盟以日耳曼的奧地利、普魯士為骨幹，卻另有日耳曼邦國加入拿破崙一方。拿破崙敗亡，歷史走到轉捩。

此後百年，民族主義愈演愈熾。

可哀的是民族熱情搭上了軍備發展的快車，萬千寶貴生命就粉碎在層出不窮的武器的屠戮。

可憾的是落在那個時空，背負這個身分。

回首百年，第一次大戰前夕，西方似正處於繁花錦簇的盛世。自十九世紀中葉起，電氣、電話、內燃機、汽車、升降機、高樓大廈，一一面世，還有了遠洋郵輪，可到大西洋彼岸看「新世界」，又可乘飛船翱遊空中。物質文明長足進步，生活陡然優渥，半個世紀光景，走了此前一千年的歲月。藝術文化也極之蓬勃，文學、繪畫、音樂，大師輩出，作品絢燦紛陳。西方人已然置身黃金時代，自信亢奮，意氣昂揚，不料已身陷不能自拔的危機。物質進步引發拜物心態，攫取、佔有，比併競勝，競勝心挑旺民族主義的烈焰。以基督信仰為根柢的西方文明，就崩落於歐戰。

不知不覺間，我們已置身類近的危局。

古道聖蹟

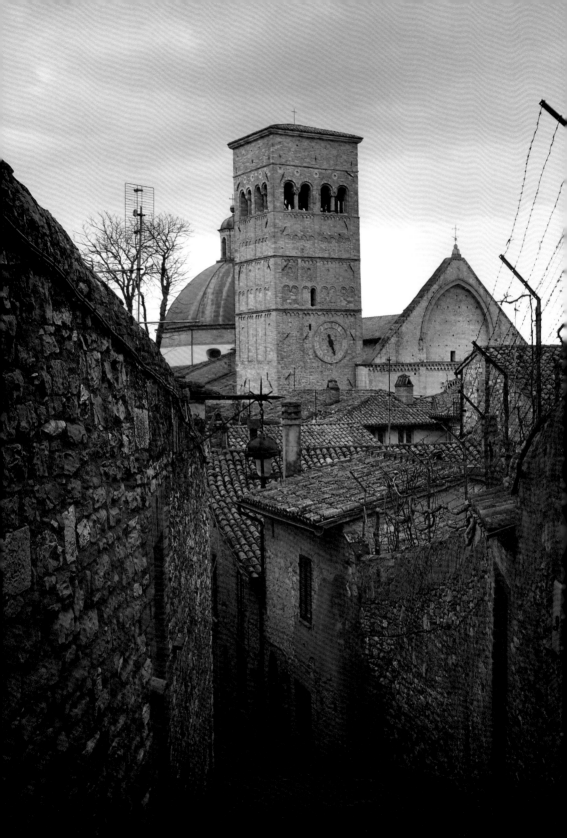

（前頁）阿思思山城古道，後方為聖路斐樂主教座堂。

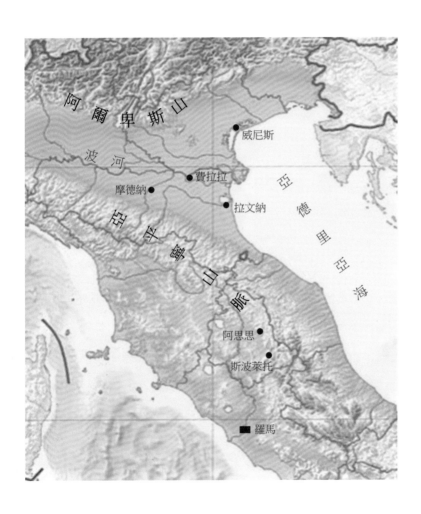

1. 斯波萊托

嚴峻疫情下，戴上兩重口罩，戰戰兢兢地乘坐擁擠的航機，飛赴意大利。

這是計畫了幾個月的個人行程，為要拜訪一些具代表性的教堂，多認識基督教自四世紀得羅馬帝國奉為國教後，在意大利半島經歷的歲月。

自機場驅車直奔翁布里亞大區的斯波萊托（Spoleto, Umbria）。朝霞濃罩亞平寧山地（Apennine），汽車隨坡勢上落，前路忽爾模糊，忽爾明朗。天氣預報本是晴天，到達斯波萊托，卻冷雨綿綿，幸冬末的意大利氣溫總在冰點以上，寒衣尚足抵禦。

斯波萊托由翁布里人（Umbri）於公元前十世紀建城，後為羅馬人吞併；位處羅馬之北一百三十公里，通往亞德里亞海岸的弗拉米尼亞大道（Via Flaminia）的要衝位置，是戰略重鎮，首都門戶，一如扶風之於長安，張家口之於北京。第二次布匿戰爭期間（The Second Punic War, 218－201BC），迦太基名將漢尼拔（Hannibal, 247－181BC）意圖攻下這山城，為守軍擊退。六世紀時，倫巴底人（Lombards）入侵，佔據這一帶，建立斯波萊托公國（Duchy of Spoleto, 570－1203）為其附庸。公國於九世紀經歷

了短暫的強盛日子，兩位公爵兼任意大利國王及神聖羅馬帝國皇帝（Guy Ⅲ of Spoleto, 891－894 在位；Lambert, 894－898 在位），後歸教宗國（Papal States, 754－1870）統治，直至意大利統一。

　　豐富的史蹟見證斯波萊托悠長的歷史，首先尋訪的自當是羅馬帝國的遺存。遠溯至一世紀的有德魯蘇拱門（Arco di Druso），俯瞰弗拉米尼亞大道；還有保存完好的劇場（Teatro Romano），現包羅於考古博物館（Museo Archeologico）之內；而圓形劇場（Amphitheatre）則是二世紀的遺蹟。最具吸引力的是塔橋（Ponte delle Torri），是十四世紀按舊羅馬水道重建之作。最高達八十米的十道石拱，承起長二百多米的古橋，在綠樹繁茂的山坡襯托下，

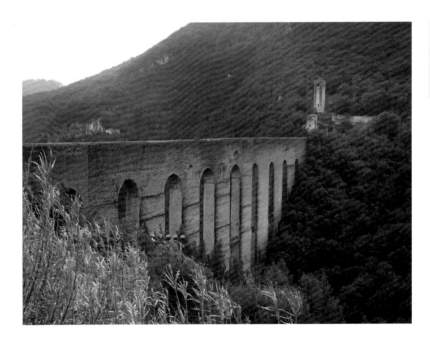

十四世紀按舊羅馬水道重建而成的塔橋，高架在深谷之上。

形態出眾，成為英國畫家特納（William Turner, 1775－1851）的畫題。到訪時颯颯勁風從深不見底的河谷颭上來，捲着細雨，寒入心脾。古橋本可踏足，惟橋身受損於 2016 年地震，待妥善修復始再開放，未能體驗登臨其上的凌空感覺。

歷史最久遠的基督教古蹟要數聖救主堂（San Salvatore），建於四、五世紀間，採羅馬帝國時期稱為「巴西利卡」（Basilica）的長方形公共建築風格，因原座保存完好，被列於世遺名錄，但不能進入堂內參觀，只可透過玻璃幕門內望。距此一箭之遙，有聖龐茲安諾堂（San Ponziano），乃十二世紀的羅馬式建築，外貌古樸，但堂內裝飾與現代天主堂無異，古風欠奉。

在帝國仍奉異教的時代，圓形劇場是處決基督徒的地方，相傳遇害的信徒逾萬，遺體丟埋於衛城北角的圍牆下。十一世紀時，就在這殉道者的亂葬崗上興建聖格雷戈里大教堂（San Gregorio Maggiore）。這教堂立面促狹，鐘樓則相對碩大，築在羅馬時代的舊房上，乃十五世紀的增建。堂內素樸而肅穆，牆柱幾乎全無修飾，通體以赭色石材砌築，點綴着一些已破損的濕壁畫。低調的祭壇上高懸一具中世紀畫風的十字架，以耶穌受難為畫題，把敬拜的焦點聚於基督救贖。

步出教堂仰望山城，即見更巍峨的鐘塔矗立崗上，是為斯波萊托的地標，始建於 1175 年的主教座堂（Duomo di Spoleto）。

斯波萊托分上城區及下城區。下城區於三處交通要衝建設了深入地下的運輸通道，以電梯及升降機把行人送上山城。但為觀賞老

城的一街一巷，選擇了循濕滑的古道徒步上走，不半句鐘，抵達建於十一世紀的聖尤菲美亞堂（Sant'Eufemia）。

　　從聖尤菲美亞堂左拐，再拾級而下，走向一個開闊的廣場，主教座堂便是廣場的主角。這是翁布里亞最具代表性的羅馬式教堂：鐘樓線條簡潔而雄偉，立面典雅，上有大幅拜占庭馬賽克「賜福的基督」（1207 年）。恰遇正午，鐘樓敲出一遍清脆的鐘聲，召喚信徒直趨主殿。殿內一大亮點是以磚石併成幾何圖案的地台，保留着中世紀的原貌。最矚目是後殿多幅大片的濕壁畫，描繪聖母馬利亞

聖格雷戈里大教堂祭壇上
高懸中世紀風格的十字架。

2022 年 12 月重訪斯波萊托，見
雨過天清下的主教座堂。

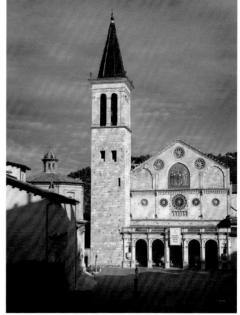

斯波萊托主教座堂後殿的濕壁畫,以聖母加冕為題,是利比晚年的力作。

的生平事蹟,是文藝復興畫家利比(Filippo Lippi, 1406－1469)晚年的力作。

　　教堂數百年來經多次翻新,現存的裝修採巴洛克式,雖古樸不足,但簡約而不鋪張,正好讓人心凝聚於敬拜。每當信徒踏過陡斜的石板路走到座堂,便有如經歷一次上行朝聖的靈程;進入大殿,內心不論懷着困苦、愁煩、失意、迷惘,或感恩、滿足,都得以釋放在救主的跟前。我這天也經歷近似的心靈旅程,在這遊人疏落的冬末閒日,來到靜穆的聖所,仰望上主的感動油然而生。

2. 阿思思

　　歐遊路上，常見村鎮顯眼位置建有高高的教堂鐘塔。這是令人欣喜的人文景觀，不管是為保育古物，或是為尊重宗教，這些教堂穿越多少世紀，屹立如昔，正是歐洲文明歷久不衰的精要。這兩天沿翁布里亞山地綿延的公路駕駛，矗立鐘塔的古鎮不時映入眼簾，如阿梅利亞（Amelia），如納爾尼（Narni），如特雷維（Trevi），總令人一再投以注目禮，但它們都欠缺一些動人的事蹟，挽不住遊客的腳步，以致大家都巡赴阿思思（Assisi）。

　　令阿思思終年訪客不絕的，是廣為基督教世界尊崇的聖方濟（Francis of Assisi, 1182－1226，又譯：法蘭西斯），而安放其遺體的聖方濟聖殿（Basilica di San Francesco），是信眾嚮慕瞻禮的聖蹟。

從山城下仰望阿思思，最左為聖方濟聖殿及方濟會修道院。

一月下旬淡季，山城裡半數旅館關門，遂住進山下由修道院分出一半範圍改建而成的酒店。同日有來自美國及新加坡的團體留宿，晚膳時鬧鬧哄哄。餐後到環繞中庭的柱廊徘徊，卻極之寧靜，還遇見方濟會修士。房間面向山城，入夜後萬籟俱寂，最宜靜修。

　　早上仰望阿思思城，東西舒展一公里半，正中制高點有宏大的城堡，其下的聚落依黛綠的山坡而建，米黃色的房舍稠密地聚在山腰，當中矗立了七、八座鐘塔，洋溢濃厚的宗教氣氛。

　　從東面的新門（Porta Nuova）入城，走三百米，抵聖嘉勒聖殿（Basilica di Santa Chiara）。始自 1257 年，乃為紀念聖嘉勒（Clare of Assisi, 1194－1253）並安放其遺體而建。嘉勒十七歲便追隨方濟，一生過着守貧的隱修生活，創立貧窮修女會（Order of Poor Ladies，又稱嘉勒修女會），故這裡也是天主教徒重要的朝聖地點。教堂是優雅的意大利哥德式建築。得利於毗鄰山地的石礦，以米白、粉紅的大理石砌建，雙色相間，襯以毫不鋪張的雕刻紋飾，顯得斯文大方。堂側臨山崖延建了女修院。堂內有壁畫描繪嘉勒的生平，另藏有來自山城下聖達勉堂（San Damiano）的十字

簡潔優雅的聖嘉勒聖殿。

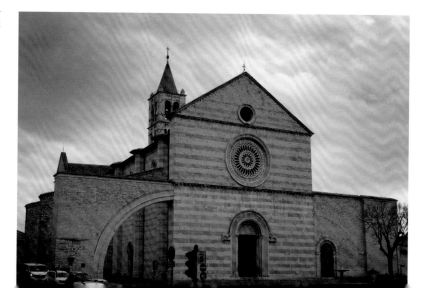

架。據說方濟於 1205 年在這十字架下聽到上帝的聲音，呼召他重整正在崩壞的教會。

由聖嘉勒聖殿循斜巷上行，數分鐘後抵聖路斐樂主教座堂（Cattedrale di San Rufino di Assisi）。座堂建在羅馬時期異教場所的廢址上，1140 年動工，歷百餘年完成。建築風格與斯波萊托主教座堂如出一轍，有雕飾雅尚的立面，都是翁布里亞典型的羅馬式教堂。堂內是十六世紀的重修，當中存放了方濟和嘉勒在這堂受洗時所用的領洗池，令信徒遙記二人緊隨基督腳蹤的信德。堂內另一亮點是地台多塊大幅的玻璃，透視羅馬時期的房基遺跡，有博物館的趣味，亦折射阿思思源遠流長的歷史。

一如斯波萊托，阿思思由翁布里人於公元前十世紀建立，後為羅馬人統治，城內仍保留不少羅馬史蹟。六世紀時，倫巴底人在這一帶建立斯波萊托公國，阿思思在其治下蓬勃發展。至十二世紀，與鄰近的佩魯賈（Perugia）激烈爭持，而家境富裕的方濟即在 1202 年雙方的戰事中被俘為囚，獄中染病，其間反思生命意義，獲釋後，放棄此前奢靡縱慾的生活。1208 年，他聆聽講道信息提到耶穌差遣十二門徒，吩咐他們「白白地得來，也要白白地捨去。腰袋裡不要帶金銀銅錢；行路不要帶口袋；不要帶兩件褂子，也不要帶鞋和拐杖。」（《馬太福音》10: 8-11），便欣然遵從。此後定意過極刻苦的赤貧生活，並活躍於翁布里亞一帶，傳揚福音，安慰貧病無依者，靠行乞過活，得到施捨便用以幫助有需要的人。一年後，方濟有十一位信徒追隨，便着手撰寫會規，後獲教廷允准成立

老城店舖陳列着耶穌基督
及方濟的畫像。

聖路斐樂主教座堂內的聖
方濟塑像。

方濟修道會（Franciscan Order，又稱「小兄弟會」[Order of Friars Minor]）。

　　從座堂覓小路登山，直走到老城最高點碩大的城堡 Rocca Maggiore，觀察阿思思的形勢：西眺宿敵佩魯賈，南望寬平谷地，居高臨下，掌控弗拉米尼亞大道，誠兵家必爭，卻也利便方濟等人到山下一帶服侍病者窮人，無論寒暑，夙夜不懈。聖徒的高風懿範，使戰略要塞轉化為宗教聖地。

　　從城堡向老城中心下行，古道上，可細看中古以來沒有改變的山鎮面貌。走到老城中心城鎮廣場（Piazza del Comune），其側有一世紀的米娜娃神廟（Tempio di Minerva），建於羅馬皇帝奧古斯都時期（Augustus, 27BC−14 在

位），也約是耶穌在世的時代；現仍保留當年希羅式柱列的立面，但已改建為教堂。

從廣場朝聖方濟街（Via San Francesco）西行，沿途有糕餅店售賣當地的特色甜點，更多的店舖擺滿方濟紀念品，可知已走近方濟的聖蹟了：長街盡處，正是建於 1228 年，名列世遺古蹟的聖方濟聖殿。

聖殿分上教堂及下教堂。下教堂是低矮的羅馬式建築，上教堂則是爽朗的意大利哥德式風格，米白牆身的立面，配以簡潔的雕飾，似要表現方濟素樸和敬虔的生命。上、下教堂均繪滿壁畫，鋪天蓋地，若非不准拍照，不覺間便可瀏覽三數小時。當中又以上教堂的更引人注目：在稍高過頭的牆壁上，繪畫方濟的生平事蹟，環迴二十八幅，一般認為出於有「歐洲繪畫之父」美譽的喬托（Giotto di Bondone，1267－1337）。畫作摒棄已盛行逾八百年的拜占庭藝術風格，注重描繪人物的神態和背景的透視，被視為向文藝復興畫風過渡的里程碑。但對於瞻仰聖跡的信徒，在此默想、禱告，以方濟的榜樣省察自己的靈命，才是遠道而來的最終目的，而上教堂也被譽為「世上最美麗的祈禱室」。

上教堂後方可一睹方濟會修道院。修道院建在山城的最西坡，與最東面的嘉勒女修院互相呼應，成為阿思思具體的精神中軸。方濟逝世後，過兩年便獲封聖，但羅馬教廷並沒有全力支持方濟會的發展，還施加影響力，以圖修正該會嚴守貧窮的會規。蓋中世紀教廷在世俗社會享有尊貴的地位，超然的權勢，管理大筆財產，實難

追隨方濟的路線。然方濟會修士全心全意追隨基督的精神，就如一道清流，為教會持續注入生命力，以迄十六世紀宗教改革運動。

下教堂有小堂安放方濟簡陋的靈柩；右耳堂則展出了他的遺物，當中最顯眼的是一件修士袍，棕色粗麻布，夾了薄棉布裡，補了又補，左一片右一幅，看來他就只有這一件，確實遵照了耶穌「不要帶兩件褂子」的教導，也恪守「本會修士都穿破衣服」的會規。

離聖殿時已近黃昏，山城刮起削臉的冷風，立即想到僅穿修士袍的方濟，如何抵禦阿思思的寒風雨霰？改善生活是人順性的願望，苟逢亂世，能安貧樂道，已無愧乎聖賢。近半世紀物質文明急促發展，勢不可遏，身處富裕社會，守貧幾不可能。惟願方濟的生命常光照我輩信徒，俾能攻克物慾，免陷溺豪奢浮華，得以反璞歸真，過簡約的生活。

斜陽夕照聖方濟聖殿。

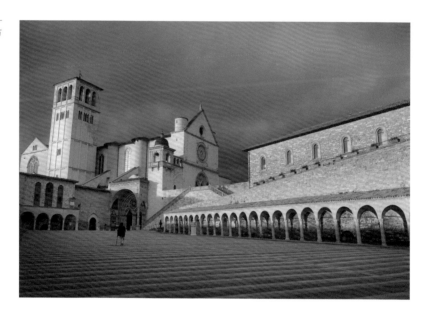

3. 摩德納

從阿思思沿亞平寧山地公路北行三個多小時，抵艾米利亞─羅馬涅大區（Emilia - Romagna）。這大區位於波河（Po）南岸，北與倫巴第（Lombardy）、威尼托（Veneto）相鄰，是富饒的農業區。經濟發達浸潤學術文化；其首府博洛尼亞（Bologna）於1088年創立全歐洲首間大學，鄰近城市帕爾馬（Parma）、摩德納（Modena）亦相繼興辦，歷史悠久也居歐洲前列。近世則以美食著稱，如帕爾馬的火腿，博洛尼亞的意大利麵食，而摩德納的香醋更是馳譽世界的佐膳佳品。

這次到摩德納遊覽數小時，主要為看看該市列於世遺名錄的主教座堂（Duomo di Modena）。

座堂傍老城大廣場（Piazza Grande）而建，1099年奠基，1184年獻殿，被譽為意大利最具代表性的羅馬式大教堂。從寬闊的大廣場仰望，座堂的後殿及鐘塔（始建於十二世紀的市民塔[Ghirlandina]）均出現歪斜，是歲月的痕跡。外型則線條簡潔，佈局分明，通體以粉白的大理石為外牆，襯以纖巧的柱廊，顯得典雅明淨。堂內色調則大異其趣：除卻地台用大理石鋪砌，牆身、拱頂、肋架，甚至部分圓柱，都以泥磚砌築，環迴的褐棕色帶來沉

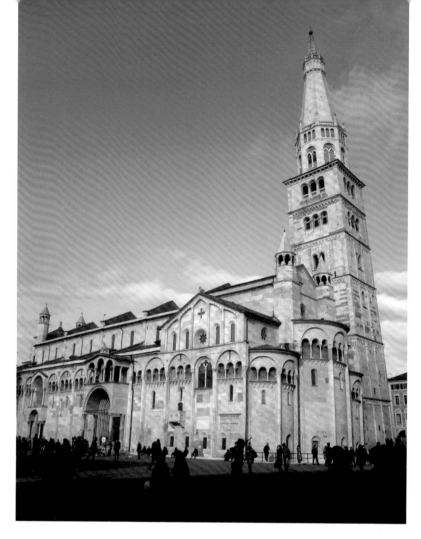

名列世遺的摩德納
主教座堂及市民塔。

實、肅穆的氣氛。正面大型的玫瑰窗及兩側狹小的窗戶都採用清色
玻璃，為大殿引入線線銀白的光華。在這寧靜的空間，右邊傳來了
大廣場上的談笑聲，可以想像，彌撒和聖樂的妙音也必溢出，令
座堂內外聲氣相通。祭壇及詩班席由兩旁的石階拾級登上，讓席下
的地室露出大半身影，使坐在主殿的信眾可看到地室正中盡處的靈

枢。靈柩安放了摩德納主保聖人吉米尼亞諾（St Geminianus, 312 ?－397）的遺體。遇上老師帶領二十多位少年人前來參觀，圍着靈柩，望着骸骨聆聽講解，既追思前人事蹟，也是一課生死教育；惟骸骨是否吉米尼亞諾本人，則不易查證。

翌日將是吉米尼亞諾的瞻禮日（feast day，1 月 31 日），但正午時分，工作人員才開始在座堂正門鋪開紅地氈，此外別無裝飾；大廣場也空蕩蕩的毫無動靜，看來只是低調的節慶。本來為避開瞻禮日的擁擠，趕於這天到來，如今反而感到錯過了一睹實況的機會。但清靜的廣場，遇上長空萬里的藍天，把主教座堂襯得份外潔白。凝望間，想到聖經提醒信徒要自潔，要脫離卑賤的事（《提摩

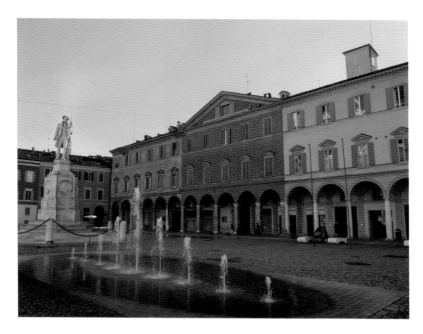

太後書》2:21），要穿上白衣與基督同行（《啟示錄》3:4）；這座堂以白石為衣，竟有另一番象徵意義。

座堂北面是老城中軸艾米利亞大街（Via Emilia），四周盡是三數層高的老樓，並都建有高大寬敞的拱廊，是艾米利亞地區的典型風格；老樓大多髹上耀目的橘紅、橙黃，則是本市的特色。廊下店舖各式各樣，貨品豐富，名牌衣飾以外，不乏本市的老字號。行人精神抖擻，男女老幼皆意態自得。朝北走到羅馬廣場（Piazza Roma），宏偉的公爵宮殿（Palazzo Ducale）矗立其北，令人追溯摩德納興起的沿革。

由於位處要衝，摩德納二千多年來屢遭兵燹；七世紀遇洪水泛

濫之禍，全市盡毀，至於廢棄。俟十三世紀，意北望閥埃斯特家族（Este）掌控費拉拉（Ferrara）、雷焦（Reggio Emilia）及摩德納一帶，發展經濟、文化，立足於教宗國及威尼斯共和國兩大強鄰之間，治下的城市自此興起，繁榮數百載，直至統一運動期間，於1859年歸屬中意大利邦聯（Confederation of Central Italy）。

由公爵宮殿再向北，走到老城的邊陲，驚覺一路上的行人道全都鋪上大大塊的粉紅色大理石，足見摩德納的富裕。三數年青男女迎面走來，言笑晏晏，洋溢青春氣息。誰料一個月後，肺炎疫症重擊意國，政府封城，教堂放滿棺木，迎來肅殺的初春。

念茲，神傷。

4. 拉文納

從摩德納朝亞德里亞海岸東行百餘公里，抵拉文納（Ravenna）。

拉文納在意大利歷史是個響亮的名字。它是羅馬帝國晚期的首都（404－476）；帝國覆亡後，東哥德人（Ostrogoths）在意大利半島建立 東哥德王國（493－553），亦選都於此；其後東羅馬帝國（拜占庭帝國，330－1453）於六世紀中葉國力鼎盛，一度光復意大利，建立總督區（Exarchate of Italy, 584－751），也以它為首府。在這共三百年的首都歲月裡，拉文納與羅馬分庭抗禮，共為這半島上最重要的政教中心。

拉文納深厚的歷史反映在矚目的古蹟上，當中列於世遺名錄的共有八處之多，包括：上溯至五世紀，建於羅馬帝國末葉的普拉茜迪阿陵墓（Mausoleum of Galla Placidia）、尼安洗禮堂（Baptistery of Neon）；東哥德王國狄奧多里克大帝（Theodoric the Great, 493－526 在位）年間興建的亞流洗禮堂（Arian Baptistery）、新聖亞博里那聖殿（Basilica of Sant'Apollinare Nuovo）、總主教小堂（Archbishop's Chapel），及狄奧多里克為自己建造的陵墓（Mausoleum of Theodoric）；而克拉塞的聖亞博里那聖殿（Basilica of Sant'Apollinare in Classe）及聖維

塔堂（Basilica of San Vitale），則是東羅馬帝國查士丁尼大帝（Justinian I, 527－565 在位）時期所建。八項世遺，除狄奧多里克陵墓外，餘皆為基督教早期的建築，並都有非常精采的馬賽克鑲嵌畫，很多人都為觀賞這些馬賽克而專程來訪。

踏入五世紀，羅馬帝國受到北面日耳曼語系的「蠻族」步步進逼，疲於招架，遂將首都由米蘭遷到拉文納，取其地近海岸，多潟湖、沼澤，利於防守，兼便物資循海路供應。惟西哥德人（Visigoths）於 410 年繞過拉文納直取羅馬，大肆劫掠，並擄走公主普拉茜迪阿（Galla Placidia, 392－450）。

普拉茜迪阿飽嘗坎坷顛沛，於 424 年從君士坦丁堡乘戰艦返拉文納。她當時已是西羅馬帝國君主瓦倫提尼安三世（Valentinian III，423－455 在位）的母后，並因皇兒年幼而監國，親自理政。在拉文納，她為自己興建了陵墓。陵墓僅是面積一千多平方呎的低調建築，但天花與穹頂全飾滿拜占庭風格的馬賽克。畫題大都出自聖經，包括四福音、《詩篇》、《啟示錄》，用色瑰麗，以表達復活得勝死亡及對天堂的憧憬。縱使普拉茜迪阿死後殮葬於羅馬而不在此，但由這陵墓，可瞥見當年羅馬帝國皇室貴族的信仰觀。

同時期的古蹟有尼安洗禮堂。洗禮池上的天花砌了一整幅的壁畫，主題是施洗約翰為耶穌洗禮，配合這堂的功能。畫中有聖靈像鴿子降下，有擬人化的約旦河見證洗禮，下有十二門徒環繞。各人物的臉孔均有細膩的描畫，是五世紀馬賽克的代表作。洗禮堂是八邊形的紅磚建築，本附建於主教座堂側，是初期教會常見的佈局。

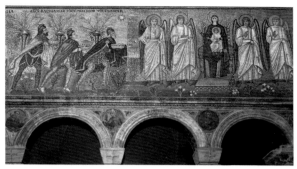

尼安洗禮堂穹頂的
耶穌受洗馬賽克。

新聖亞博里那聖殿裡的馬賽克，描畫
三博士向抱着聖嬰的馬利亞敬禮。

座堂於尼安任拉文納主教（450－473在任）期間建成，十八世紀時因地震塌毀，幸洗禮堂屹立不倒，保存了極珍貴的基督教藝術。

同樣令人一見難忘的耶穌受洗馬賽克，見於亞流洗禮堂。

普拉茜迪阿之後，外患日亟，兵變頻仍，西羅馬帝國走到窮途。476年，皇帝羅慕路斯·奧古斯都（Romulus Augustus, 475－476在位）被叛將廢黜，國亡。其後，東羅馬帝國派遣東哥德將領狄奧多里克率兵收復意大利。狄帥於493年攻下拉文納，並以之為東哥德王國的首都。東哥德人信奉基督教的亞流派（Arianism），信仰內容與正統基督教有別；惟狄奧多里克決定兼容兩類信徒，乃於都城東半部大事建設，讓東哥德人聚居其中，故這區有兩個重要的亞流派世遺古蹟。

亞流洗禮堂本依傍五世紀末興建的亞流派大教堂。由於該派早在325年尼西亞大公會議被判為異端，故當東哥德王國衰亡，這大

教堂即被正統基督教會改為聖靈教堂（Spirito Santo），惟教堂部分建築現已損毀，洗禮堂則倖存。洗禮堂是矮小的紅磚建築，面積不足九百平方呎，但穹頂是一幅美侖美奐的馬賽克，以耶穌受洗為主題，繪有施洗約翰、鴿子般的聖靈、擬人化的約旦河、十二門徒等，藝術價值絕不遜於尼安洗禮堂同一畫題的傑作。而畫中沒有鬍鬚的耶穌容貌，被認為是亞流派強調基督人性的表達。

另一亞流派古蹟是新聖亞博里那聖殿，建於 505 年，是狄奧多里克的宮廷教堂。主殿採長方形的「巴西利卡」形式，棕色磚構，而殿內左右兩排柱列之上，砌滿繁富的馬賽克，是耀目的拜占庭藝術。左邊的長幅由二十二個室女排成行列，跟隨「三博士」，向抱着聖嬰的馬利亞敬禮；「三博士」採波斯人的儀容裝束，反映六世紀基督徒對關於耶穌出生經文的理解。右邊的長幅則有二十六個殉道的聖徒，朝向耶穌基督。兩排長幅之上，是先知與門徒的馬賽克。再其上，則是刻畫耶穌事蹟的小型馬賽克，兩邊共二十六幅。據說狄奧多里克在位年間，教士於預苦期（大齋期）須按這些壁畫朗讀出相關的事蹟；在聖經抄本難求的年代，可說是對基督救恩認真的紀念。堂內原有的亞流派裝置大都在東哥德王國衰亡後移去，對該派教義感興趣者，只能在壁畫的細微處尋找蛛絲馬跡。

同時期在城東以西，正統基督教會難有高調的興建，但拉文納總主教在主教府裡建造了一個私人的小教堂。小堂面積僅二百餘平方呎，是拉文納世遺最細小的一處。拱頂鑲滿馬賽克，風格接近普拉茜迪阿陵墓，色彩亮麗；當中以《基督踹獸》最突出：基督肩負

十架，手持聖經，雙腳踹踏獅和蛇，取材《詩篇》「你要踹在獅子和虺蛇的身上，踐踏少壯獅子和大蛇。」（91: 13）。基督教畫作以此為題，這幅屬首見，乃為傳達反亞流主義的信息。

六世紀中葉，查士丁尼大帝統治拜占庭王朝，以恢復羅馬帝國全盛版圖為志，乃向西進兵，於 540 年攻取拉文納。查士丁尼統治期間，拉文納完成了兩座重要的教堂。

狄奧多里克大帝死後，拉文納主教在該市南郊克拉塞軍港（Classe）的瀕海位置興建新教堂。教堂於 549 年落成，獻予殉道於二世紀的拉文納首任主教亞博里那（Apollinaris of Ravenna），現名為克拉塞的聖亞博里那聖殿。經多個世紀不斷沖積，教堂現距海岸已達九公里。建築風格與新聖亞博里那聖殿如出一轍，但體型稍大，且座落沖積平原而非市內，更顯出恢宏的氣派。主殿是典型的「巴西利卡」，左右兩邊上下兩列大幅窗戶引入充沛的自然光，令人瞬間進入明淨的神聖空間。柱樑以上多有馬賽克裝飾，但表達的重點集中在聖壇上方的後殿，故沒有藝廊的感覺；

克拉塞的聖亞博里那聖殿，氣派恢宏。

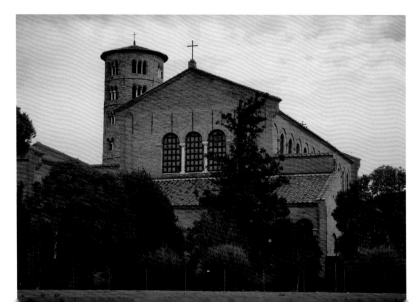

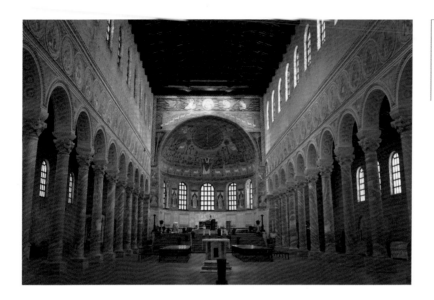

克拉塞的聖亞博里那聖殿，採「巴西利卡」建築形式，後殿有精美的馬賽克。

而面向聖壇的多排木椅，亦讓信眾匯聚精神於敬拜上帝。後殿的馬賽克以十字架為焦點，拱上是以耶穌形象刻畫的「全能的神」（Pantokrator），屬反亞流主義的表達。教堂旁建有古色古香的圓柱體鐘樓，是九世紀時所增建，同款建築屢見於拉文納老城，是本市獨特的宗教景觀。

　　接連看了多項世遺古蹟，已很飽足，故最好的安排，莫如把聖維塔堂放為壓軸。這堂也是狄奧多里克逝世後動工，548 年獻殿。富有東方元素的紅磚建築，高不逾二十五米，最長亦僅約四十米，其貌不揚，但當你踏入教堂，必詫然瞠目。堂內從地台、牆柱，到弧拱、穹頂，莫不使用講究的材料裝飾，豪華瑰麗。當中最引人注目的仍是集中在聖所的鑲嵌畫，畫題有基督、門徒、先知，還

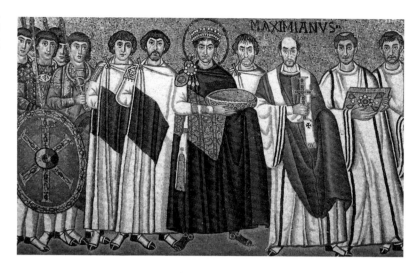

有《創世記》的場景，如：神悅納亞伯的祭物、至高神的祭司麥基洗德、亞伯拉罕獻以撒等，另有查士丁尼及其隨從、狄奧多拉皇后（Theodora，500－548）及其侍從兩幅，皆為拉文納馬賽克的名作。八邊形的主殿環迴開有三層窗戶，令室外光線無論晨昏都以不同角度映照壁畫。馬賽克的玻璃小粒經細意地凹凸鑲砌，以求發揮變化多端的折射效果；色彩繽紛，璀璨耀目，無愧為意大利拜占庭藝術巔峰之作。

在查士丁尼治下，拉文納渡過最光輝的歲月。但541年，拜占庭境內爆發大型病疫，令帝國在短短四年間死去三分一人口。這場查士丁尼大瘟疫（Plague of Justinian）延續至六世紀末葉，使拜占庭國力大損，查帝宏圖功虧一簣。就在此時，來自瑞典南部的

倫巴底人開始入侵，拜占庭保衛意大利節節失利。751 年，倫巴底人攻陷拉文納，拜占庭退出半島，留下羅馬教廷負隅頑抗。教廷軍力有限，唯仰賴已歸宗基督教的法蘭克人（Franks），先是丕平（Pepin, 714－768），繼而查理大帝（Charlemagne, 748－814）。教宗哈德良一世（Pope Adrian I, 772－795 在任）邀請查理率軍驅逐倫巴底人，代價是允許他隨意運走拉文納的任何財物，以營建其首都亞琛（Aachen）。拉文納遭淘空後繁盛不再，被威尼斯取代亞德里亞海首席港口的地位。

縱然如此，今日拉文納是個熱鬧的城市。寬闊的老城有大面積的行人街，店舖商品豐富，在一月底的下班時刻，行人熙來攘往，經濟情況大抵不遜於摩德納，規劃甚或過之。自羅馬人建城，拉文納二千年來篳路藍縷，一代帝都自有它的份量。重大災害常逆轉一國一城的興衰，甚願它能熬過疫境，繼續為拜占庭文化及其負載的福音綻放光芒。

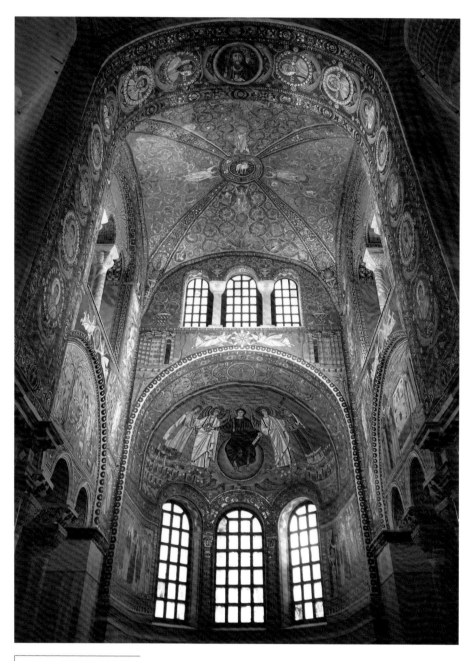

聖維塔堂的聖所及勝利拱門。

5. 費拉拉

清早從拉文納沿海岸公路北行，朝霞聚散間，瞥見兩旁的潟湖及運河。運河向東連貫亞德里亞海，潟湖則是昔日羅馬帝國艦隊停泊的地方；湖上的霧靄便於藏身，湖外的堤岸利於防守。遙想當年這裡舳艫相接，士卒枕戈待發，但也囚禁着下艙划櫓的罪犯奴隸，多少慷慨出戰的昂揚與被逼赴死的顫慄，就交織在這片灰濛之中；今朝則舸蹤杳然，農舍疏落，四下安平。

北行至科馬基奧（Comacchio），便轉西走一段闊直的大道，駛過富庶的波河下游平原，三刻鐘後，抵費拉拉（Ferrara）。

這天是費拉拉的集市日，城南普拉門（Porta Paola）外車水馬龍。進入老城，見攤檔佈滿主街，攘攘鬧鬧，淹沒了柱廊下的店舖。攤販賣衣服鞋履，賣日用品，但都是廉價的貨品。本要看看這名城富裕如摩德納的風貌，卻落在掛起長褲睡裙的布叢中，有點敗興。

費拉拉自十三世紀由埃斯特家族管治，至十五世紀，百多年間，卓犖有為之君迭出，大力支持文化事業，與佛羅倫斯分庭抗禮。埃斯特家對音樂藝術尤其重視，邀請低地國家的名家如德普雷（Josquin des Prez, 1450 ？－1521）、奧布雷赫特（Jacob

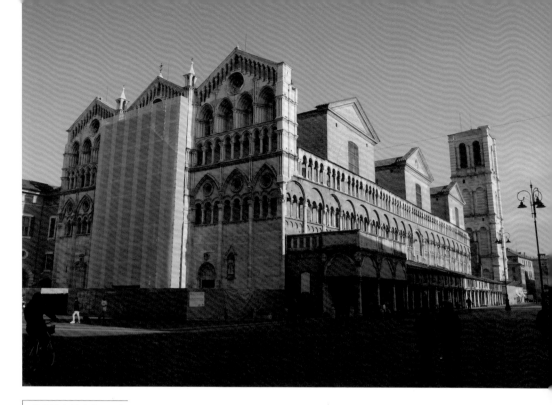

費拉拉主教座堂，是優
美的羅馬式建築。

Obrecht, 1457－1505）等前來發展，令費拉拉成為音樂重鎮。另
又注重鎮市的建設，其擴建工程被許為文藝復興時期城市規劃的典
範，並以此為這古城贏得世遺的榮譽。費拉拉於 1471 年成立公國
（Duchy of Ferrara），國力充實，更因精於製礮，屢挫強鄰。可
是，末任公爵阿方索二世（Alfonso II d'Este, 1559－1597 在位）
死後斷嗣，被教宗收回公國治權。

　　費拉拉回歸教宗國後，顯赫地位逐步殞落，走了近三百年的下
坡路，直至 1870 年意大利統一而止。故雖貴為文藝復興重地，卻

沒有世界級博物館。要瞻仰埃斯特家族的威望，可看看老城內的埃斯特城堡（Castello Estense）。建於十四世紀以防範動亂，有護城河、吊橋，後於公國成立後改為宮廷。碩大的磚塊建築少作修飾，似防禦工事，美感欠奉，與家族崇尚藝術文化的熱心不很相稱。現大部分改用為政府辦公樓，僅數間廂房闢為展館，內容不算豐富。

城堡以南百餘米，是由市政廳、主教座堂和大廣場合組的老城中心，乃中世紀盛期典型的城邦心臟。座堂（Duomo di Ferrara）始建於十二世紀，是優美的羅馬式建築，三等份尖頂的正面，鋪上白色及粉紅色的大理石，揉合哥德式設計，尤見雅麗；可惜因年前地震受損，正進行修復，遮蓋了最受矚目的正中部分。座堂亦全面重修，暫停開放。教堂長達一百一十八米，其南側向廣場完全展露，讓人更能領略它的縱長。建築師對這側的立面着意經營，輕盈的柱廊上下兩列，細柱還有幾何線條的變奏。其下卻僭建了長長一列兩層高的矮樓，用為店舖，使商販與聖堂相附相倚。矮樓已甚古舊，顯露歲月風霜，商戶卻屬時髦品牌，窗櫺明亮，格外起眼。北面那側傍着後街，閭巷狹窄，陰暗齷齪；東面的後殿和鐘塔則與其他樓房連接，缺乏爽朗的氣派。這著名的大教堂可謂兩面可觀，兩面失色。

從大廣場向東向南走，是留住十六世紀面目的中古區（Medieval Quarter）。斜陽殘照外牆褪色的舊樓，百葉木窗或虛掩或實閉，街巷半明半暗，遊人漸疏，恍惚間如置身當年的老城。想到如今遭逢大疫，死神臨門，居民留家隔離，這裡恐已蕭瑟落

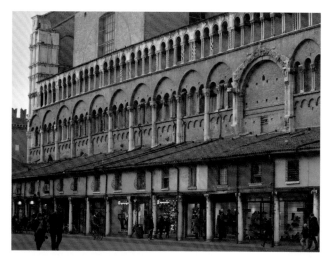

主教座堂南側僭建了一列矮樓，用為店舖。

中世紀區的老樓，留住費拉拉十六世紀的風貌。

索，或更添古味？聞說意大利人際此艱困，敞開窗戶，高歌自娛互勉；洪亮的歌聲必也響徹費拉拉這闕坊里，既發揚該國的精神美學，也沒有辜負埃斯特家族對音樂藝術的苦心孤詣。

6. 威尼斯

由費拉拉北渡波河，進入威尼托大區。威尼托與倫巴第共為意大利最富裕的大區，但數星期後，都成為肺炎瘟疫的重災區。

從梅斯特雷（Mestre）跨越長近四公里的自由橋（Ponte della Libertà），前赴威尼斯。薄暮時分，橋下淺海波瀾不驚，只見淼淼的遠方落入了蒼茫。

因外島如道道海堤，擋着亞德里亞海的風浪，令威尼斯得到天然良港的優勢。也因為這片淺海之隔，讓威尼斯抵住六世紀倫巴底人南侵的兵鋒，得保不失；意北強家大族紛紛逃此避禍，造就它的冒興，繁盛一千年。

看威尼斯當年的鼎盛，必由羅馬大廣場（Piazzale Roma）乘穿梭渡輪沿大運河（Canal Grande）赴聖馬可廣場（Piazza San Marco）。兩公里的航程，盡是美侖美奐的樓宇，建於十五至十八世紀，有拜占庭、哥德、文藝復興、巴洛克等風格，面面亮麗，步步繁華，教人應接不暇。樓房的名字都是甚麼「宮」甚麼「殿」（Palazzo），顯露其淵源和規模。波光映照裡，威尼斯確有獨特的美態，世上難覓另一可相比擬的丰姿。惟若從陸路尋到這些建築的後街，卻可見樓房的兩側和背面只粉飾得馬馬虎虎，甚至已老舊寒

青苔沿石階向街道蔓延，記錄海潮步步進逼威尼斯。

酸，還倒過來折射向河那面的破落。

多少作家寫過如何迷失在威尼斯的老街中，驅使遊客穿梭它的閭巷，尋幽探勝；但熙攘的行人掩蓋不了這城的頹態。數十年前已得聞威尼斯正慢慢沉降，近年多次嚴重水浸，更把它推向末路。看運河邊的石階，青苔已長到街道下的一級，再落一級，便隨時滑倒，再下去第三第四級，已長成厚厚的深綠色，大概是經常泡在海水中。傍河房舍地面的一層常向運河開設門戶，當年方便人貨上落，如今成了禍患的來源；裝上防水閘，也徒勞無功，有些住家用水泥把窗牖加高，只賸上半闕。臨水的民居大都已廢棄，二、三樓有人住的，地下亦空置了，連大運河上的華宇也在貼水那層鐫蝕了經年累月受浸的創痕。

威尼斯的失色還見於人與物失掉了紛繁的姿采。十九年前來訪，見各式各樣的工藝品店遍佈聖馬可區；穿梭小店，欣賞貨品，不覺間便度過整個下午，把貢多拉風情拋諸腦後。這番重遊，見這區成了名店街：除卻餐館、咖啡室，便都是

運河上一幢邸宅，貼水的一層
被鋪上水患的痕跡。

傍河房舍的低層人家用水泥加
高窗戶，以阻擋海水倒灌。

高檔消費品和玻璃製品店。店舖種類單調，是因為遊客品味今昔有別？是因為商人看風逐利？是因為小資本工藝品難以生存？大勢不變，威尼斯街巷的景致便唯有沉悶下去。

暮色漸合，行人匆匆朝羅馬大廣場方向走，趕趁巴士、列車離開水都。再過數刻鐘，威尼斯復歸沉寂。二月冬盡的寒夜，運河反照着清冷的弦月和零落的燈火，若明若滅。從室內透出的光線，最能辨識這坊那巷住戶的多寡；真想入夜後從軍械廠（Arsenale）徒步走回下榻的旅店，以感受這城的榮枯，但又怕迷失在昏暗的里弄中，要待破曉才覓得出路。沿某筆直的河道前走，街燈寥落，樓上人家十僅二、三，心忖正置身衰頹的荒城。自然想起南宋姜夔寫富甲中唐的揚州：「入其城，則四顧蕭條，寒水自碧」，「波心蕩，冷月無聲」；孤身的旅者今宵不意在這裡喟歎大都會的沒落。

其實這次重訪威尼斯是為參觀教堂，以補償多年前未懂觀賞的

疏漏。首先是聖馬可大教堂（Basilica di San Marco），始建於九世紀，以安放威尼斯商人從亞歷山大港偷運回來的使徒馬可遺骨，但毀於火災。現見的大教堂是十一世紀的重建，五個傘形的圓穹，依希臘十字架平面排列，屬拜占庭風格。堂內弧拱和穹頂滿砌馬賽克聖像壁畫，顯示威尼斯當年與東地中海區的密切關係。大教堂原為威尼斯共和國總督的專用教堂，刻意與君士坦丁堡的聖智大教堂（Hagia Sophia）一比高下。內裡金雕玉砌，上半部全是以金粒為背景的鑲嵌畫，面積達八千平方米，令一切描畫的場景和形象都落在大片黃金的汪洋中。馬賽克之下，支柱、牆壁、地台，全鋪上珍貴石材，圖案瑰麗，紋理繽紛，流露濃濃的炫富氣味。觀者流進流出，驚嘆其豪華輝煌。參觀時適值崇拜進行，遊客想拍照留念的被警衛制止，心念很快已投向堂外的聖馬可廣場和總督宮（Palazzo Ducale）。

總督宮前的海港寬處，隔着聖馬可運河（Canale di San Marco），是文藝復興式的聖喬治大教堂（San Giorgio Maggiore），由深具影響力的建築大師帕拉狄奧（Andrea Palladio, 1508－1580）設計。紅棕高眺的鐘塔，純白大理石的希羅風格立面，形態優美，人所共賞；但一水之隔，攔住大多數的遊客。這堂主殿高大而明亮，裝飾簡樸無華，在本篤會修士（Benedictines）的管理下，神聖肅穆。待同船來的遊客步出了教堂，我輕唱聖詩《耶和華，求祢臨近》、《祢是王》，靜聽餘韻在圓穹下迴盪；雖一個人在異鄉，卻不感到孤單。

總督宮斜對面，就在大運河入口的左岸，矗立宏偉華麗的巴洛克式安康聖母聖殿（Basilica di Santa Maria della Salute），與右

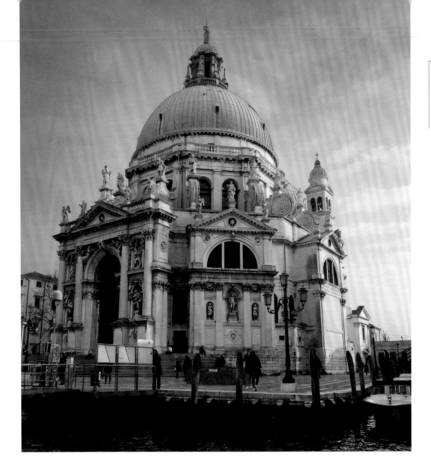

近大運河河口
的安康聖母聖
殿，有豐富的
塑像裝飾。

岸的總督宮和鐘塔合組成威尼斯最具代表性的景觀。1630年，威
尼斯罹鼠疫之災，不足兩年死去三成人口，議會遂決定興建大教
堂，獻予馬利亞，祈求聖母止息病疫，賜下安康。其時教廷為對抗
宗教改革，大力鼓吹巴洛克風格，圖以充滿感情和動態的藝術表達
信仰內容，增強福音的吸引力。數百載逝如流水，新舊教之爭縱曾
激烈得兵戎相見，仇殺屠戮，如今卻常有對話，甚至並肩面對世道
的新挑戰，信徒大可懷抱寬心，欣賞堂內堂外的美藝成就及當年參

與者的心血。聖殿採八邊形的平面，中間為大圓穹。從大門進入，正對供奉馬利亞的高壇，兩邊對稱共六個禮拜堂，以聖靈降臨、聖母、聖安多尼為題，懸着提香（Titian, 1488－1576）、佐爾達諾（Luca Giordano, 1634－1705）等名家的油畫，信徒可逐一駐足敬禮。可憾的是，圓穹下的寬闊空間被絨繩圍着，不能進入；堂內亦沒有放設座椅，信徒環繞主殿一周、再一周，也就離開。這教堂無疑是一件美好的祭物，當年為大疫獻呈，但這莊嚴的聖殿，留不住今日信徒的腳步。

最渴望參觀的是兩所年代較早的磚構意大利哥德式教堂，尋訪中世紀修道會在這商業都會活動的痕跡。

十三世紀初，道明修道會（Dominican Order）成立，會士約三十年後來到威尼斯，不久獲總督撥出土地，興建教堂，後損毀。重建歷時約一百年，於 1430 年落成，為今日的聖若望及保祿大殿（San Zanipolo）。這堂碩大而樸實，與阿思思的意大利哥德式教堂互相輝映；只是阿思思的採米白、粉紅石材，外觀雅淡；本堂用橘紅泥磚，較為悅目，在斜陽下更顯艷麗。數百年來，這裡是共

斜陽下的聖若望及保祿大殿，落成於 1430 年。

和國總督喪禮的場所，現安放了二十五位總督及其他本城名人的遺
體；靈柩精雕細琢，成了付費入場參觀的焦點，卻不大配合道明會
注重辨明福音真道的宗旨。

幾乎同一年代，方濟會修士也活躍於威尼斯，並興建教堂，
經兩度擴充，建成今日的方濟會榮耀聖母聖殿（Santa Maria
Gloriosa dei Frari），於 1492 年獻殿，被視為威尼斯僅次於聖馬
可大教堂的宗教地標。建築風格與聖若望及保祿大殿如出一轍，規
模則更恢宏，踏入正門，即被主殿的高昂闊大所震撼。但動人心弦
的卻在詩班席後面。居中的聖壇懸掛了提香的油畫《聖母升天》，
被雕塑家卡諾瓦（Antonio Canova, 1757－1822）譽為「世上最

美麗的畫作」，是提香平生的代表作。聖壇左右排開禮拜堂，供奉聖米迦勒、施洗約翰、聖馬可、方濟會先賢等。聖壇及禮拜堂前設有多列木椅，讓信徒欣賞豐富藝術作品之餘，可坐在先聖跟前，安靜心神，沉思默禱。這裡不單是求恩的聖所，更是檢視生命的空間；歐洲人常有這種靜思、靈修的場所，真是一種福氣。

　　最後一個黃昏，趁着餘暉，朝旅店走到赤足橋（Ponte degli Scalzi）。橋下火車站前廣場人來人往，見廣場側有一巴洛克式教堂，便進去參觀。這是聖衣會（Carmelites）的赤足教堂（Chiesa degli Scalzi），在威尼斯芸芸名勝中沒有響亮的名氣。堂內光線昏暗，繪滿濕壁畫，裝飾繁縟，但對着正門的顯眼處，擺放了基督捨身十架的木刻，似要提醒順道進來的遊人，這是敬拜上帝的地方：主在聖殿中，當屈膝敬拜，嚴肅穆靜，謹慎腳步。縱然牆外紅塵滾滾，堂內卻令人立即將心念轉向上帝。面對至善至聖的神，便從自高自義謙卑下來，省察己過，甚至抱愧蒙羞，乞求憐憫寬恕⋯⋯

　　這悔罪、回轉、更新的精神，正是基督教文明韌力所在，並寄寓在這些神聖空間之中。

老勃艮第

（前頁）尼伊聖喬治（Nuits-St-Georges）
的一間酒莊。

1. 高盧羅馬城

法國歷史從高盧說起，也從羅馬帝國說起。

當羅馬人翻過阿爾卑斯山進入隆河（Rhône）、索恩河（Saône）谷地，再北向平闊肥沃的西歐平原推進，必取中央高原（Massif Central）東北的餘脈——一片分隔南、北水系的丘陵。公元前一世紀，凱撒發動高盧戰爭（58－50BC），於這地區的阿萊西亞取得決定性戰果（Battle of Alesia, 52BC），進而征服高盧全境。這片丘陵，即今日的勃艮第。

凱撒被刺後，屋大維（Gaius Octavius Thurinus, 63BC－14）於內戰中壓倒其他勢力，建立羅馬帝國，取得奧古斯都（Caesar Augustus）的尊號。他在這片丘陵選址建立大城，以便控馭高盧，約公元前13年，建成奧古斯托杜努（Augustodunum），意謂「奧古斯都的都城」。

羅馬帝國時期，奧古斯托杜努是阿爾卑斯山以北的首席城市，被譽為「羅馬的姊妹城」。但自三世紀下半葉，高盧羅馬被「蠻族」多番入侵，這城的繁盛便逐漸褪色。帝國覆亡後，法蘭克王國（481－843）控制高盧，奧古斯托杜努的名字拉丁化為「歐坦」（Autun），沿用至今。

　　法蘭克王國分裂後，歐坦伯爵於九世紀向南擴張，建立普羅旺
斯公國，後於這公國基礎上建立勃艮第公國（Duchy of Burgundy,
918－1482），定都第戎（Dijon），歐坦便失卻本來的地位。

　　昌盛縱已失落，歐坦保存的羅馬古蹟仍不容忽視。當日城牆，
雖屢被樓房貼附牆身，但二千年前的容貌，仍活現眼前，且太半城
牆矗立如昔，共長五公里。當年城圍有關樓四道，如今尚存阿魯門
（Porte d'Arroux）及聖安德烈門（Porte St-André）。灰色兩層高
的石構建築，反映當日衛城的規模。論雄偉，不及特里爾的大黑門
（Porta Nigra, Trier），惟落成於奧古斯都年間，比大黑門至少早
一個半世紀，是羅馬人向高盧擴張的最佳見證。兩道關樓於中世紀

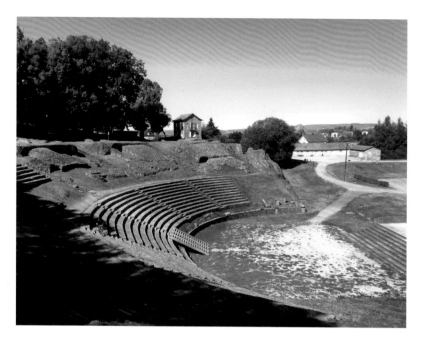

歐坦古羅馬劇
場，觀眾席直
徑達 148 米，
足容納一萬四
千人。

時都成為了新建教堂的部分結構，因而被毀於法國大革命年間；後
得重修。

城內東端有法國最大型的古羅馬劇場，建於一世紀。半圓形的
觀眾席直徑達 148 米，足容納一萬四千人；由此規模，可推想其時
歐坦人口之眾。帝國覆亡後，劇場被廢棄，至中世紀全然湮沒，到
上世紀初再被發現而收復，重見天日；如今是低調的名勝。當地居
民喜歡到此野餐，在觀眾席頂端的樹蔭下閒話家常，與專程來訪，
聯想當年萬頭攢動盛況的遊客，各有各的天地。

歐坦的中古名勝以主教座堂（Cathédrale Saint-Lazare
d'Autun）為代表。宏偉的羅馬式建築，落成於十二世紀，觀賞重

點是出色的羅馬風格石刻浮雕，也是九百年前的原作。座堂對面是羅林博物館（Musée Rolin）。藏品珍貴可觀，從高盧羅馬時期的馬賽克到十九世紀的油畫，不宜錯過。

阿魯門外有雅努斯神廟（Temple of Janus）遺蹟，亦遠溯至高盧羅馬時期。殘垣比阿魯城門還高，顯示神廟當日的特殊地位；其廢壞或因帝國以基督教為國教後，對異教的擯棄。這令人想起英國巴斯（Bath）的羅馬浴場，前身也是異教神廟，卻因那一帶有天然溫泉，遂發展為不列顛尼亞省的溫泉浴中心。兩所神廟，同建於一世紀，際遇卻有雲泥之別。巴斯羅馬浴場吸引萬千遊客，終年絡繹不絕，雅努斯神廟僅為兩面荒廢的磚牆，未能為歐坦增添身價。

歐坦的羅馬遺蹟雖欠缺一等名勝的風華，卻持恆地向人訴說古城的身世。今日這裡人口萬餘，羅馬劇場足可全部容納。老街在九月的閒日十分清靜，行人杳然，店舖寥落，時間似停駐在數百年前某天的午後。

出阿魯門北行，便走向約納河畔的古道。

2. 約納河樞紐

城市以得時而昌隆，因勢易而沒落。條件、機遇聚散無常，地理位置卻歷久不遷。

從勃艮第地區北向西歐平原，古道循河水而走，塞納河上游約納河（Yonne）便成為重要的交通路線。三世紀時，羅馬皇帝戴克里先（Diocletian，284－305 在位）在約納河選址建設貨物集散樞紐，是即今日的歐塞爾（Auxerre）。

約納河上的歐塞爾，山頭上左為主教座堂，右為聖日爾曼修道院。

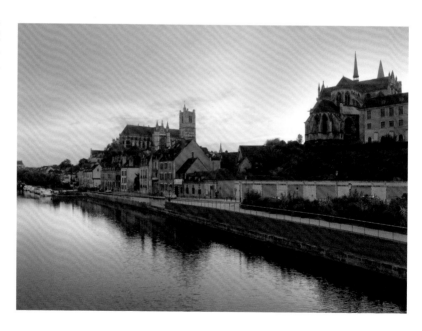

一千七百年來，歐塞爾都是約納河上的首要城市，現今於勃艮第位列第四，雖得法國文化部譽為「藝術與文化之城」，鋒芒卻總被第戎及鄰近的里昂所蓋過。若不是該市足球隊薄有名氣，恐怕更默默無聞。但這人口三萬餘的「小城」正合旅者無所事事地勾留數天，以體會法式的閑情。

下榻河畔酒店 le Maxime，於房間推開窗戶，把河港的氣息引入客房。約納河闊僅五、六十米，近世紀已失卻貨運的功能，窗前沒有船舶穿梭的熙攘，但見遊艇、船屋隊列，一副艇會的風情。挨晚時分，艇戶三五友好把酒談歡；旅人在灣畔餐館晚膳，迎着秋風，把甲板上寫意的情趣帶上餐桌，燭光搖曳間，月華悄然灑滿一地。

清早走上跨河橋頭，見歐塞爾沿山坡起伏。兩所大教堂得左岸老樓鋪墊，高踞山頭，爽朗而高雅，描畫了城市的天際線，並展現這城歷史、宗教的身分。轉身朝北眺望，卻見下游卸去城市的衣裝：靈秀的河水映照房舍榆楊，也映出一幅印象派油畫的光影；橋南橋北，兩種風采。

於酒店旁循斜巷走上市中心，一路上排着幢幢中世紀的半木結構老房。樯木柱樑刻畫歲月痕跡，對比的粉飾填出密鋪圖案。走在濃濃古意的老街，不覺便來到最中心點的鐘樓（Tou de l'Horloge）。鐘樓本為歐塞爾老城牆的閘門，1425 年裝上時鐘，內外各有一面，今日機件如常運作，仍是十五世紀的舊物。市中心街巷不規則如迷陣，商舖則利落多姿，貨品豐富質優，與鄰近巴黎

歐塞爾斜巷上
的中世紀半木
結構老樓。

的較大城市如亞眠（Amiens）、蘭斯（Reims）相比，尤見優勝。

惟專程到此不為沉緬於中古的氛圍，卻為蹤跡法國更早的史蹟。

由鐘樓東北走二百餘米，便來到歐塞爾主教座堂（Cathédrale
Saint-Étienne d'Auxerre）。動工於卡佩王朝（The Capets，
987－1328）哥德式熱潮期間，建在年代更早的羅馬式地室之上，
各部分陸續落成於十三至十六世紀，以亮麗的彩繪玻璃為主。到訪
時午後驕陽正好斜照主殿南側，彩光映在牆柱上，隨日影變化，如
萬花筒慢慢轉動。殿裡裝飾簡樸，排滿座椅，顯露着信徒講道聽道
的氣息。

年代更久遠的是再北行二百米的聖日爾曼修道院（Abbaye
Saint-Germain d'Auxerre）。

市中心的鐘樓，古鐘是十五世紀的製作。

聖日爾曼修道院地室保存了九世紀加洛林時代的肋拱結構和濕壁畫。

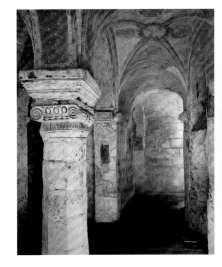

法國於高盧羅馬時期與歐洲主流文明接軌，但今日法國的源頭是法蘭克王國。

當日耳曼部族入侵羅馬帝國，其中一支為法蘭克人，於四世紀越萊茵河西掠，向羅亞爾河（Loire）推進，至終佔據高盧北部全境。到五世紀末，法蘭克人克洛維一世（Clovis I，481－511在位）奠立法蘭克王國；496年信奉基督教。屈指一算，法國人普遍信奉基督教足有一千五百年了。

據說克洛維皈信基督乃受王后克洛蒂德（Clotilde, 474－545）的影響。克洛蒂德本是勃艮第公主，而當時勃艮第人（也屬日耳曼部族）大部分信奉基督教。聖日爾曼修道院即為克洛蒂德所創立。

聖日爾曼（Saint Germain l'Auxerrois, 378－448）為歐塞爾主教，於高盧及不列顛弘揚福音。六世紀初，克洛蒂德於聖日爾曼的墓室上興建教堂，以表達對先聖的崇敬，其後按本篤會規條建立為修道院。修道院於九世紀聲名鵲起，匯聚修士，成為加洛林時代文化復興的學術中心。今日聖日爾曼修道院的地室正是九世紀的原物，橡木肋拱及牆壁、天花的濕壁畫仍保留如昔。在這地室，親睹了稀珍的加洛林藝術，且如置身法國的開端。

修道院的側廊現闢為藝術與歷史博物館（Musée d'Art et d'Histoire），展出這地區高盧羅馬至中世紀的遺物。

由法蘭克王國到今日法國，歷盡王朝遞嬗與共和興廢，加洛林王朝是當中最光輝的時代，難怪參觀聖日爾曼修道院地室的預約常常爆滿，不似歐坦羅馬遺蹟般落寞孤清。

3. 修道院盛時

歐洲文明以希羅文化為根基，以基督教信仰為靈魂。

自羅馬帝國定基督教為國教，國內基督徒激增。到五世紀西羅馬帝國覆亡，歐洲一片混亂，進入所謂「黑暗時代」，奄奄一息的秩序倫理文化綱常賴基督教維繫，其中一項表徵，為修道風氣盛行及修道院大量出現。後法蘭克王國於查理大帝（768－814在位）時臻於極盛，得教宗加冕為「羅馬人的皇帝」（800年），更主促加洛林時代的文化復興。惟查理大帝死後，王國分裂，政局再陷動蕩，連帶作為基督教表率的修道院亦落入紛亂的狀況，因而引發改革運動。

910年，亞奎丹公爵虔誠者威廉（William the Pious, Duke of Aquitaine, 875－918）送出他在勃艮第南部的一個莊園，委任教士建立克呂尼修道院（Abbey of Cluny），旨在回歸聖本篤（St Benedict of Nursia, 480－547，歐洲修道運動之父）隱修的初衷，以靜修、禱告、讀經為修士生活的核心。克呂尼的改革在今日法國地區迅速擴展，931年，教宗若望十一世（Pope John XI，931－935在任）賦予克呂尼特權，負責指導所有遵本篤會模式的修道院，形成「克呂尼體制」（Cluniac System）。到十二世紀初，全歐逾

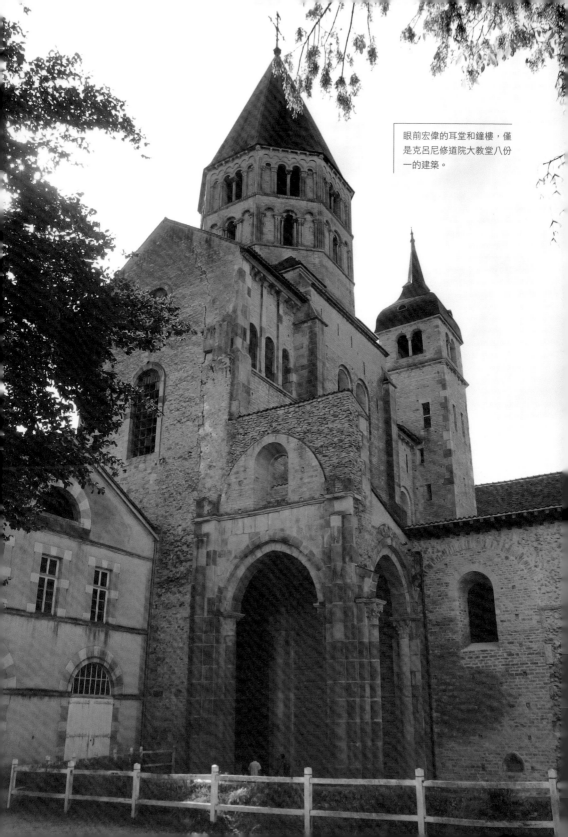

眼前宏偉的耳堂和鐘樓，僅是克呂尼修道院大教堂八份一的建築。

千所修道院由克呂尼領導，院長與教皇平起平坐，教皇貴格利七世（Pope Gregory VII，1073－1085 在任）及烏爾班二世（Pope Urban II，1088－1099 在任）皆為該院的修士，聲勢一時無兩。

既與教廷相埒，克呂尼修道院逐步擴建，至十二世紀末，它的大教堂（Maior Ecclesia）成為全歐洲最大的基督教建築，為當日梵蒂岡聖伯多祿大殿所不及。

專程到克呂尼，晉謁這基督教「首府」，見城牆外已泊滿汽車一匝。當年供應修道院所需的各式民戶毗連聚居，繼而發展成小鎮，並有高牆、碉堡防禦外襲；昔日的老城圍幾乎等如現今的克呂尼。牆外內望，見一幢八邊形鐘塔聳立老樓之間，一枝獨秀，正是大教堂的南耳堂。鐘樓為健碩的羅馬式建築，棕色砂岩外牆，窗拱雕飾細膩；但這是修道院今日的殘餘部分，約為大教堂本來的八份之一。

進入克呂尼修道院博物館，在殘留的南耳堂徘徊，仰視高架的石拱棟樑，感受這裡昔日的莊嚴威榮，想像整座大教堂的宏偉。外牆屢現破損的傷口，敞露嶄巉的磚石，是遭毀的創痕。堂外有不少大型的柱基，直徑逾兩米，足見石柱的粗壯，原建築物的碩大。博物館詳述克呂尼修道院的歷史，並依照文獻、畫作及考古收穫製成3D 影片，介紹克呂尼盛時的面貌。

盛哉！克呂尼集當時勃艮第頂尖建築師、工匠及藝術家，建造長逾一百八十米，六塔樓的大教堂，誠為羅馬式宗教建築的顛峰傑作。何竟毀於一旦，只可憑弔？

克呂尼修道院大教堂破損的外牆，敞露磚石，是遭毀的創痕。

　　法國大革命時政府廢止全國修道院，克呂尼修道院被充公為國家財產，繼而被出售，成為石料售賣場。大殿就此罹凌遲之災，被肢解被出賣。各種優質石材，或曾為拱券，或曾為扶壁，甚至有漆上了青金、朱紅、靛藍的，還有工匠付出血汗的石刻雕飾，就此飄零四散，流落於民居的房角！

　　誠然，克呂尼的殞落非只因極端思想的燥動，其衰微始於它最鼎盛的十二世紀。蓋修道院是中世紀基督教的中流砥柱，當中愈具聲譽者愈受注目，但也招來貴族主動的捐獻，由是資產日增，組織益繁，事務紛雜，世俗化遂不可免。克呂尼不能擺脫這內蘊腐敗的宿命。當其大教堂宏大如斯，恪守本篤會守貧原旨已成空中樓閣，真正追求親近神的信徒便另闢蹊徑。

1098年，本篤會修士聖樂伯（Robert of Molesme, 1028－1111）帶領志同道合者在勃艮第熙篤（Cîteaux）的一塊沼澤地建立修院，為要過更寧靜、更簡樸、更合本篤會規精神的隱修生活。熙篤會（Cistercians）自此迅速發展，至1200年，全會修院達五百座，成為基督教此後三百年的中堅力量。可惜這熙篤會發源地同廢於法國大革命，後雖修復，卻已非原貌。

　　在勃艮第靠北那邊，距歐塞爾八十公里，有豐特奈修道院（Abbaye de Fontenay），是現今保存得最完好的熙篤會修道院，列於世遺名錄。

　　豐特奈由聖伯納德（St. Bernard de Clairvaux, 1090－1153）創立於1118年，選址於隱蔽的谷地。從公路轉入小路，沿途綠樹繁蔭，鑽進山間的深處，大有捨棄凡塵的味道。抵修道院，但見建築低矮，周圍沒有民居。熙篤會強調自給自足，修士躬親勞動，故這裡沒有供應修院的諸色販戶，數百年來都沒有發展為村鎮，維持着隱修的本相。法國大革命時，豐特奈也被政府沒收出售，一度成為造紙廠，二十世紀初得銀行家購回物業，雖部分房舍已毀，但大半仍保留中世紀的原狀。

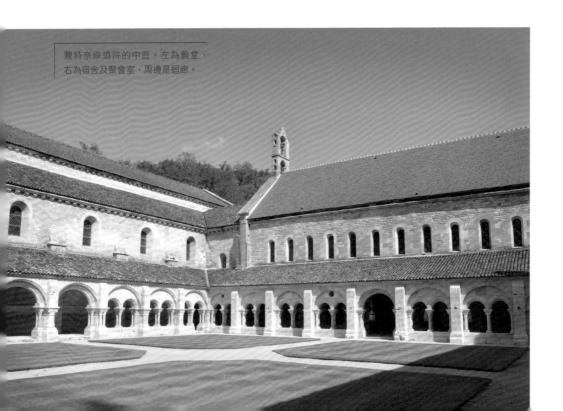

豐特奈修道院的中庭。左為教堂，右為宿舍及聚會室，周邊是迴廊。

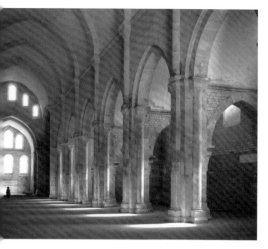

豐特奈修道院的教堂,是羅馬式宗
教建築原型的範例。

豐特奈修道院的迴廊。修士在此往
復徘徊,沉思默想。

　　現存建築有教堂、訪客小教堂、和鍛鐵作坊,建於十二世紀;有宿舍及聚會
室,建於十五世紀;一磚一石,俱出於修士雙手,簡樸無華,不事雕飾。其中鍛
鐵作坊仍保留當年的鍛鐵工具、火爐、及驅動機械的水車,最能刻畫熙篤修士自
食其力的生活。教堂則空洞寥廓,卻是羅馬式宗教建築原型的上佳範例。教堂與
宿舍圍成一個方形的中庭,側邊有迴廊,是典型的熙篤會修院格局。修士在迴廊
往復徘徊,閉口不言,沉思默想,與上主親近;寧謐裡,谷風拂捲樹葉,天籟地
籟聽入肺腑,或有助超凡入聖。

　　修道士遁世的生活與傳教士宣道的熱忱可說大相逕庭,然修道院是中世紀歐
洲的文化綠洲,勃艮第豐富的修道院遺蹟,反映了這地方學術文化的發達,尤在
北鄰法國之上。而基督教得此承傳,正是十六世紀新一波革新的鋪墊。

4. 佳釀與慈惠

從歐塞爾西南行赴博訥（Beaune），順道遊另一世遺古蹟，建於 1096 年的韋茲萊隱修院（Vézelay Abbey）。

十一世紀末，塞爾柱人（Seljuks）攻陷耶路撒冷，干擾基督徒前往朝聖，信徒到西班牙聖地亞哥康普斯特拉（Santiago de Compostela）朝聖的熱潮隨之冒興。韋茲萊隱修院為勃艮第地區前赴該城的聚集點，其宏偉的金棕色建築矗立山頂，信徒遠遠眺見，莫不興奮雀躍，直趨該院，與主內弟兄結伴，同走「聖雅各朝聖之路」（Camino de Santiago）。十二、十三世紀，是韋茲萊隱修院最興盛的時期。1146 年，聖伯納德到這裡向第二次東征的十字軍講道；1190 年，獅心王理察在此集合第三次東征的十字軍，足見這本篤會修道院的特殊地位。

今日韋茲萊隱修院已不能找到那些舊事的痕跡，惟它是羅馬式宗教建築的典範，當中的亮點為細緻的宗教石刻，是十二世紀的原物；而主殿高昂的石拱，紅棕米白相間，令我想起風格相同的克呂尼修道院大教堂，大概是這殿的放大。

離韋茲萊，再走一百多里路，抵勃艮第美酒中心博訥。

勃艮第人釀製餐酒可追溯至高盧羅馬時期，至中世紀由修道

博訥產區的葡萄。

士發揚光大。勃艮第丘陵地區到處斜坡，最合葡萄生長，盛產黑皮諾（Pinot Noir）及霞多麗（Chardonnay）葡萄；且土壤多變，利於長出不同個性的果實：長自黏質泥土的葡萄釀出果味較濃的餐酒，長自石灰質土壤的葡萄則釀出入口較乾而帶酸的餐酒。此中東側坡地的「美酒之路」（Route des Grands Crus），是勃艮第美酒的重地，沿路產地如 Vougeot、Vosne-Romanée、Nuits-St-Georges、Pommard、Meursault 等，都享負盛名；周遊整天，大可一一拜訪，嚐盡名釀。

博訥正處於美酒之路的中心點。北行為尼伊丘產區（Côte de Nuits），南行為博訥產區（Côte de Beaune），佔盡地利，令這人口僅二萬卻酒舖酒窖林立的小城，終年雲集酒商、旅客。

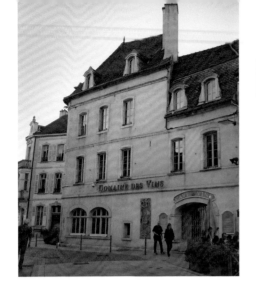

博訥老樓之下，多是藏滿佳釀的酒窖。

美酒常有佳餚伴隨，博訥也是薈萃勃艮第美食的地方。老城偏南的卡諾廣場（Place Carnot），僅約四個籃球場的大小，周圍遍設餐館，若沒有做足功課，真不知如何選擇。但無論選哪一間，點勃艮第名菜如焗田螺、紅酒燴牛肉（Beef bourguignon）、紅酒燴雞（Coq au vin）、火腿香菜肉凍（Jambon persillé）等，準不會令你失望。

博訥的名勝有二：建於十二世紀初的聖母院學院聖殿（Basilique Collégiale Notre Dame）及 1443 年創立的博訥主宮醫院（Hôtel-Dieu de Beaune）；後者是遊勃艮第必不錯過的古蹟。

主宮醫院西距卡諾廣場百步，入口一面是大幅的灰白石牆，似要避開老城的熙攘。通過窄窄的入口，踏足有如修道院的中庭，即被華麗的屋頂懾住心神：迴廊上的木構檐蓬及山形坡頂由色彩繽紛的瓦片鋪出悅目的幾何圖案。這本是勃艮第著名的建築風格，常見

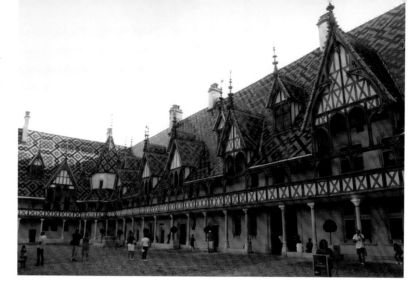

博訥主宮醫院的屋頂，由色彩繽紛的瓦片鋪出悅目的幾何圖案。

於這地區的大城小鎮，但以主宮醫院的最具代表性，即使首府第戎的宮闕亦難出其右。

外貌極其漂亮，內涵卻更善美。

主宮醫院由勃艮第公國的宰相羅林（Nicolas Rolin, 1376－1462）和他的夫人創立，以向貧苦大眾提供慈善醫療為宗旨，實踐耶穌愛鄰舍如愛己身的教導。醫護工作由修女負責，賴捐獻及出售餐酒的收入而營運，服務逾五百年，直至 1971 年遷往新院，始改作博物館。從中庭步入有如教堂主殿的敞廳，見兩旁排着闊落舒適並有獨立間格的病床，共計三十張，是為醫院的主體。敞廳盡處有聖壇畫及彩繪玻璃，傳達基督救恩的信息。從敞廳轉入廂房，則可見主宮醫院當年的運作情況，包括治療室、製藥室、藥房、廚房等。博物館遊覽的最後一站，是主宮醫院葡萄酒的展銷。該院的佳釀甚具名氣，個半世紀以來，其餐酒拍賣是博訥酒市的盛事，收入

用以補助該院的保養和服務。

　　博訥主宮醫院成立於英法百年戰爭（1337－1453）的最後階段。戰爭期間，勃艮第公國所受戰禍不深，惟政局不穩，經濟受挫，人心浮動。羅林伉儷在此逆境建立慈善醫院，顯明基督教倫理於中世紀階級社會發揮重要的作用，並垂範此後數百年教會服侍大眾的方向。

　　這令我想起源於法國女修會的香港「法國醫院」。

5. 勃艮第首都

法國於百年戰爭屢陷下風，最後卻奇蹟反勝，把英國勢力逐出法蘭西，大致回復西法蘭克王國的版圖；而民族意識冒起，王權集中的近代法國由此確立。

在那英法酣鬥的歲月，勃艮第公國卻享漁人之利。勃艮第公爵勇武者腓力（Philippe II le Hardi，1363－1404 在位）及善良者腓力（Philippe le Bon，1419－1467 在位）藉聯婚合併「低地國家」，國力陡增，大有取代法國之勢。其後魯莽者查理（Charles le Téméraire，1467－1477 在位）趁法國戰後百廢待舉，欲鞏固南自瑞士北通北海的版圖，進而升格為王國。為掃清連接「低地國家」的障礙，他與北鄰洛林公國開戰，卻戰死於南錫（Nancy），功敗垂成。

查理無子嗣，而按該國傳統，女性不能繼襲爵位，勃艮第公國無奈於 1482 年併入法國，從此消失於歐洲政治的地圖。

一個愚君的妄動，斷送公國五百多年的事業。而法國熬過百年戰爭的苦難，不三十年兼有勃艮第，疆土大增，國勢驟盛，迎來此後數世紀的輝煌。

正當法國為國土而戰，戰區滿目瘡痍之際，歷史巨變已然在

第戎的勃艮第公爵邸，是十七世紀的重建，
外貌似凡爾賽宮的縮本。後方正中是善良者
腓力塔。

歐洲的另一面發生：意大利北部因財富累積，於十五世紀開展了文藝復興。這時代力量邁開腳步即勢不可遏，不久越阿爾卑斯山傳到勃艮第。勃艮第公國其時已兼有經濟富裕的「低地國家」，當中以法蘭德斯（Flanders）為最，布呂赫（Brugge）、根特（Ghent）、里爾（Lille）等城市為甚。財富浸潤學術文化，勃艮第公國便成為北方文藝復興的基地。

正為此，是次遊歷來勃艮第，並以首都第戎為最後一站。

由火車總站朝東走三百米至達西廣場（Place Darcy），即來到自由大街（Rue

de la Liberté）——觀光第戎的中軸線。闊落的大街遊人如鯽，一路上多是黝黑瓦頂，灰白石牆，襯以黑鐵枝欄杆小陽台的法式建築，風貌與亞眠、蘭斯相近。大街東端寬處，為自由廣場（Place de la Libération）及勃艮第公爵宮（Palais des Ducs）。公爵宮是十七世紀的重建，用為議會大廈，外貌有似凡爾賽宮的縮本，沒有勃艮第的風格。勃艮第公國的黃金歲月兼有低地諸國，但這裡沒有雅麗多姿的法蘭德斯式建築的蹤影。

大街以北的闊巷，有不少數世紀老的半木結構桁架式房舍，比歐塞爾的更古

樸。勃艮第東毗亞爾薩斯，靠近法、德萊茵河邊界。法國兩次大戰
皆嚴防德軍越河犯境，但德國兩次都自北南下，逕取巴黎，勃艮第
因而免受戰火蹂躪，得保古老樓房；遊客大可按圖索驥，逐一觀賞。

　　老建築還包括多座大教堂，但都算不上為響亮的傑作；法國卡
佩王朝的哥德式大教堂熱潮似沒有傳到這裡。較具特色的是始建於
十三世紀初的聖母教堂（Église Notre-Dame）。立面兩層柱拱，
密排的圓柱幼如竹枝，乍看有伊斯蘭建築的繁細風味，又略帶拜占
庭的痕跡。

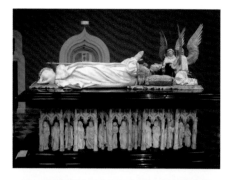

法蘭德斯雕塑家製作的勇武者腓力靈柩。靈柩下方由石雕的哀悼者環繞，襯以精工鏤刻的哥德式華蓋。

十四世紀的祭壇雕刻，六幅聖景，描繪耶穌基督騎驢進耶路撒冷至被釘十字架的情景。

　　要觀賞勃艮第風格建築，宜登上公爵宮後外形方拙的善良者腓力塔（Tour Philippe le Bon）。居高臨下，可見鋪砌彩色瓦片的勃艮第式屋頂錯落全市，但與博訥主宮醫院相比，顯見遜色。

　　然而，觀摩藝術文化不應僅囿於建築，要領略北方文藝復興的成就，當參觀位於公爵宮的第戎美術館（Musée des Beaux-Arts de Dijon）。此館展覽以中世紀後期勃艮第公國的藝術品為主，旁及周邊地區，被譽為法國最出色的一所博物館。館中亮點為勇武者腓力的靈柩及無畏者約翰（Jean sans Peur，1404－1419在位）

與妻子的雙人靈柩，乃法蘭德斯雕塑家的傑作。靈柩下方圍滿石雕的哀悼者，手法寫實，神態各異，栩栩如生，襯以精工鏤刻的哥德式華蓋，有中國象牙雕的味道，堪為勃艮第精緻文化的代表。其他珍貴展品如三聯畫、祭壇畫、祭壇雕刻，不少出於弗拉芒畫派（Flemish Painting）名家揚・范艾克（Jan van Eyck, 1390－1441）、范德魏登（Rogier van der Weyden, 1399－1464）等的手筆，顯明勃艮第與「低地國家」的文化紐帶。

　　九月週五的早上，持續的樂聲從窗外傳進酒店房間。走到街上，見穿著傳統服飾的中老年男女推着街頭風琴，相聚於自由大街，搞動機括，奏出輕快的樂曲。樂韻此起彼落，令市街熱熱鬧鬧。傳統服裝與街頭風琴大概都是那些年的家當，但每年總有一顯身手的日子，與第戎人同樂。

　　從聖母教堂西行數十米，抵市場大廳（Les Halles）。大廳周圍餐館匯聚，但與博訥相較，質素則較參差；大市不如小城，往往皆然，須細心選擇，免負親臨第戎享用勃艮第佳餚的良機。

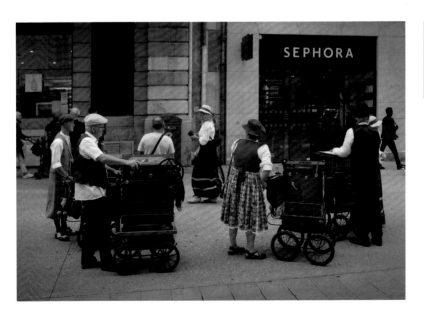

穿上傳統服裝的第戎人推出街頭風琴（street organ），相聚於自由大街，準備獻奏。

這星期幾乎天天都吃田螺，大快朵頤。但心中至愛是冷盤菜式火腿香菜肉凍：把火腿、香草、菜蔬放入清湯，冷卻凝固成啫喱狀，切厚片上碟。用料各家不同，清湯尤顯廚師的工夫。

嚐着肉凍，卻想到勃艮第醇酒美食與當年王朝奢華生活的淵源。公國因手工業及商貿的發展而富裕，王室貴族坐享其成。大量服侍者寄生貴族之下，竭盡智巧滿足主人的物質慾求，由此琢磨出各式各樣的技藝。迨貴族沒落，富商和中產階級接力而上，享受嚮慕已久的貴族生活。隨社會經濟繼續發展，這種種享受如今普及至中下階層，平民如我，也可在餐館享用這般美食。是則昔日貴族專有的豪奢講究，也大有益於後世生活的改善，就如今日到音樂廳欣賞海頓、莫扎特的不朽傑作，其淵源也不過是宮廷獻奏，貴族宴會之餘慶而已。

精緻文化常與奢糜生活息息相關，關鍵是我們因物質富厚而過得優渥之餘，留給子孫後代的是甚麼有價值的東西——無論是不意造就的結果，還是在意活出的善果。

令筆者食指大動的火腿香菜肉凍。

歐洲動脈

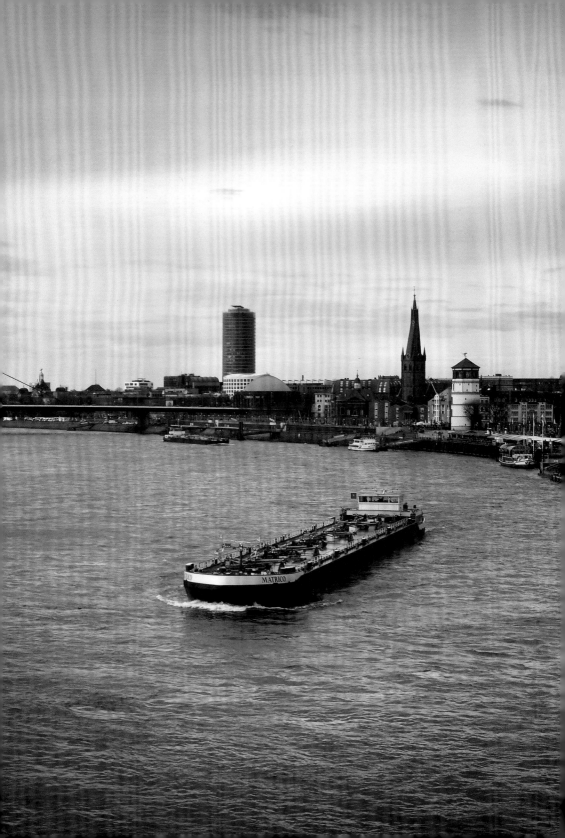

（前頁）貨輪駛經杜塞爾多夫，沿萊茵河逆流而上。

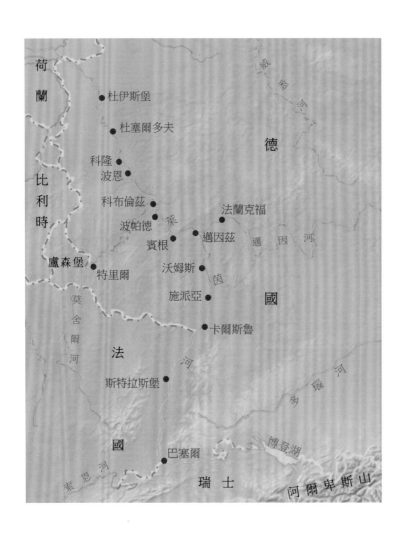

荷蘭

德

比利時

盧森堡

法

國

瑞士

阿爾卑斯山

威悉河

杜伊斯堡

杜塞爾多夫

科隆

波恩

科布倫茲

法蘭克福

波帕德

賓根

邁因茲

邁因河

特里爾

沃姆斯

施派亞

茵河

卡爾斯魯

萊河

莫舍爾河

斯特拉斯堡

巴塞爾

塞恩河

博登湖

多瑙河

1. 政教心臟

　　早上抵杜塞爾多夫（Düsseldorf）國際機場，開始南溯萊茵河的旅程。

　　這機場是德國第三大航空樞紐，服務德國最大的城市群「萊茵－魯爾都會區」（Rhine-Ruhr）。

　　從機場驅車南行，約十分鐘駛到市中心北面的宮廷花園（Hofgarten），一路上可領略這城的繁榮。杜塞爾多夫是北萊茵－西法利亞邦的首府（North Rhine-Westphalia），拿破崙譽之為「小巴黎」。惟二戰期間遭英國空軍猛烈轟炸，八成建築被毀，得從頹垣敗瓦中重新起步。如今是創科、時尚、會展及金融中心，居全國最富裕城市之列，成為戰後西德經濟奇蹟的最佳範例。

　　宮廷花園南接國王大道（Königsallee），合組成杜塞爾多夫綠化的中軸。這大道闊逾八十米，左右兩排繁蔭的栗樹夾着靜如池水的杜塞爾河（Düssel）；東側遍設時尚名店，顯明杜市為時裝之都。店舖陳設講究，貨品琳瑯滿目，足與柏林、漢堡相媲美。

　　國王大道西鄰為老城區。儘管戰後重建無甚可觀，但市民仍擁抱這區：酒館滿街盈巷，連舖比肩，被謔稱為「世上最長的吧檯」，代表該市多采多姿的消閒生活，與巴黎、維也納異趣。

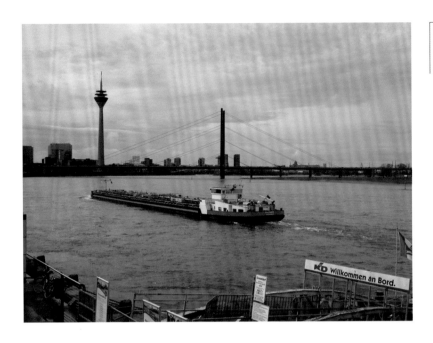

　　杜塞爾多夫不單以消費與消遣見勝，更以高質的博物館豐富文化生活。在老城區南北兩面，有藝術大廳（Kunsthalle）、北萊茵－西法利亞藝術品珍藏館（Kunstsammlung Nordrhein-Westfalen，包括「K20」二十世紀藝術展館與「K21」當代藝術展館）、及藝術宮博物館（Museum Kunstpalast），皆蜚聲國際，使杜市享有「藝術之城」的美譽。

　　從老城區向斜陽走，不遠便到達河濱大道（Rheinufer-promenade）。

　　迎面是壯闊的萊茵河。由河源瑞士山區來到這裡，走了近千里路，其間匯集了伊爾（Ill）、尼卡（Neckar）、邁因（Main）、莫

舍爾（Moselle）等大支流，江水沛然；經典歌詞「浪奔……浪流……」最合形容眼前波瀾滔滔的景象。

傍水濱南行，顧盼河景，大道上的咖啡座變得毫不吸引。一氣走到萊茵之膝大橋（Rheinkniebrücke）；河道在這裡轉個急彎，成屈膝狀。登上橋心，見狹長矮扁的河船在腳下穿梭不息，拐彎後疾駛下游。萊茵河是歐洲最繁忙的水道，自巴塞爾至鹿特丹七百多公里，貨暢其流，在大橋上，正好感受這歐洲動脈的氣息。

橋上盡覽杜塞爾多夫的形勢：四周平曠，水上交通繁忙，卻不見貨運碼頭設施。萊茵－魯爾都會區各城市經當局規劃功能，把貨運集中到北去四十公里的杜伊斯堡（Duisburg）；杜伊斯堡成為了歐洲最大的河港，水陸物流的總匯。

大橋南望，是杜塞爾多夫最奪目的市容。經城市功能的重塑，萊茵之膝右岸的碼頭倉庫無用武之地，便闢為新區，讓建築設計大師一展才華。幢幢後現代作品拔地而起，當中以媒體港（Medienhafen）的前衛建築最引人注目。橋南萊茵塔（Rheinturm）一柱擎天，與這新發展城區合組成杜市獨特的風景線，豐富其現代化都會的氣象。

杜塞爾多夫的歷史追溯至羅馬帝國時代。當帝國劃萊茵—多瑙為疆界，防禦「蠻族」入侵，一些日耳曼人聚居於萊茵河右岸小支流杜塞爾河的沼澤地帶，是為杜市的淵源。這漁農為業的聚落發展緩慢，至十二世紀神聖羅馬帝國時期始被提及，是防範左岸外敵的城壘。至十四世紀，杜塞爾多夫成為貝爾格公國（Duchy of Berg,

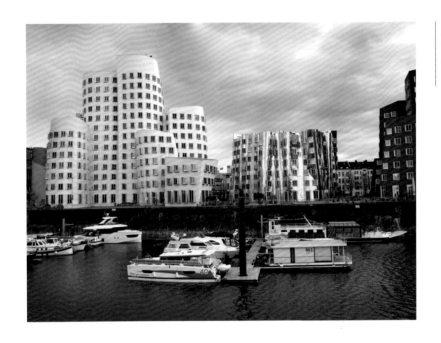

1101－1815）的首府。迨拿破崙敗亡，公國為普魯士所併。

萊茵河右岸與左岸既有對峙的基因，杜塞爾多夫的「死對頭」自然是南溯四十七公里的科隆。

若杜塞爾多夫的自信來自高端的發展，科隆的自信則源於歷史的重量。杜塞爾多夫以新派建築群為印記，以直探霄漢的萊茵塔為圖標；科隆則以基督教積澱為印記，以俯視眾生的科隆大教堂為圖標。

科隆的歷史上溯至公元前一世紀末，當羅馬盡據高盧，控制全萊茵河左岸，移河東的烏比人（Ubii）到西岸定居，是為科隆之始。公元 50 年，皇帝克勞狄（Tiberius Claudius，41－54 在位）在此建城。一世紀末，科隆成為下日耳曼尼亞省（Germania Inferior）

的首府，城圍規模宏大，有關樓九座，哨塔二十一幢。310 年，君士坦丁大帝（Constantine the Great，306－337 在位）在此建設惟一跨越萊茵河的橋樑，連接右岸的堡壘，作為防禦法蘭克人的前哨。後帝國覆亡，法蘭克人於五世紀中葉佔據科隆。

帝國省府失陷，其建設漸埋於殘垣瓦礫之下，等待時機向後人述說它們的真實故事。1941 年，科隆大教堂南鄰修建防空地堡，發現一幅長埋地下的大型馬賽克，長 14.5 米，闊 7 米，以希臘酒神戴安尼修斯為主題，由百多萬件玻璃與陶質的小塊鑲嵌，經考證為三世紀羅馬人大宅的飯廳地台。戰後，當局就「戴安尼修斯馬賽克」（Dionysus Mosaic）建立羅馬 - 日耳曼博物館（Römisch-Germanisches Museum），是意大利境外最具規模的羅馬帝國歷史文化博物館。從豐富的藏品，可見當日科隆有進步的手工業，商貿連繫遠至北非和小亞細亞。

從博物館步向河濱，不遠便走上了橫跨萊茵河的霍亨索倫橋（Hohenzollernbrücke）。橋上見科隆大教堂及大聖瑪爾定堂（Gross St Martin）三塔巍巍雄峙，繪出歐陸最動人心弦的河港景色，讓人追想科隆的中古盛世。

科隆的美好歲月未因羅馬帝國滅亡而走盡，反之迎來更光輝的時代。法蘭克王國歷任君主信奉基督教，查理大帝得教宗加冕為皇帝，尤熱衷宗教事務。795 年，查理建立科隆教區，委任大主教，從此奠定這城在中世紀宗教事務的崇高地位。十一至十三世紀，是科隆聲勢最隆盛的時代，城內教堂林立，得教宗利奧九世（Pope

Leo IX, 1049－1054 在任）授以「聖地」（Sancta Colonia）之銜，與耶路撒冷、羅馬、君士坦丁堡齊名，風頭冠絕北歐。

在那宗教領袖與貴族共治的歲月，宗教信仰深入世俗大小事務，大主教權威尤在公侯領主之上，甚至左右國家大局。十二世紀中葉，科隆大主教派遣軍隊協助神聖羅馬帝國皇帝「紅鬍子」腓特烈（Frederick Barbarossa，1155－1190 在位）出戰，攻陷米蘭。腓特烈為表謝意，贈以從米蘭奪得的聖髑為禮物。這聖髑相傳是「三博士」的遺骨。科隆隨即為此聖物建造大教堂，這城便成為重要的朝聖地，客旅由是絡繹，商貿繼之繁興。1356 年，神聖羅馬帝國頒佈金璽詔書（Golden Bull），敕定七位「選帝侯」（Prince-electors），科隆大主教位列其中；科隆為北萊茵政教心臟，地位遂更穩固，直至十九世紀帝國崩解。

然而，這榮美的聖城於二戰遭盟軍猛烈轟炸，全市九成建築物倒塌，淪為荒場。一切從頭收拾，科隆人沒有選擇就近另建新城，卻依照戰前模樣一一重建。每當見到德國城市被二戰砲火毀成磚石爛攤的照片，再對照眼前同一城市精神煥發的容貌，由衷敬意總上心頭。

既經用心重建，這裡的中世紀教堂縱使已非原物，仍值得逐一拜訪。此中為科隆贏得「聖城」美名的，是建於十一至十三世紀的十二座，同採典雅的羅馬式風格，與意大利那邊的遙相呼應，似同宗一源；這或許也是蒙教宗青睞的原因？十二座當中，較受注目的有：大聖瑪爾定堂、聖格里安聖殿（Basilika St Gereon）、聖宗

羅馬—日耳曼博物館的「戴安尼修斯馬賽克」，以希臘酒神戴安尼修斯為主題。

科隆大教堂及大聖瑪爾定堂三塔雄峙，是歐陸最動人心弦的河港景色。

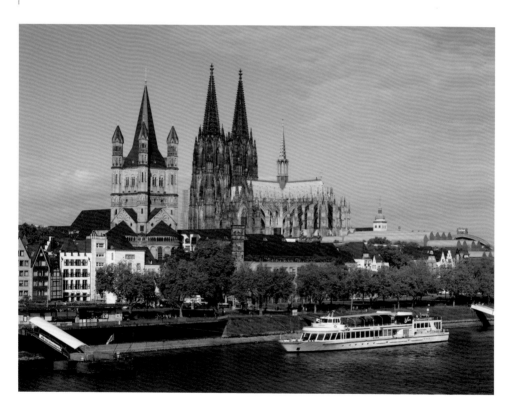

徒聖殿（Basilika St Aposteln）、卡比托聖馬利亞堂（St Maria im Kapitol）及聖庫尼伯特堂（St Kunibert）。其中大聖瑪爾定有宏大的方形鐘樓，四角襯以纖巧的鐘塔，造型出眾，毗鄰科隆大教堂而毫不遜色；聖格里安由羅馬帝國時期的建築逐步擴充，蛻變出一個十邊形的橢圓穹大殿，獨特而多趣。

誠然，很多人來科隆，只為看科隆大教堂；它是中古以來教堂建築登峰造極之作，哥德式大教堂的代言人。

為隆重供奉聖髑，並應付接踵而來的朝聖者，科隆大主教決意興建碩大的新堂。為使新堂異於該城廣泛採用的風格，乃延聘熟悉法國哥德式的建築師格哈德（Gerhard von Rile, 1210－1271）負責設計。格哈德曾參與巴黎一帶大教堂的工程，對這建築新風了然於胸，遂將心目中理想的哥德式型制實踐於科隆。

1248 年，科隆大教堂奠基了，但到 1880 年才大功告成。

由於構思宏大，富厚如科隆也感資金緊絀，故工程進度緩慢，到動蕩不安的十六世紀，更完全停工。此後三百年，大教堂南鐘塔樓頂擱着一部起重機，成了科隆市趣致的風光，畫家描繪的焦點。待到 1842 年，普魯士王腓特烈・威廉四世（Friedrich Wilhelm IV，1840－1861 在位）下令重新動工。他的決定交纏着其個人對建築的醉心及德意志前景的政治考量，而 1814 年發現大教堂西立面的原圖則及十九世紀建造技術的改進，也有如因緣際會，使工程水到渠成。落成的大教堂雙鐘塔高 157 米，為當日全球最高的建築物。

1942 年五月底，科隆一夜裡遭受上千架次的大轟炸。禍從天降，大教堂多次被炸中，卻竟損毀輕微。一幀常見的二戰照片：科隆滿目瘡痍，霍亨索倫橋粗壯的鋼架塌入萊茵河，橋後的大教堂卻如有神助，穩固挺立。可以想像，大教堂昂然的形象成為科隆人重新起步的精神標竿。

彈雨下倖存，加上細心的修護，科隆大教堂遂得享世界文化遺產之譽。

大教堂的建造經歷漫長的歲月，多番歷史波瀾，但始終貫徹當初的構想。內部相對簡潔，側廊完全沒有小教堂，使長一百四十多米，高近四十四米的主殿顯得格外爽朗。側牆環迴大幅彩繪玻璃，

科隆大教堂南塔樓上俯瞰萊茵河左岸的老城，是戰後的重建。

科隆大教堂正門外繁富的哥德式縷刻。

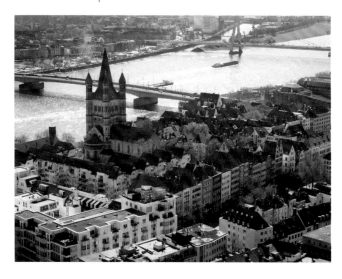

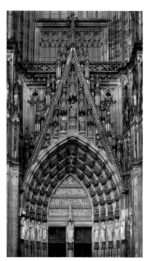

總面積達一萬平方米。置身殿中，即被深長、宏闊而高昂的空間鎮靜心靈，眼目自不然向上仰望。殿內觀者終日流動，要經歷與神相遇的感動，實不容易；惟徘徊其中，摩挲老邁的巨柱石牆，驚詫它們抵受炸彈爆破的能耐，可感受基督教信仰在這片土地經久不衰的力量。

堂內裝置蘊含聖經內容及神學觀念，一般人或不大了了；碩大雄渾的體型則予觀者直接的震撼。走出堂外，繞大教堂一周，再走到廣場最遠的角落仰望，領略格哈德構思之精妙。科隆大教堂以外形均衡馳名，長闊高比例勻稱，不太縱長，不太高削，數百年來也沒有額外的延建。外牆有繁富而風格統一的哥德式縷刻，雕出大量向上的棱角，是經年累月全心的獻呈：榮歸上帝，尊神為大；這正是哥德式藝術的原意。南、北鐘樓上建鏤空的尖塔，與塔下同樣是雕縷的尖棱牆飾互相呼應，渾然成一整體。

上摩天際的尖塔，表達對天堂樂境的盼望，雖不是哥德式教堂的必要元素，卻是應有的形象——豈可羅馬式教堂常有，哥德式的卻付之闕如？法國北部大教堂的名盤，如拉昂（Laon）、亞眠（Amiens）、蘭斯（Reims），甚至巴黎聖母院，都沒有直衝雲霄的尖塔，便得拱手讓出皇座予科隆了。

說到羅馬式教堂的尖塔，科隆南面二十多里的波恩大教堂（Bonner Münster）正是箇中的代表。

來到波恩，卻遇上大教堂翻新工程，關閉三數年，幸附屬的修道院仍然開放，不算白走一趟。修道院始自 1150 年，是現存那

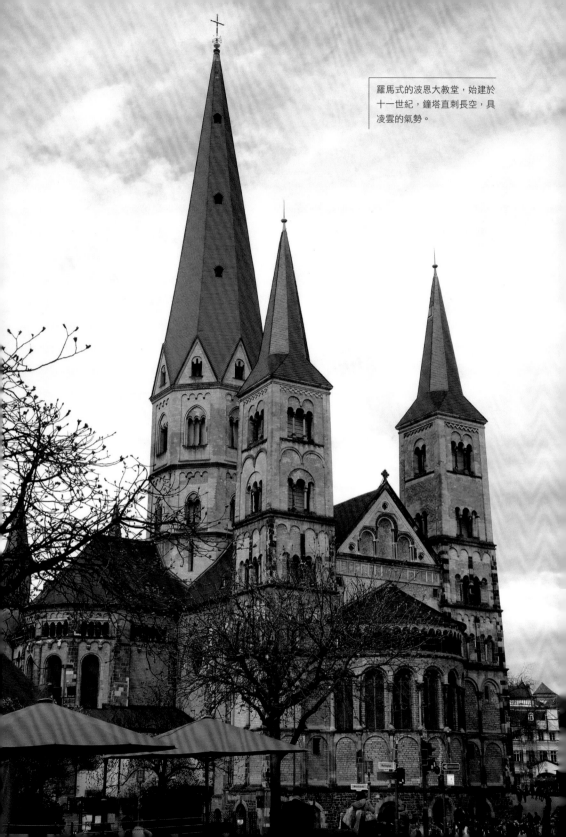

羅馬式的波恩大教堂，始建於
十一世紀，鐘塔直刺長空，具
凌雲的氣勢。

年代羅馬式建築的典範。大教堂始建於十一世紀中葉，羅馬式五塔樓設計，居中的鐘塔高逾八十米，自縱長的主殿舉出尖銳的角錐，直刺長空，具凌雲的盛氣。難怪曾留學波恩的德皇威廉二世（Wilhelm II，1888－1918 在位）於柏林興建威廉皇帝紀念教堂（Kaiser-Wilhelm-Gedächtniskirche）時，即以這堂為藍本。如今威廉皇帝堂已是尖塔摧折主殿盡毀的殘垣，成為警惕戰爭禍害的紀念碑，來到波恩，卻可據大教堂想像其原貌。

難道這連繫是戰後西德以波恩為首都的微妙原因？

波恩的古代歷史與科隆如出一轍。羅馬人一世紀在此設立據點，防範萊茵河右岸的日耳曼人，繼而修築為大型的城池，帝國覆

波恩大教堂修道院羅馬式的迴廊，是十二世紀的原作。

亡後為法蘭克人襲用。中世紀時，波恩縱使有宏偉的大教堂，但只能活在「聖城」科隆的身影下。迨 1597 年，科隆大主教選波恩為科隆選侯國的首府，波恩遂為政教中心，直至 1794 年拿破崙吞併萊茵河左岸地區，廢止天主教教區為止。

這選侯國首府的歷史，今日仍活在大教堂東鄰的波恩大學。

波恩大學成立於 1818 年。時科隆選侯國隨神聖羅馬帝國解體而消失，劃入普魯士版圖，空置的選帝侯宮（Electoral Palace）便改用作波恩大學的校園。選帝侯宮為優雅的巴洛克式建築，與因斯布魯克的奧國皇宮相較亦毫不遜色，顯明科隆大主教的身分與權勢。波恩大學的師生終年徜徉於濃厚的歷史氛圍，無怪乎出了尼采、馬克思、詩人海涅（Heinrich Heine, 1797－1856）、作家湯瑪士‧曼（Thomas Mann, 1875－1955）、政治家阿登諾（Konrad Adenauer, 1876－1967）等傑出的人物。

這文化氣質也許是西德以波恩為都的主因——二十世紀上半葉的德國太多槍影刀光，缺乏溫情與謙和。

談起阿登諾，西德首任總理，自然會想到他於 1949 年力主以波恩為臨時首都的往事。其時多數人屬意法蘭克福，他卻認為將來德國復歸統一，仍當以柏林為首都，選大城市會造成日後還都的障礙。當年德國支離破碎，英法等國甚至視柏林為「萬惡」普魯士的代表，阿登諾卻能超越眼前的殘局。阿登諾身後二十三年，兩德統一，首都順利遷回柏林，證明他確是高瞻遠矚的政治家。

波恩既為臨時首都，在阿登諾當政十四年間（1949－1963）沒

有大事建設，沒有新建的總統府、宏偉的國會大廈或政府機構，以致它卸下首都之職時，仍存留着小城的低調形象。

惟德國富特色的「小城」不勝枚舉，遊客還要來波恩，十居其九是為了貝多芬故居（Beethoven-Haus）。

故居是尋常民居，地下與樓上全闢為展館，是關於貝多芬生平藏品最豐富的博物館；貝多芬出生於二樓的房間。貝多芬自出生至二十二歲赴維也納，在波恩曾遷居數次，但只有這出生地於 1889 年得貝多芬故居協會買下，原好保留。今天，我們大可據故居所見，參照生平事蹟，感受「樂聖」人生第一階段的生活。

貝多芬祖父為受人尊敬的選帝侯教堂樂長，父親為選帝侯教堂的男低音。故居位於老城波恩街（Bonngasse），距選帝侯宮不足五百米，便於往返宮廷，交通貴胄。惟祖父於貝多芬三歲時去世，父親是個暴躁的酒徒，家中時常斷炊。時莫扎特聲譽鵲起，父親渴望兒子一如莫扎特以「神童」形象演出賺大錢，便強制他學習樂器。置身故居逼狹的房間，可想像兒時貝多芬閉關苦練提琴及古鍵琴的情況。

貝多芬八歲在公眾前演奏，十四歲就任宮廷副風琴師，收入悉數幫補家計。十七歲那年，母親逝世，貝多芬肩起養育五個弟妹的重任。家境拮据，陋室侷促，貝多芬卻沒有因而把藝術生命囿限於物質形軀之所需；以堅強意志克服逆境的磨難，波恩歲月是為起點。

1792 年，貝多芬得選帝侯麥斯米利安・法蘭茲（Archduke Maximilian Francis, 1756－1801，奧地利女皇瑪麗亞・特蕾莎的

波恩貝多芬故居

波恩萊茵河濱，遠處大廈為郵政大樓，
是德國郵政 DHL 的總部。

兒子）的資助，到維也納師從海頓，從此走上音樂世界的大舞台。
後因歐洲戰亂，沒有再回過家鄉，1827 年卒於維也納。

　　貝多芬離波恩後兩年，拿破崙攻佔萊茵左岸，廢黜選帝侯，麥
斯米利安・法蘭茲落荒逃返維也納。他的政治身分幾已無人記起，
惟扶掖貝多芬致芳名長存。歐洲貴族慷慨資助文化藝術，愛惜才
華，使音樂自巴洛克時期到古典主義時期，百年騰飛，來到貝多
芬，再下開百年的璀璨；騰飛而璀璨，無數佳作滿足億萬心靈。是
則貴族的貢獻，非「附庸風雅」一語所能抹殺。

　　波恩為西德首都，亦將被人淡忘，唯音樂巨人使它永蒙仰視。

2. 浪漫河峽

貝多芬開敞浪漫主義洪流，德奧音樂圈繼之大師輩出。

貝多芬的仰慕者，來自薩克森的舒曼（1810－1856），因健康問題移居北萊茵，任職杜塞爾多夫樂團指揮，到科隆瞻禮大教堂，受感動寫下傑作《萊茵交響曲》（*Symphony No.3, op.97 "Rhenish"*）；後逝世於波恩，長眠貝氏故鄉。

從波恩上溯六十多公里，抵科布倫茲（Koblenz）。由此向南，進入貫通上萊茵與下萊茵的動脈，長近七十公里的萊茵河峽。

這段介乎科布倫茲與賓根（Bingen am Rhein）之間的河峽，難與長江三峽比擬，但大自然塑造的風景，總有其獨特的吸引力；何況三峽建成大壩後，高峽變平湖，景觀已大不如前，萊茵峽則仍保存着數百年來的浪漫氣息，被列為世界文化遺產。

看萊茵河峽景色，最佳位置是右岸聖戈爾斯豪森（Sankt Goarshausen）鎮後的山崖。崖上俯瞰，萊茵河就在腳下，被陡坡收束的河水穿越二百米深的河谷，卻似毫無波瀾。修長的客輪貨船穿梭其間，就如杜塞爾多夫、科隆那邊，安穩而有序，從這彎一一駛出，再繞到那彎的背後。看着，《萊茵交響曲》第四樂章的旋律湧上心頭：江水平平的暢流一段，來到盡處輕身一拐，迎向崖緣又

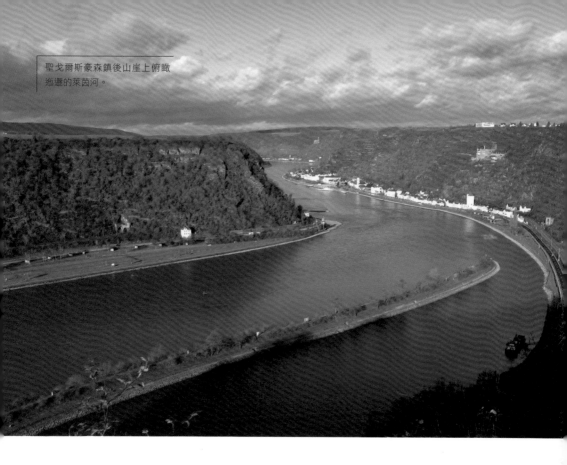

一河曲;迤邐不絕的河峽不正是那樂念的影像嗎?還有華格納歌劇
《萊茵黃金》(*Das Rheingold*)奏到尾聲:細流淙淙綿延,夕陽灑照
斷崖,號聲長谷迴盪。高妙的音樂意境,此際正好細心領略。

　　除了江水、高崖與河曲,這裡左右兩坡還有四十多座城堡,建
自中世紀,當年控制山下的通道,向商旅抽稅發財,後大多毀於
三十年戰爭(1618－1648)的混戰及法國十七世紀末的侵略。

　　荒廢的古堡孕育傳奇故事,傳奇故事則是民族精神的搖籃。

華格納取材德語敘事詩《尼貝龍人之歌》（*Nibelungenlied*），創作聯篇歌劇《尼貝龍的指環》（*Der Ring des Nibelungen*），即以萊茵河峽為場景；而這些德語歌劇喚起德國人的愛國情緒。

　　然而，這愛國主義受萊茵河掀動，更根本原因是疆土的轇轕。

　　德國人以神聖羅馬帝國為其國家歷史的第一個時期，而萊茵河素來在神聖羅馬帝國疆土之內。儘管中世紀晚期，該帝國封建勢力林立，中央王權不彰，萊茵地區仍長期在該國貴族領的治下。惟當法國進入波旁王朝（1589－1795）的強盛時代，開始高唱萊茵河為法國天然疆界的主張。法王路易十四趁國力超然，進軍萊茵地區，挑起大同盟戰爭（1688－1697）。拿破崙盛極時組萊茵邦聯（1806－1813），置萊茵河一帶的邦國為其控制的藩屬。迨法蘭西第一帝國終結，北萊茵—西法利亞及中萊茵（Mittelrhein）於維也納會議判歸普魯士。普魯士隨即銳意修復這地區的日耳曼舊物，重建河峽上被毀的城堡；「萊茵是日耳曼之河」便成了德國人的信念。

　　論到民族主義和愛國主義，德國人比法國人滯後了二百多年，建立統一國家更待到 1871 年，卻後發而成歐陸大塊頭。如今熾烈的愛國情緒經已斂退，萊茵河峽南北兩端卻存留着當年熱狂的標記。

　　南端賓根扼河水流入峽谷的咽喉，市鎮對出的小島建有鼠塔（Mäuseturm），是中古時代的稅關。賓根對岸的山上，豎立了高三十八米的尼德瓦爾德紀念碑（Niederwalddenkmal）；1883 年落成，以紀念德國的統一。紀念碑頂部是高十二米的鐵塑人像「日

耳曼尼亞」（Germania），高舉勝利桂冠，眺望南面萊茵河左岸，昭示其看顧國土之意。碑的基座還鑲有德皇威廉一世（Wilhelm I，1871－1888 在位）及眾開國元勳的塑像，共二百人。

北端科布倫茲的愛國圖騰，則是矗立於德意志角（Deutsches Eck）巨大的威廉一世騎馬像，1897 年落成，後毀於二戰砲火。戰後，塑像的基座改成為「警示碑」，提醒國人毋忘統一國家。兩德統一後，科布倫茲決定重塑威廉一世騎馬像，並於 1993 年落成。

科布倫茲的歷史與科隆、波恩相若，而莫舍爾河（Moselle）在德意志角匯入萊茵河，使該市具特殊的戰略地位。莫舍爾河發源於法國，於特里爾（Trier）流入德國後，兩岸佈滿栽種麗絲玲白葡萄（Riesling）的葡萄園；近高琴（Cochem），河道彎彎曲曲，景色極優美。惟莫舍爾也是法國東侵的天然通道，故普魯士於 1817 年在兩河交匯處右岸的山崗上，建造歐洲最大堡壘埃倫布賴特施坦因要塞（Festung Ehrenbreitstein），擺出一副痛擊外敵的姿態。今日要塞向公眾開放，遊客可於科布倫茲河濱乘索道凌空橫越萊茵河，登上要塞。

上世紀的人禍並沒有掩蓋萊茵浪漫主義（Rhine Romanticism）的光芒。這藝術流派興起於十八世紀末，盛行了一百年。面對工業化的發展，藝術家轉向大自然和史蹟，萊茵河峽谷的景色和豐富的人文風貌使名家紛至沓來，尋覓創作靈感。當中有詩人，如歌德、拜倫、賀德林（Friedrich Hölderlin, 1770－1843）、海涅；有畫家，如特納（William Turner, 1775－1851）、

科布倫茲的德
意志角，莫舍
爾河從左面匯
入萊茵河。

聖戈爾斯豪森
鎮後山崖上南
眺萊茵河峽。

科布倫茲德意
志角右岸的山
崗上，建有埃
倫布賴特施坦
因要塞。

在波帕德貝爾
維萊茵酒店的
露台檢閱川流
不息的江輪。

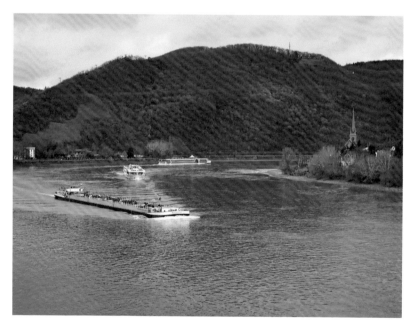

阿斯圖丁（Nikolai von Astudin, 1847－1925）；有作曲家，如李斯特、舒曼及夫人克拉拉（Clara Schumann, 1819－1896）等，傑作紛陳，大大增添旅人對萊茵河峽的想像。

要體會河峽的浪漫氣息，最宜多預時間兼遊兩岸。我們較喜歡以左岸小城波帕德（Boppard）為據點。

波帕德也是羅馬帝國邊防的據點。中古前期，因位處商道而富裕，於1236年得神聖羅馬帝國授予帝國自由市的地位，比科隆還早半個世紀。今日波帕德是人口萬餘的城鎮，遊河船多不靠泊，令這裡終年洋溢平靜祥和的氣息。

下榻於貝爾維萊茵酒店（Bellevue Rheinhotel），坐在客房露台，檢閱由早到晚川流不息的江輪，與甲板上的遊客揮手致意，誠賞心樂事。惟這酒店的吸引力還不在河景。上世紀末初次到訪，即被它那些觸手可及的古董傢俱和擺設深深吸引，感覺是住進了古蹟。在大堂資料架上取得一份該酒店的《編年記》，信紙大小素白紙的印刷單張，最令我感動：

1887，創辦人購入一所「莫舍爾別墅」，經營賓館。／………／1910，重建的貝爾維萊茵酒店重新營業。／………／1914－1918，酒店被徵用為軍人醫院。／………／1939－1948，酒店再被徵用為軍人醫院。後被佔領國用作職員宿舍。／………／1970，萊茵河泛濫，酒店地面水深七十厘米。／………／1993，日皇伉儷到訪，蹕居於酒店。／………

平實的條目，記載了酒店一百一十年的事蹟，有如敍事曲。

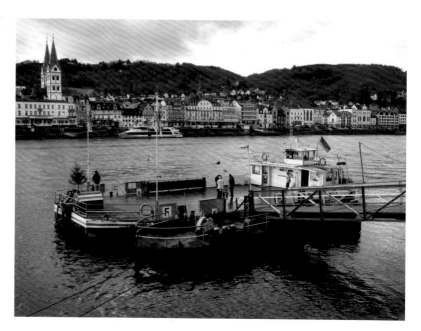

從右岸橫水渡
埗頭望左岸的
波帕德。正中
的華廈是貝爾
維萊茵酒店。

萊茵河的浪漫，在於這裡的人喜歡敘述往事。

我又想，這麼在意史實的國民，必厭惡虛假，銳意求真；他們
鑑往開來的步履也必沉穩而從容。

我多帶了幾張《編年記》回家，用為高中文史課的教學材料。

從波帕德沿河岸南行十五公里，抵聖戈爾（Sankt Goar）；這
裡有橫水渡，過對岸的聖戈爾斯豪森。由聖戈爾南行兩公里，見遊
客匯聚河濱，仰望對岸的石崖。這正是日前俯瞰萊茵河的山崖，名
為羅麗萊（Loreley）。

這裡河寬僅 113 米，繞過羅麗萊岬角，水流湍急，常有沉船事
故。傳說中，美艷女妖羅麗萊常坐在岬角的礁石上，梳弄秀髮，吸

引船伕凝望，以致船隻觸礁覆沒。海涅為羅麗萊寫下詩篇，後來被譜成德國民歌。我中學時代的音樂課也唱過這歌。第一段歌詞寫道：「……An old strange legend is haunting and will not leave my mind. The daylight slowly is going and calmly flows the Rhine. The mountain's peak is glowing in evening's mellow shine.」

音樂老師還選教韓德爾、海頓、舒伯特、德伏扎克等人的作品。在那遠遊對貧寒家庭遙不可及的年代，這些歌曲讓我感知異地風情，常令我心神飄出音樂室，迢迢遠去。

那是五十多年前的韶光，同儕間素樸、純真，對未來懷着上流的期盼，念茲常暖我心。

3. 中游腹地

沿着萊茵河，舉足輕重的歷史人物除了貝多芬，還有古騰堡（Johannes Gutenberg, 1397－1468）和馬丁路德（Martin Luther, 1483－1546）。

1450 年，古騰堡於萊茵河中游城市邁因茲（Mainz）用活字印刷術印出「四十二行聖經」，是西方首部應用這技術的書刊。書籍從此擺脫手抄的限制，進入大量印行的時代，對知識傳播及社會發展的影響巨大而深遠；古騰堡因而被譽為千禧人物（Man of the Millennium）。

從賓根東行一百里，便抵古騰堡的家鄉邁因茲；邁因河於這城從右岸匯入萊茵河。沿邁因河上溯四十公里，是歐洲金融中心及空運樞紐法蘭克福，邁因茲雖是萊茵蘭－普法茲邦（Rheinland-Pfalz）的首府，但名氣為法蘭克福所掩蓋。其實自羅馬帝國時代，歷中世紀，邁因茲都是更響亮的名字。按 1356 年金璽詔書敕定七位的「選帝侯」，當中「宗教選侯」有三：包括邁因茲、科隆、及特里爾的大主教；而邁因茲大主教的宮廷職務為德意志宮相（Archchancellor of Germany），權位尤其超然。

既有這般身分，邁因茲宜乎是宗教學術文化中心，首部活

字印刷聖經在此印出，殊不令人意外。老城有古騰堡博物館
（Gutenberg Museum），優雅的十七世紀文藝復興式建築裡，展
出豐富的印刷及手抄本藏品，由中古至二十世紀。當中亮點是結構
加固的藏室，展出兩套原裝的古騰堡聖經。展館也介紹印刷術在中
國、日本和朝鮮的應用，並展出了宋代印刷活字盤的模型。

　　十五世紀中葉，文藝復興已邁開大步，古騰堡的印刷成果為學
問探究添加動力，凝固逾千年的基督教教條隨之受到衝擊，終引發
下一波思想運動。1517 年，馬丁路德在威登堡（Wittenberg）教
堂門上張貼九十五條論綱，質疑教會扭曲聖經真理。1521 年，神

聖羅馬帝國君主查理五世（Charles V，1516－1556 在位）於萊茵河畔的沃姆斯（Worms）召開帝國會議，召馬丁路德出席，逼令他放棄反對天主教會的立場。路德面對帝國及教廷有如泰山壓頂的壓力，冒生命危險堅持主張，貫徹他「唯獨聖經」的原則，大大鼓舞不滿天主教會的信徒，宗教改革遂成不可阻遏之勢，席捲阿爾卑斯山以北。沃姆斯後被譽為「路德城」（Lutherstadt）。

由邁因茲沿萊茵河上溯五十多里，便抵沃姆斯。這市雖是「路德城」，二戰期間卻沒有如路德家鄉威登堡般免受轟炸，1945 年遭受兩次大規模空襲，全市幾盡損毀，要尋索馬丁路德的足跡，已不可得。沃姆斯主教座堂背後有希斯堡公園（Heylshofgarten），原為主教宮，1521 年的帝國會議在這裡進行，查理五世亦蹕居於此。主教宮於大同盟戰爭遭法國軍隊搗毀後沒有修復，我們只能在公園徘徊，追想路德倚靠上帝勇敢抗辯的風範。老城倖存了數闕中古的舊城牆及城門，可據此想像沃姆斯市民當日擠上城頭歡迎馬丁路德，及離開時向他歡呼的情景。

老城北側的城圍內，有始自十一世紀的猶太會堂，是德國境內

邁因茲萊茵河寬闊的江面。

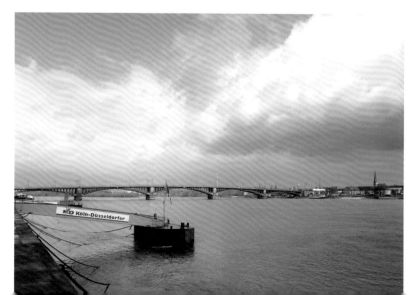

歷史最悠久的猶太會堂，開放予公眾參觀。同一世紀還有歐洲最古遠的猶太人墓地，座落老城西側。數百年來，猶太人被指定聚居於城北的受限區內，而猶太人社區正好反映那些年沃姆斯的富裕。

沃姆斯位於介乎邁因茲與卡爾斯魯（Karlsruhe）的萊茵河段，是貫通歐洲南北的大動脈，佔盡地利：西南遁斯特拉斯堡、貝桑松（Besançon）路線通勃艮第及隆河流城（Rhône），東南經烏姆（Ulm）連繫多瑙河地區。加上土地膏沃，物產豐厚，造就這中游腹地的富盛，亦使這裡的萊茵 - 普法茲伯國（Pfalzgrafschaft bei Rhein, 1085－1803）成為神聖羅馬帝國中古時代最重要的政治力量。是以自九世紀至十六世紀，帝國會議多次在邁因茲、沃姆斯、及斯派亞（Speyer）舉行，三者都是這伯國萊茵河畔的城市。惟交通要道也是四戰之地。進入近世，神聖羅馬帝國已虛有其名，貴族領各自謀算，法國覬覦萊茵左岸，數番進侵這中游腹裡，伯國三大城市俱飽受破壞。

沃姆斯經歷二戰摧殘，戰後重建多採現代風格，老城古風欠濃，唯主教座堂仍可彰顯這城往昔之顯赫。

沃姆斯座堂於 1130 年動工，1181 年落成，是造型典雅的羅馬式教堂建築。雙圓穹，四圓塔，身段修長，全幢以棕色砂岩為外牆，古樸十足。棕色石牆使殿內較顯昏沉，且兩側玻璃窗面積不大，天然光有限，使主殿幽暗而肅穆。側廊牆上有刻畫耶穌生平的浮雕，是十五世紀的製作。堂內藏有神聖羅馬帝國皇帝康拉德二世（Conrad II，1024－1039 在位）八位家族成員的石棺，代表沃姆

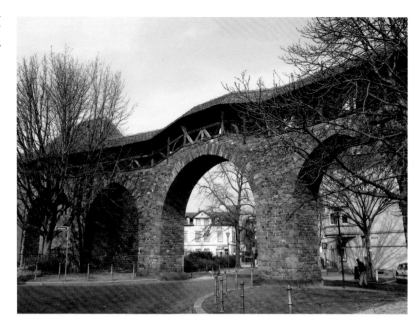

沃姆斯的中古城門，約有九百年歷史。

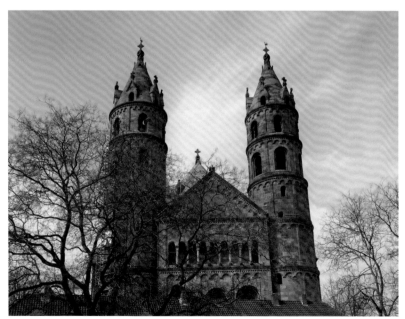

古樸典雅的沃姆斯主教座堂。

斯在帝國薩利安王朝（Salian Dynasty, 1024－1125）時期的風光歲月。

自路易十四至拿破崙，百餘年間，沃姆斯座堂屢遭劫難，被侵略者洗劫、焚燒，意圖炸毀，出售石材，用作馬廄和倉庫。到上世紀初，座堂在鋼根混凝土地基的鞏固下全面重修，得以熬過轟炸，雖殿頂焚毀，但肋拱無損，使座堂屹立至今。

命運幾乎相同的，是邁因茲主教座堂。於反法同盟戰爭中大受破壞，淪為軍營。上世紀初大規模重修，以鋼根混凝土堅固房基。邁因茲二戰時被多番轟炸，座堂數次中彈，堂頂全毀，肋拱卻依然挺立。戰後重置原物，務求回復舊貌。

際遇相類，外觀則各領風騷。沃姆斯座堂的雙圓穹廊身於四角的修身圓塔之間，比圓塔還矮，使座堂整體顯得斯文低調。邁因茲座堂則雙鐘塔居中雄峙，四角圓塔為輔。西塔為八邊形巴洛克式，層累疊上，裝飾多姿；東塔採羅馬式，角錐如山，威風堂堂。加上型制碩大，通體以赭紅砂岩為外牆，使它散發有似宮殿的尊貴氣派。堂內是宏闊的三主殿，東西兩端皆有聖壇及詩班席；側窗彩繪玻璃鋪砌淺灰深灰的細格，把室外光縷成線線光華，照射着側拱牆上的宗教壁畫。適逢復活節來到邁因茲，參加了這堂的復活主日彌撒。彌撒以拉丁文進行，我們聽不懂，但聖詠充盈主殿，如上達天際的呈獻，仍有與別不同的感動。

這座堂的雄偉正好配合它的尊貴地位。建於 975 年，時任神聖羅馬帝國首相的威里吉斯（Willigis, 940－1011）得皇帝奧托

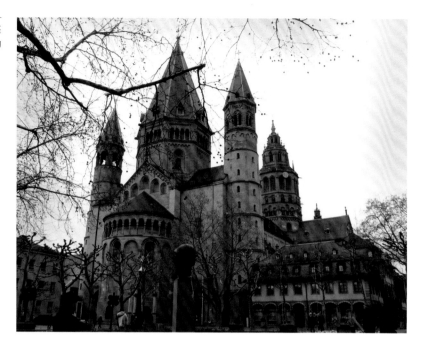

邁因茲主教座堂顯露尊貴的氣派。

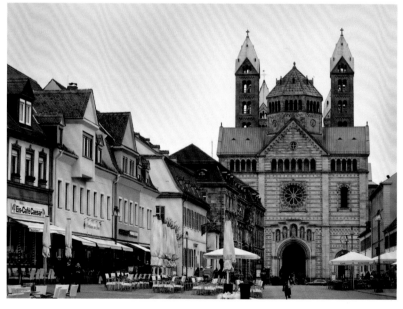

威儀洋溢的斯派亞皇帝教堂，座落麥斯米利安大街盡頭。

二世（Otto II，973 – 983 在位）委任為邁因茲大主教。威里吉斯到任即興築規模宏大的教堂，以期邁因茲成為與羅馬比肩的城市。1009 年落成獻殿當日，教堂不幸失火盡毀。威里吉斯即下令重建，惟至 1037 年，他去世後始竣工。這時期，邁因茲大主教擁有給德意志王國君主及王后加冕的權利，邁因茲座堂遂成為多位君主加冕的場地，包括康拉德二世、腓特烈二世（Friedrich II，1212 – 1250 在位），代表邁因茲大主教歷薩利安王朝及霍亨斯陶芬王朝（Hohenstaufen Dynasty, 1138 – 1254）權重一時的地位，也反映教權與王權的密切關係。

就在邁因茲座堂重建工程快將完成之際，沿萊茵河南溯百里的斯派亞也動工興建大教堂，規模比邁因茲的更大。主促者是康拉德二世，動機不言而喻，是為了彰顯帝權。這斯派亞皇帝教堂（Kaiserdom zu Speyer）於 1061 年獻殿，是當時世上最大的教堂（約一個世紀後被法國克呂尼修道院大教堂［Maior Ecclesia, Cluny Abbey］超越，但法國大革命廢止修道院，致該教堂現僅部分殘存），現今仍是全球最大的羅馬式建築，列於世遺名錄。

皇帝教堂總長 134 米，四鐘塔雙圓穹，1106 年已建成今日的規模。過去九百年，它並非一路平安，最嚴重的損毀來自大同盟戰爭，法軍縱火焚燒斯派亞全市，它不能倖免，主殿西半部倒塌，其餘部分亦遭焚掠。戰後百廢待舉，教會用該堂殘留部分恢復崇拜。惟到十九世紀初法軍佔領期間，拿破崙擬將之拆卸，將教堂西樓改建成凱旋門，以表揚其個人的功業；後經多番游說爭議，得免夷平

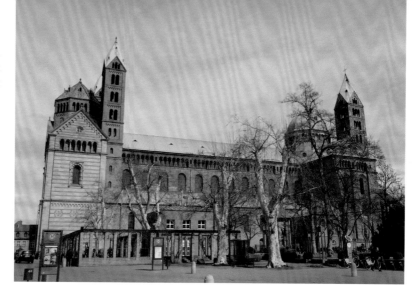

斯派亞皇帝教堂總長 134 米，是全球現存最大的羅馬式建築。

之難。迨拿破崙敗亡，遍體鱗傷的皇帝教堂重出生天；修復工程陸續開展，並致力重現十二世紀的原貌。適值德國民族主義熾熱，皇帝教堂盛載了神聖羅馬帝國的輝煌歷史，遂得加倍重視，務求拾回昔日的榮光。

皇帝教堂經歷多次搜掠和破壞，但始終沒有波及地室，大概由於法軍沒發現其所在吧！這地室於 1041 年祝聖，是該堂最古老的部分，面積八百多平方米，高達七米，是歐洲最大型的羅馬式教堂地室。地室安放了多位神聖羅馬帝國皇帝及皇后的石棺，尤顯這堂的歷史價值。

惟皇帝教堂最亮眼的無疑是綠色的堂頂及四幢方形的鐘塔。堂頂全鋪銅片，銅片因氧化而變成翠綠色，與赭橘色的砂岩外牆構成完美的對比。鐘塔四角聳峙，象徵帝國治權達於四方。昔日王公貴族到斯派亞，由建於十三世紀的老城門（Altpörtel）進入長八百米

的麥斯米利安大街（Maximilianstrasse），朝大街盡處的皇帝教堂行進。皇帝教堂就如南面臨朝的君王，威儀十足。那年代斯派亞人口僅五、六百，這佈局的象徵意義毫不含糊，可昭明「帝城」的身分。

駐足堂前廣場，仰視以新羅馬式風格重建的西樓，雄偉美藝兼蓄。殿內格局極其簡單，毫無轉彎抹角，置身其中只感到空間非常宏闊，而兩側牆上多幅耶穌生平的壁畫，便成為主要的裝飾。壁畫是十九世紀中葉的加添，屬德國浪漫主義拿撒勒人畫派（Nazarene）的作品，貫徹這堂的德國風。聖壇上方懸掛十字架，卻在更高處懸着大大的鐵鑄冠冕，是神聖羅馬帝國皇帝的皇冠；教堂有此裝置，屬於罕見。

座堂斜對面有普法茲歷史博物館（Historisches Museum der Pfalz），介紹斯派亞由羅馬駐防軍營，歷中世紀發展至近代的歷史。斯派亞現今是普法茲三「帝城」最小的一個，從老城門走到座堂，幾已是觀光的全部，當中麥斯米利安大街遍滿商店、茶座、巴洛克式建築，令人流連忘返。

康拉德二世在斯派亞開創薩利安王朝的威榮，並藉皇帝具有「主教敘任權」以凌駕教會，雙方關係由互相鞏衛演為彼此較勁。到孫兒亨利四世（Henry IV，1053－1105 在位），與教廷的鬥爭趨於白熱化，於 1076 年宣佈廢黜教皇貴格利七世（Pope Gregory VII，1073－1085 在位），卻反遭教皇逐出教會。亨利四世失去教籍，便得不到封建公侯的支持，唯有屈服悔罪，帶同妻兒，以苦行

斯派亞皇帝教堂聖壇上，懸着象徵神聖羅馬帝國皇權的皇冠。

方式冒冬季嚴寒翻過阿爾卑斯山，到意大利卡諾莎城堡（Canossa）求見教皇，終獲貴格利七世赦免，得復教籍。卡諾莎之行的出發地，就在斯派亞。

當其時，教會成為專制皇權的有效制約。制約力量的源頭，是上帝啟示的倫理秩序，為歐洲這片土地上萬民信奉的價值，亦為宗教權力須服膺的準則。相比於現今是非混沌的世情，人心之妄自尊大，那時代猶有可取之處。

4. 德法並流

　　當年法國要擁有萊茵左岸為「天然疆界」，多番進侵，造成德法兩國數百年的「世仇」。但即使德國兩次大戰戰敗，法國仍不能趁勢兼有左岸全地。今日兩國以萊茵為界河的，唯卡爾斯魯至巴塞爾二百公里的一段。

　　這河段南北縱向，東岸是德國的巴登－符騰堡（Baden-Württemberg），西岸是法國的阿爾薩斯（Alsace）。

　　阿爾薩斯是歷史課本上學生熟知的名字：1871 年普法戰爭法國慘敗，被逼接受苛刻的停戰協議，割讓阿爾薩斯及洛林。

　　德國提出佔有該兩省有其歷史淵源：自法蘭克王國查理大帝去世，帝位二傳而國家分裂為東、中、西三國。870 年，東、西法蘭克王國瓜分中法蘭克王國，東法蘭克王國吞併的地域包括阿爾薩斯及洛林。東法蘭克王國即今日德國之起源，後演變為神聖羅馬帝國。此後八百年，阿爾薩斯與洛林都屬神聖羅馬帝國，直至路易十四東擴，改變版圖。

　　阿爾薩斯首府為斯特拉斯堡（Strasbourg），是這二百里河段上最重要的城市，也是個充滿德國風貌的法國城市。

　　說德國風貌，自然想到明格的木桁架老樓。斯特拉斯堡留存很

多這類半木構建築，襯以高斜山型屋頂；徜徉老街，常被這些古樓
簇擁，即使德國境內亦只有奎德林堡（Quedlinburg）可與這裡相
較。論精緻則以 Maison Kammerzell 為最。建於 1427，置身座堂
廣場北隅已近六百年。外牆雕有文藝復興風格的細膩木刻，題材聖
俗兼備。這件古老的藝術品現為餐館及酒店。

　　斯特拉斯堡的德國印記不止於歷史積澱。老城東北的共和
國廣場（Place de la République），四面建有國立萊茵歌劇院
（Opéra national du Rhin）、萊茵宮（Palais du Rhin，前稱
Kaiserpalast［皇帝宮］）、國家劇院（TNS）、大學暨國家圖書
館（Bibliothèque nationale et universitaire de Strasbourg）等，
幢幢魁宏，令人恍如置身柏林、維也納。這區是德國兼併阿爾薩斯
後的建設，銳意打造都會氣象；而德皇威廉二世經常巡訪斯特拉斯

堡，足見德國對這城的重視。

斯特拉斯堡位於萊茵支流伊爾河，距萊茵河僅四公里。羅馬人於公元前後在此建立軍營。後帝國越河東擴，深入上日耳曼尼亞（Germania Superior），此地的軍事作用褪色。惟斯特拉斯堡地處萊茵河西通索恩河（Saône）、隆河南下地中海的交通咽喉，擅中轉貿易之利，中世紀以來持續繁興，1262年得帝國自由市的地位，與科隆、邁因茲並為萊茵河上三大城市。古騰堡在邁因茲印出聖經後約十年到斯特拉斯堡成立印刷工場，這裡遂成為印刷業中心。1605年，史上首份報章在此印行。

這城中古盛時的痕跡，烙在老城西端的小法蘭西（Petite France）。這區是當年的河港，四幢十三世紀的哨樓扼守入口，並以有蓋的廊橋（Ponts Couverts）連接。如今廊頂已毀，裝卸貨物的繁忙景象已不復見，港口如靜止的水池。哨樓依舊矗立，俯視伊爾河，留住中古的風情。河港三面昔日排滿漁夫屋、皮匠屋、磨坊，今日多改營餐館。傍晚時分食客雲集，倚木欄看河道看老樓，聽堰閘擋流的潺潺水聲，為燭光晚餐加添情趣。阿爾薩斯在神聖羅

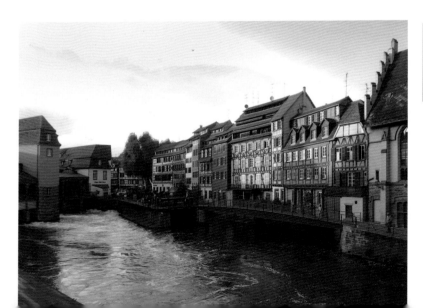

在聖馬田橋（Pont Saint-Martin）感受小法蘭西的中古氣息。

斯特拉斯堡聖母院
座堂外牆赭紅，飾
滿精緻的哥德式浮
雕。

馬帝國旗下八百年，沒有集權中央的管治，得保獨特的文化。來到小法蘭西，該選阿爾薩斯菜，一嚐這菜系特有的風味。

最代表這城中古榮光的，是斯特拉斯堡聖母院座堂（Cathédrale Notre Dame de Strasbourg），為神聖羅馬帝國境內另一哥德式教堂鉅構。始建於 1015，以哥德式重建於 1190，完工於 1439，是現今少數仍保留中世紀原作的大教堂。

聖母院座堂長闊尺碼不及科隆大教堂，甚至小於斯派亞皇帝教堂，但置身斯城老街老樓之間，顯得碩大無朋。教堂通體為赭紅的砂岩，夕陽下艷麗無匹，外牆飾滿精緻如喱士（蕾絲）的哥德式浮雕，使其樣貌比科隆大教堂更為可觀；「巨大而精緻的奇蹟」，是雨果對它的禮讚。歌德則譽之為「參天而盛展的上帝之樹」，或因其尖塔高 142 米，保有全球最高建築物紀錄逾二百年，至 1874 年始被超越。原設計南北鐘樓各有尖塔，但最終只建成北塔，南塔從

聖母院座堂彩繪玻璃，描繪耶穌為門徒洗腳的事蹟。

未動工，整體外觀遂有失均衡，遜於科隆。惟這偏側的尖塔一枝獨秀，遠至萊茵河東的黑森林亦見其身影，堪為中世紀的建築奇蹟。尖頂由八級八角形結構組成，交錯的石架環環相扣，如堆盞，又如層層花座，匠心獨運；縷通的形式垂範德國教堂十九世紀的增建。

座堂內的神聖空間也令人印象難忘。側廊沒有小教堂，增添闊落，並將側牆的彩繪玻璃帶到眼前，不必昂首遠眺。北牆的彩繪玻璃描畫神聖羅馬帝國的政教名人，或僅吸引歷史愛好者；南牆則繪畫耶穌生平，有如福音書，信徒大可靜坐彩窗之前，默想基督的事蹟和教導。

步出座堂，朝伊爾河走，到河畔的斯特拉斯堡歷史博物館參觀。博物館詳述這城自公元前至當代的發展，以跨越萊茵河的「斯特拉斯堡－凱爾（Kehl, Germany）」大橋設計模型作結。大橋是上世紀八十年代的構想，表達這城演進為德法友好合作中心的願景。

事實上，斯特拉斯堡現為歐洲議會、歐洲理事會、及多個歐盟機構的所在地，已由德法對峙橋頭堡轉身為「歐盟之都」。

由凱爾南溯一百三十公里，抵巴塞爾（Basel）。

來巴塞爾，為參觀這城一流的博物館，瞻禮揉合羅馬式與哥德式的巴塞爾大教堂（Basler Münster），看看塗滿艷麗壁畫的市政廳，也到就近的萊茵瀑布遊覽。

萊茵河由源頭流入波登湖（Bodensee），然後向西橫走一段，構成德瑞邊界。流到巴塞爾，於老城下轉一個「萊茵膝蓋」直角彎，

向北進入德法界河河段。這裡左岸是法國的于南格（Huningue），
是民居社區；右岸為萊茵河畔魏爾（Weil am Rhein），是德國最
西南角的城鎮，有大型商場及出口店，有電車直通巴塞爾市中心。
不少瑞士人過這邊購物，取其貨品豐富質優而價格較廉，且方便得
毋須攜備證件。

　　我們也住宿於萊茵河畔魏爾，為了便於泊車，房租也較相宜。

　　從酒店到河濱僅一箭之遙。河濱有單車行人專用的三國橋
（Dreiländerbrücke）。這橋位於德法瑞三國疆界匯合點之北二百米，
連繫萊茵河畔魏爾及于南格。黃昏到此蹓躂，徘徊於兩國之間，看
暮色看波光看江輪。和風清涼若水，兩邊橋頭德法國旗比肩飄揚。

三國橋總長 248 米，是全球最長的單車行人專用單跨橋，優美的弧形鋼架結構贏得德國大橋設計獎，但這些榮譽不能蓋過它的象徵意義：它是萊茵河流於德法之間的第一橋，代表日耳曼與法蘭西三百年恩怨的冰釋。

　　戰爭的破壞太慘重，教訓太深刻，令他們驀然驚覺，原來彼此擁抱相同的價值和信念。

　　也當紀念阿登諾和戴高樂。歷史包袱太沉重，有時單憑一個政治家的卓識不足以開出新局面。

東西夾縫

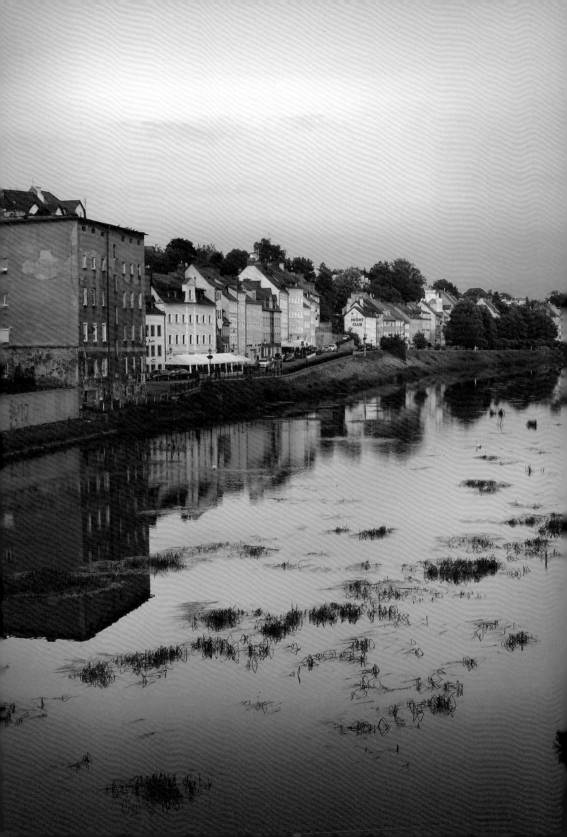

（前頁）暮色下尼薩河畔的斯哥薩萊茲

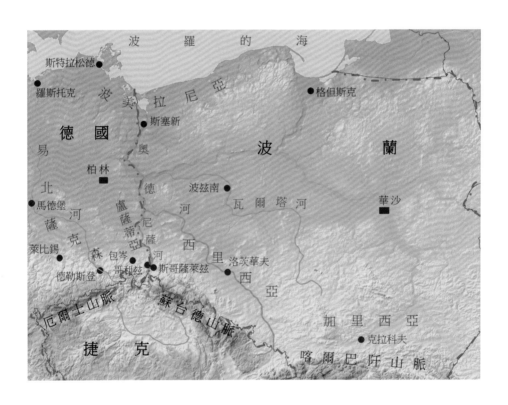

1. 老樓敘事曲

初訪華沙,為方便繼後行程,下榻毗鄰中央車站的酒店。安頓畢,即開始觀光;朝東走過昂藏而富蘇聯風的科學文化宮,再走半公里,便抵皇家之路(Trakt Królewski)。

皇家之路長約四公里,是昔日皇家典禮的路線,沿途有不少重要的歷史建築;但還未到過華沙老城的,必急不及待朝北走,直走到皇家之路北端的城堡廣場(Plac Zamkowy)。

城堡廣場的一側是皇家城堡(Zamek Królewski)。始建於十六世紀,二次大戰時遭完全摧毀;但一如整個老城區,戰後經審慎而認真的重建,得以重現舊觀。橘紅的巴洛克式建築,典雅利落。由此北行,是遊人如鯽的集市廣場(Rynek Starego Miasta)。

集市廣場擺滿畫作,有如藝墟,風情一如羅馬的納沃拿廣場(Piazza Navona)。惟四周的建築物則大異其趣:立面平凡的古樓,數世紀前盡是商館,代表華沙當年的繁華歲月。最觸目的是每於房頂中脊線後加建十多平方米的閣樓,直覺上非原本圖則所有,而是「僭建物」。看着這些四五層高的排屋,不期然想到某淒冷的冬夜裡,破落的樓房上傳來蕩氣迴腸的敘事曲……。

這是電影《鋼琴戰曲》(*The Pianist*)的情節:猶太裔波蘭鋼琴

家斯皮爾曼（Władysław Szpilman, 1911－2000）逃避德軍的剿殺，匿藏在華沙舊房的閣樓，饑寒交迫，身陷絕境，還因尋找食物驚動了德國上尉荷辛菲特（Wilhelm Adalbert Hosenfeld, 1895－1952）。舊房恰有鋼琴，上尉令他彈奏一曲。被饑餓折磨得委頓不堪的斯皮爾曼伸出顫抖乏力的雙手，奏起蕭邦的敘事曲第一首（*Ballade No.1, Op.23 in G minor*）。跌宕的旋律訴說波蘭民族的顛簸，在形同廢墟的街巷迴盪，倍添蒼涼，卻滋潤了荷辛菲特乾涸已久的心靈。一曲奏罷，斯皮爾曼神采奕奕，重拾人之尊嚴，也贏得

老城集市廣場有如藝墟，老樓常於頂層加建閣樓，是這裡獨有的風貌。

荷辛菲特伸出援手，幫助他熬過二戰最後的歲月。

　　個別國民的善行難抵償國家的戰爭罪行。侵略者一敗塗地，宰割由人，戰後被美、蘇、英、法四國共管。波蘭則浴火重生。但在波茨坦會議上，史太林堅持蘇聯國界向西擴張，令波蘭失去戰前大片東部的疆土；補償的方法是波蘭的國土也向西移，以奧德河（Oder）及其支流尼薩河（Neisse）與德國為界，這就是國際觸目的「奧德河—尼薩河線」（Oder-Neisse line）。

2. 古都波茲南

中世紀前期，西斯拉夫民族（West Slavs）從今日白羅斯（Belarus）地區向中歐遷移，但為東法蘭克王國（East Francia，843－962）及奧托大帝（Otto I, the Great，936－973 在位）所阻，止於易北河與奧德河之間，其後建立了波蘭首個王朝——皮雅斯特王朝（The Piast Dynasty, 960－1370），與神聖羅馬帝國為鄰。這王朝前期的首要城市為波茲南（Poznań）。

波茲南舊城東面的座堂島（Ostrów Tumski），更是波蘭歷史的起點。

按波蘭傳奇，車輪匠皮雅斯特（Piast the Wheelwright）於九世紀統治今日波蘭中部，建立大公國。數傳至梅什科一世（Mieszko I，960－992 在位），擴張領土，大致統治今日波蘭全境；又於波茲南瓦爾塔河（Warta，奧德河支流）的洲渚，即現今的座堂島，興建宮室、城壘，掌控商旅通道，奠定波茲南為大公國政經中心的地位。964 年，梅什科一世與波希米亞公國締結婚盟，迎娶其公主黛芭娃（Dobrawa, 940－977），繼而受其影響，於966 年受洗成基督徒，並帶領全國轉信基督教。其子波列斯瓦夫一世（Bolesław I，992－1025 在位）於 1025 年得教宗加冕為波蘭

瓦爾塔河畔的「知識之門」展館，
詳細闡述波蘭中古史。

波茲南主教座堂是波蘭歷史最悠久
的教堂，且被譽為波蘭歷史的起點。

國王。以此，波蘭吸納拉丁文化，加入歐洲列國的大家庭，故教宗
若望保祿二世（Pope John Paul II，1978－2005 在任）到訪波茲
南座堂島時，宣稱「Poland began here」。

這些遙遠的人與事，一般人定感陌生。座堂島東側建有外型方
正而新穎的展館「知識之門」（Porta Posnania），詳細闡述波蘭中
古史，並連接了島上的考古遺址，參觀者可由此探知這民族走過的
曲折道路。

座堂島的重點名勝自當是主教座堂。始建自十世紀，是波蘭歷
史最悠久的教堂，經歷多番損毀與復修，現為二戰後的重建，按
十四世紀的房基，恢復其哥德式的建築；赭磚外牆襯以五幢巴洛克
式青銅鐘塔，平實出雅麗。堂內有精雕細鏤的講壇及鎏金的木刻高

壇，還安放了梅什科一世及波列斯瓦夫一世的靈柩。到訪時止舉行婚禮，未能隨意走動參觀。婚禮莊嚴而美善洋溢，聖詩獻唱在聳峙的肋拱迴盪，高妙如天籟，動人心弦。兄弟、儐相近二十人，皆穿著軍服列成儀仗，表現波蘭人恪遵傳統的一面；而在這波蘭宗教搖籃共證婚盟，確別具意義。

從座堂島走向老城區，沿途大街建有五、六層高的公寓，都是戰後的建設。外牆、窗櫺、陽台常見細緻的雕飾，但殘破失修，疲態畢露，折射當年波共治下日子的匱乏。

進入老城區，建築物漸見利落，轉入舊市集廣場（Stary Rynek），更是眼前一亮：迎來的是波蘭其中一個最可觀的舊市集。廣場四邊各長百餘米，盡是三、四層高的排屋，每幢的造型、雕飾均巧運匠心，立面多彩多姿，輕易把華沙集市廣場的比下去，並足與格但斯克的長廣場（Długi Targ, Gdańsk）媲美；而兩者風格接近，或顯露波茲南與格但斯克同於 1793 年為普魯士所割佔，以致受了日耳曼文化的影響？廣場中央建有數列老樓，當中最具代表性的是市政廳，建於十六世紀雅蓋隆王朝時期（The Jagiellonian Dynasty, 1382－1572）。時為波蘭最鼎盛的年代，延請意大利建築師，採文藝復興式風格而建，曾被譽為阿爾卑斯山以北最優美的建築物，但毀於二戰，幸忠實重建，得以回復舊觀。市政廳右鄰是一列觸目的建設者老樓（Budnicy House），是集市興起時的中心。當年柱廊下顧客摩肩接踵，買賣暢旺，如今卻被廣場上的攤檔搶過風頭。店舖褪色，這列老樓改以繽紛的立面吸引遊人；惟簇新的粉飾，紅藍

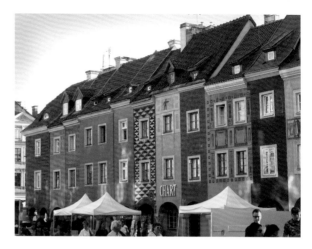

舊市集廣場上的建設者老樓，立面色彩繽紛，悅人眼目。

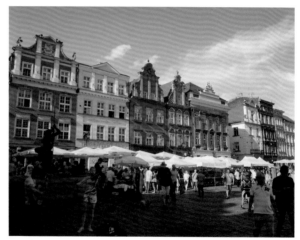

熱鬧的舊市集廣場，商館前面排着密密的攤檔。

綠棕，用色醋濃，兼採幾何圖案，乍看驚艷，再看卻似玩具屋，不配合老樓的身分，品味略遜。

　　從建設者老樓向南走出廣場，即見街尾盡處矗立另一明麗的建築：紅白相襯的聖達尼教堂（Parish Church of St. Stanislaus），是十七世紀時延聘意大利名師的設計，被譽為波蘭最具代表性的巴

洛克式建築，並寄存着雅蓋隆王朝的光輝歲月；現升格為波茲南教區的宗座聖殿。若從舊市集廣場向西走上緩緩的斜坡，略過無甚可觀的皇家城堡（Royal Castle），不多遠便抵闊大的自由廣場（Plac Wolności）。十九世紀時，這裡是全市的中心，高級餐館茶座林立，是上流階級聚腳之地。其時稱「威廉廣場」，蓋為向普魯士王腓特烈·威廉三世（Frederick William III，1797－1840 在位）致敬；換言之，這是波蘭被瓜分時期的建設。偌大的廣場用於檢閱勁旅，陳列槍礮銳武。這裡如今光鮮整潔，商店售賣高檔消費品，熱鬧卻不及舊市集廣場，貨品吸引力亦遜於舊市集的攤檔。

從自由廣場再西行十分鐘，便抵帝國城堡（Imperial Castle）。落成於 1910 年，乃為彰顯德意志第二帝國（1871－1918）在這波蘭土地的治權。城堡規模恢宏，當年堡內有德皇宮室、寶座及行政機構。徘徊宮前庭院，想起信心滿滿的威廉二世（William II，1888－1918 在位）銳意走軍國主義之路，卻把國民拖進近半個世紀的苦難。二戰後，波蘭人沒有推倒這帝宮，還讓它清靜地佇立市中心的西陲，用為多種公共場所。歷史不宜抹去，宜存真以反復推敲。城堡地庫現闢為一九五六年起義博物館（1956 Uprising Museum），闡述那年波茲南工人罷工，引發十萬民眾參與示威，卻釀成政府出動軍隊開火鎮壓的慘劇。這反政府事件揭開逾三十年反波共運動的首頁；波蘭人近二百年面對外力壓迫的抗爭及波茲南深遠的歷史淵源，大概是這事件的底蘊。

3. 西里西亞首府

　　波蘭近代屢遭入侵、瓜分，因其位處中歐大平原，兩面勢力西進東侵的衝衢。這平原南倚厄爾士山脈（Erzgebirge）、蘇台德山脈（Sudetes）及喀爾巴阡山脈（Carpathians），多條河流由此發源北流，於山麓形成片片沖積沃土，造就大平原南部幾個富庶的地區，自西而東，計為薩克森（Saxony）、西里西亞（Silesia）、加里西亞（Galicia），近世以來，經濟文化發達，戰略地位吃重。當中名城，有薩克森的萊比錫、德勒斯登，加里西亞的克拉科夫，及西里西亞的布雷斯勞（Breslau）。

　　今天，布雷斯勞的名字已在地圖上消失，因已改用波蘭名稱洛茨華夫（Wrocław）。

　　洛茨華夫建城幾與波茲南同出一轍：西斯拉夫人於六世紀移到這一帶；到十世紀，在奧德河上游水濱建築城塢，即今舊城東北的座堂島（Ostrów Tumski）。島上有始自十一世紀的主教座堂，建於中世紀的聖馬爾定堂（St Martin's）、聖吉爾堂（St Giles）、聖十字架堂（the Holy Cross）、聖巴多羅買堂（St Bartholomew）、聖伯多祿與聖保祿堂（Saints Peter & Paul），連同一橋之隔沙洲上的聖馬利亞堂（St Mary on Piasek），構成密

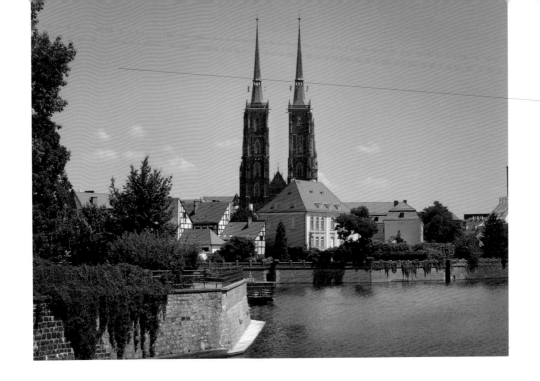

集的教堂群，是洛茨華夫與基督信仰淵源深厚的見證。除聖吉爾堂倖免於戰火，其餘各堂皆於蘇聯紅軍攻奪這城時嚴重損毀，如今所見皆戰後的重建；幸赭棕的磚牆，橙橘的殿脊，諧協而不減古風。主教座堂及聖十字架堂更有青銅尖塔，氣宇軒昂，倒影在平靜的河面上，堪為奧德河畔最美麗的人文景觀。主教座堂鐘塔可讓遊人登上展望台，一覽洛茨華夫全景：從座堂島延展到老城，屹立鐘樓七、八座，散落在寬闊城區的不同角落，驟看近似漢堡，城市規模亦不稍遜，無愧為中歐都會。步下鐘樓，通道引領遊人進入閣樓展廳，展出的盡是該堂近年傳教活動的照片和紀念品，從中可見教士遠赴西非、中非宣教，深入貧窮落後的村落。見微知著，基督信仰

奧德河畔的聖施洗約翰主教座堂（Cathedral of St John the Baptist）。

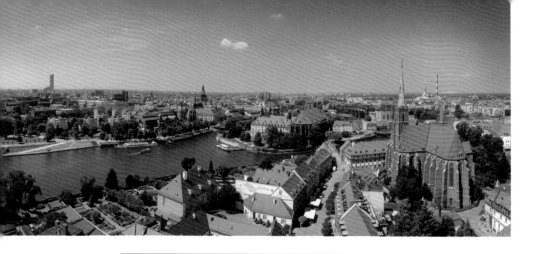

主教座堂鐘樓上眺望洛茨華夫，奧德河就在腳下。

為波蘭魂，從政治抗爭到廣傳福音，至今未見褪色。

地緣條件主宰一個地方的命運。洛茨華夫是陸路交通樞紐，西連萊比錫、馬德堡（Magdeburg），東達克拉科夫，南往布爾諾（Brno，摩拉維亞首府），北通波茲南，盡得地利之便。惟西里西亞是四戰之地，千多年來，轉屬不同政權，身分懸懸無定。最初控制這地區的是摩拉維亞公國（Moravia, 833－907，今捷克西部），波蘭建國後，於波列斯瓦夫一世年間兼併這地，統治了三百多年。1241 年，蒙古西征連陷華沙、布達佩斯；波蘭採焦土政策，焚毀西里西亞一帶的城市、村莊，驅民逃散避禍。蒙古大軍班師後，日耳曼人在神聖羅馬帝國為後援下，向東移民充實西里西亞，影響力大增。1261 年，洛茨華夫獲帝國授予城市自治權；1387 年加入漢薩同盟（Hanseatic League），德國人的商貿倫理由此傳入；而當十六世紀初宗教改革於薩克森地區燃起，新教亦迅即流佈這裡；日

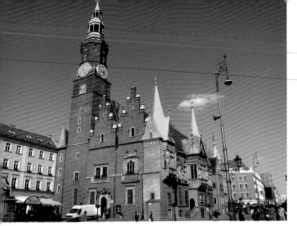

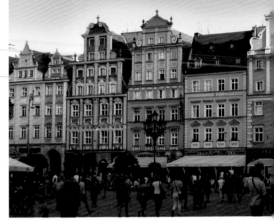

耳曼語言、文化已然成為這地區的主流。

　　十七世紀民族國家興起，波蘭國勢卻每況愈下，西里西亞的民族、文化身分不夠鮮明，遂成為日耳曼各強權爭奪的目標。普、奧、薩克森為此兵戎相見。經奧地利王位繼承戰爭（1740－1748），普魯士在腓特烈大帝（Frederick II the Great，1740－1786 在位）領軍下壓倒奧地利，於 1742 年奪得西里西亞全地。德國人自此牢牢抓住西里西亞，銳意發展，即使一戰戰敗也不曾失落。布雷斯勞既為西里西亞首要城市，便成為政經學術文化重鎮。二十世紀榮獲諾貝爾獎的德國人，在布雷斯勞出生或長期工作的有十人之多，有科學的，有文學的；其他知名人士，如：「紅男爵」李希霍芬（M.A.F. von Richthofen, 1892－1918，著名戰機飛行員）、神學家潘霍華牧師（Dietrich Bonhoeffer, 1906－1945）、指揮家克倫柏勒（Otto Klemperer, 1885－1973），都是響噹噹的名字，足見布雷斯勞在近代德國的地位。

乘電車環城一周，撿拾德意志第二帝國在此大力經營的痕跡。電車網絡即為十九世紀末的建設，還有很多跨越奧德河的鐵橋，傍河的集市大廳（Hala Targowa）等。感覺上，這城市的規劃和格局，最接近德東重鎮萊比錫。

　　來到老城中心，則發現市集廣場（Rynek）比萊比錫的精采，且極可能是第二帝國時期，全德國首屈一指的廣場。

　　洛茨華夫於十三世紀得到自治權後，市中心從座堂島移到今日的市集廣場，興建市政廳，買賣交易便在其側鄰發展起來，繼而有布樓、皮革樓、衣樓的出現，四面亦陸續興築排屋，用為商會、旅館，也有城市貴胄的大宅，圍成長逾二百米，闊一百七十多米的大廣場。市政廳經歷多番改造，現為十六世紀初的哥德式精品。隨着市集日趨興盛，布樓、皮革樓及衣樓於十九世紀先後拆卸，代之以三排高雅的巴洛克式商用建築。惟最可觀的是四面的樓房：高五至十層，比一般集市廣場的宏偉，雖大部分已毀於戰火，今日矗立的僅是複製品，惟比對二十世紀初的照片，可見立面的浮塑和雕飾，從文藝復興式到新藝術風格（Art Nouveau），都忠於原貌地復置，風采依然。外牆顏色紅橙黃綠，恐非戰前原貌，或流於艷麗；但環顧滿街行人，紅男綠女，屋宇也穿上光鮮的衣裝，倒不為過。綜觀這洛茨華夫的首要景點，面積稍遜克拉科夫的中央集市廣場，環迴景觀卻更勝一籌；排屋賞心悅目，與波茲南舊市集及格但斯克長廣場的不相伯仲，規模卻為二者的兩倍，從中可見由奧地利到德意志，日耳曼人四百年來經營這城的亮麗成果。

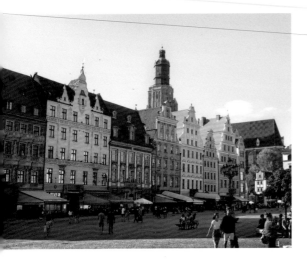

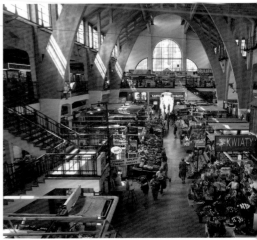

市集廣場西側的排屋，背後聳立的是上溯至十四世紀的聖伊莉莎白教堂（St Elizabeth's）。

建於二十世紀初的集市大廳，外型採哥德式，內裡則是堅固的混凝土建築。

　　從市集廣場南行，前往市博物館（City Museum of Wrocław in Spaetgen Palace）參觀。這館由腓特烈大帝的行宮改建，論外觀和象徵意義，可說是最佳的選址。常設展覽詳述洛茨華夫一千年歷史，當中最震撼的內容，是如實交代戰後波蘭取代德國對西里西亞的治權，三數年間，二百萬德國人被驅逐離開，西徙東德的情況。

　　長居此地的德國人，他們的祖先或早在蒙古撤兵後即到此拓殖，子孫生於斯長於斯，七百年來經歷不同政權的起落，如今卻在列強擺弄下，連根拔起，永別家鄉，歷史上恐怕只有被逐離伊比利亞半島（Iberia）的摩爾人（Moors）有同樣令人欷歔的遭遇。然

而，十五世紀末的摩爾穆斯林尚有條件苛刻的選項 —— 改信基督，西里西亞的德國人卻毫無選擇；此所以邱吉爾表示絕不接受「奧德河—尼薩河線」。

翻閱旅遊資訊中心介紹洛茨華夫的冊子，發現關於古典音樂的，竟一片空白。當 1871 年德國統一，布雷斯勞是全國第六大城市，推想它僅亞於柏林、漢堡、科隆、慕尼黑，而在漢諾威、萊比錫、德勒斯登之上。十八世紀以來，德奧系正統音樂蓬勃發展，區內城市紛紛建立樂團，不少皆斐聲國際。很難想像，德國治下的布雷斯勞沒有一支具份量的國立樂團（Staatskapelle）或廣播電台樂團（Rundfunk Orchester）。只不過德國人被逐走了，他們盛載的文化也就如覆水倒去。清空後的洛茨華夫失魂落魄，承受焦土的後遺，唯有從零開始，重新儲積資產。

逛累了，到商場咖啡室稍歇。鄰座兩個「千禧後」少女在談論課業。窄削的臉頰、高尖的鼻隼，是典型波蘭女子的輪廓，惟已卸去上數代常流露那種憂鬱而沉着的神色，活潑的眼波流動着爽朗和自信。難怪近三十年蕭邦國際鋼琴大賽，波蘭琴手已不是獲獎的常客。她們或聽過父母談到童年時波共治下的坎坷生活，甚至得知祖父母輩是這城的新移民，祖籍布列斯特（Brest, 現屬白羅斯）或利沃夫（Lviv, 現屬烏克蘭）。她們不會把這些陳年舊事放在心上，日後子孫問到自己的籍貫，將毫不猶疑回答「洛茨華夫」。另一桌是一對銀髮夫婦，正翻看官方出版的旅遊指南，德文版的，綠色封面黃色大字標題：BRESLAU。

4. 尼薩河上姊妹城

　　從洛茲華夫西走一百六十公里，抵波蘭邊鎮斯哥薩萊茲（Zgorzelec）。

　　由下楊旅舍步行五十米，來到德、波邊界尼薩河。斯哥薩萊茲沒有值得觀賞的，來這裡是為看看尼薩河對岸的哥利茲（Görlitz）；但住宿這邊，費用便宜一半。經老城橋（Old Town Bridge）過河，便置身德國薩克森州的盧薩蒂亞地區（Lusatia）。橋右前方的山崗上矗立着聖彼得堂（St Peterskirche），高聳的主殿及優美的哥德式雙尖塔，是哥利茲天際線的主角。步上山崗，才見該堂圍起鐵絲網進行大維修；未能進入參觀，真的緣慳一面，唯有在堂下的城牆蹓躂，俯瞰尼薩河。

　　站在城頭，時光倒流到十世紀末，神聖羅馬帝國為防斯拉夫人西進，在易北河上游設置邁森邊藩侯國（Margravate of Meissen, 965－1423），藩侯遂在這山崗營建城寨，俯視河東，是為哥利茲建立之始。哥利茲南距捷克僅四十公里，故中古數百年，輾轉隸屬於日耳曼、波希米亞及波蘭之間，直至宗教改革後，這一帶在薩克森選侯國（Electorate of Saxony, 1356－1806）治下，改信新教，自此緊緊收在德國人的懷抱裡。

哥利茲自十三世紀因位處商路而開始興盛，市鎮延伸至尼薩河的東岸，即今日的斯哥薩萊茲。但哥利茲始終不是大都市，其吸引力來自老城的舊建築。由於倖免於二戰的破壞，它保存了數千座老樓，以致每一角落仍保留着十七、十八世紀的面貌，故電影、電視經常前來取景；它的小城風情吸引不少人到此渡假。

　　從聖彼得堂循小街向老城中心走，沿途不少餐館、茶室，都門庭冷清。大概剛過了德國人的「甜品時間」，夏日午後的老城比想像中淡靜。茶座前的桌椅雖然閒置，但整齊利落，擺設一絲不苟，是典型的德國標記。

　　走到老城牆最西端。這裡有始建於十四世紀的利肯巴赫塔（Reichenbacher Turm），為城牆的一部分，是放哨的戍樓。從塔頂俯瞰全市，闊大的上市集（Obermarkt）就在腳下。這廣場呈長方形，兩邊長長的排滿巴洛克式樓房；但廣場中央闢為泊車位，頗煞風景。

看見閒休的茶座對擺設和整潔的講求，便知身在德國了。

舊議會藥房的修護，盡顯德國人不凡的品味。

從上市集走過長數十米的行人街，便抵下市集（Untermarkt）。這小小的廣場滿是典雅的舊建築：市政廳、舊證券交易所（Alte Börse）、文化歷史博物館（Barockhaus - Kulturhistorisches Museum）、西里西亞博物館（Schlesisches Museum）、舊議會藥房（Ratsapotheke）等等。流連於人車疏落的石砌老街，到眼都是巴洛克建築的精品，就如置身三百年前的薩克森城鎮，僅欠馬蹄聲和當年的衣裝。

一連吃了多天波蘭菜，便在下市集選間餐館晚膳。餐館沒有英文菜譜，侍應也不說英語，幸得鄰桌一對德裔中年夫婦相助；他們聽聞旅人來自香港，便攀談起來，從中國說到美國，盡抒所見。坐在敞向廣場的位置，細賞德國人修繕老樓的工夫，胃口特佳。眼前

正是舊議會藥房：灰綠色牆身，襯以粉紅的線條和紋飾，沒有濃一點或淡半分，拿捏恰到好處。波蘭與德國同是戰後最用心修復受毀建築的國家，成就傲視全球；但從波茲南、洛茲華夫走到這裡，兩國仍有看得出的高下，也許涉及財力，又或關乎技術，但主要還是審美的品味。

　　飯後走回斯哥薩萊茲那邊。中世紀以來，河的兩邊是同一個城市，但今日所見，斯哥薩萊茲毫無城市氣象，僅如近郊社區。但無論如何，哥利茲與斯哥薩萊茲已結為歐盟城市（Euro city），有同一條巴士路線連貫左右兩岸，曾一起申辦 2010 年歐洲文化之都。老城橋波蘭那邊有後廣場（Postal Square），當中的房舍面向德國，粉飾得新淨文雅。橋頭矗立一幢高二十米灰色的瞭望塔，陰沉冷峻，頂層一列圓窗，露出毫不友善的姿態；可以想像，當年波蘭士兵在窗後監視德國那邊的動靜，儘管彼此都是社會主義的同志。今夕趁着暮色，在六十米長的老城橋徘徊拍照。橋下波面如鏡，細水淙淙。橋頭沒有國旗，這邊沒有寫上「Deutschland」的標誌，那邊也沒有豎起「Polska」的路牌，但覺尼薩河上，不是德、波邊界，而是遊客自拍的熱點，更是兩岸居民餐後隨心流憩的逍遙地。

5. 索布人重地

　　來到哥利茲，不但進入了德國，更已踏足索布族（Sorbs）的土地。

　　索布族與波蘭人同源，屬西斯拉夫種，是斯拉夫人向中歐拓殖的先鋒，七世紀初分佈於易北河與奧德河之間。其居地稱盧薩蒂亞，面積稍遜於易北河西的薩克遜人（Saxons）及圖林根人（Thuringii）。至中世紀後期，索布人被日耳曼、波蘭、波希米亞等數大民族擠壓，佔地日蹙，可謂處身夾縫中的夾縫。

　　十八世紀間，薩克森選帝侯奧古斯特一世和二世（Frederick Augustus I，1694－1733 在位；Frederick Augustus II，1734－1763 在位）兼任波蘭王，盧薩蒂亞成為連繫兩地的橋樑，與薩克森關係愈密，索布人遂趨於日耳曼化，普遍說德語；惟納粹德國期間，在「德意志高於一切」的大纛下，險遭滅族。二戰後，「奧德河－尼薩河線」劃下，住在西里西亞地區的索布人因操德語而遭波蘭驅逐，被逼遷向尼薩河西岸。索布人欲爭取獨立或自治，但不成功，僅託庇於東德治下，得到合法地位。兩德統一後，德國政府致力保存索布族文化，索布人得以安居於盧薩蒂亞。

　　距哥利茲四十公里的包岑（Bautzen），是上盧薩蒂亞（Upper

Lusatia）的首要城市，保留索布文化的重地。

順道一遊包岑，還為了看看它那迷人的城壘。

包岑城圍保存了十七個中古的戰樓哨樓，從斯普雷河（Spree，易北河支流）上的和平橋（Friedensbrücke）眺望，多個塔尖緊湊地矗立山頭，氣勢不凡。城牆陡然逼近河谷，形勢險要；而最矚目的是磨坊大門（Mühltor）的戰樓及側鄰米迦勒堂（Michaeliskirche）的鐘塔，兩者的頂部皆白漆紅楣，用色別樹一幟，令人聯想到索布族婦女的頭巾，為森嚴的要塞另添綽約。這據點的建立上溯至七世紀初，索布人防範斯普雷河對岸的圖林根人，因而與德國東部大部分面向斯拉夫人的城寨東西逆向。城牆粗糙而富古風，遊人可沿牆下小徑參觀城圍的防禦工事，走進中世紀的歷史。

縱有索布族的淵源，包岑卻是十足的薩克森城鎮。從和平橋轉向斜路步上主市集（Hauptmarkt），市集正中是蛋黃色巴洛克風的市政府，造型優雅，精神奕奕。主市集東南角是一條長二百米的行人街，盡處是塔身傾斜的富人塔（Reichenturm），矗立街尾已五百多年；沿街建滿巴洛克式排屋，保留着十八世紀薩克森選侯國

從和平橋眺望包岑山城，城牆逼近斯普雷河，形勢險要。

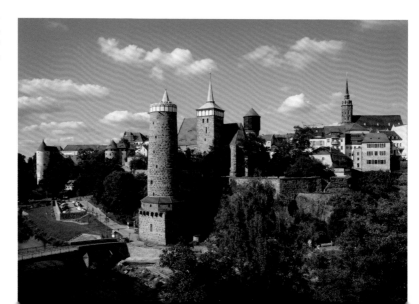

富盛歲月的面貌。在歐洲別國，像包岑這類三萬人口的城市，市中心常冷清蕭瑟，舖位廢置；這裡的商舖卻各展姿彩，貨品豐富，市民常到此流連，悠閒自得。

主市集後面是哥德式的聖彼得主教座堂（St Peter's），始建於十三世紀，鐘塔高八十五米，為包岑最高點。當宗教改革運動席捲包岑，新、舊教徒協議共用這堂：新教徒用主殿後半部及管風琴崇拜，舊教徒用前方靠近祭壇彌撒。其時以四米高的鐵欄分隔彼此，到 1952 年才減至腰間的高度，雙方關係不諧也足有四百多年。由座堂走向城北，可見尼古拉堂（Nikolaikirche）的殘蹟。該堂毀於三十年戰爭（1618-1648），遊人可在此惦記因新、舊教分裂而引發列強交鋒的慘酷戰禍。

尼古拉堂毗鄰城堡街（Schlossstrasse）。這條卵石里巷有迷人的舊建築，街口有芥末餐廳 Bautzener Senfstube，逛累了在此午膳，可一嚐這城譽滿德國的芥末。

沿城堡街穿過馬加什塔（Matthiasturm），不多遠便抵索布人當年建立要塞的山頭。山頭的主角是奧滕堡（Schloss Ortenburg），始自七世紀初，惟現存建築是 1640 年落成的宮殿，有三幅精美的文藝復興式山牆。對面一座平實的巴洛克式建築，是奧滕堡十八世紀時的延建，現闢為索布人博物館（Sorbian Museum）。這館闡述索布人一千五百年來的文化習尚和生活狀況，由索布人管理；入口的接待職員只說索布語，難與遊客溝通，但無礙專程來訪者的興致。

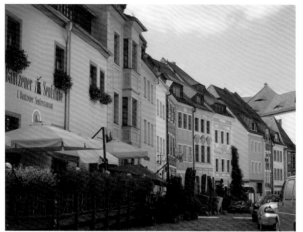

城堡街迷人的舊建築，左側是芥末餐廳
Bautzener Senfstube。

新、舊教共用的聖彼得主教座堂：天主
教徒用主殿前方靠近祭壇的一半，前景
可見分隔雙方的欄桿。

　　三十年戰爭後，領土主權國興起，民族敵視尖銳，繼之帝國
主義洶湧，歐洲爭戰不息近三百年，弱小民族得倖存其間者少之
又少。經歷兩次大戰，生民塗炭以千萬計，西歐各國彷彿徹悟寬
容、復和之可貴，索布族遂得到德國聯邦及州政府的致力護養。
步出博物館，腦際浮現陶潛詩句「常恐霜霰至，零落同草莽」。世
情多變，人心尤是。弱小族群的生存空間繫於社會的兼容精神及
穩定的政經環境，苟遇逆流捲起，國粹民粹當道，小眾如索布人，
以何自保自存？

6. 斯德汀與斯塞新

由包岑循 A13 公路朝奧德河港口斯塞新（Szczecin）北行。德國公路的路面質素冠絕全球，在這些無速限的超級公路上，性能良好的房車可輕易提速至每小時二百公里以上，毫不震盪顛簸。掠過柏林出口，行 A11，不遠便見方向路牌「Stettin」（斯德汀），即波蘭的斯塞新。

斯德汀位於波羅的海南岸一道帶狀的東西走廊，稱波美拉尼亞（Pomerania）。儘管維京人、西斯拉夫人首先拓殖此地，梅什科一世也曾掌控這裡，惟自十二世紀開始，日耳曼人長期居住該區，即使波蘭最強盛的雅蓋隆王朝，也不曾擁有斯德汀。故斯德汀屬德國，是德國人普遍的看法；方向牌標示「斯德汀」，自然不過。

斯德汀距奧德河口六十五公里，地利一如易北河的漢堡。德國十九世紀末致力發展海軍，斯德汀成為重要軍港，且是波羅的海南岸最繁榮的港口。當波茨坦協定以奧德河─尼薩河為德、波國界，斯德汀在奧德河西岸，當歸德國；但波蘭以奧德河無港口出海，易遭封鎖為由，要求得到該市。戰敗國沒有討價還價的能力，斯德汀遂判屬波蘭，但東德西德都不予承認。在蘇聯的支持下，波蘭從紅軍手上接過斯德汀治權，繼之驅逐德國人，一如西里西亞地區。

從 A11 公路過德、波邊境，再走十六公里，抵斯塞新。

來這城，自當尋覓斯德汀的遺痕。從酒店向河濱走，來到建於十五世紀的老市政廳。棕色磚砌的歌德式立面，造形精緻，令人想起呂貝克的荷爾斯坦城門（Holstentor, Lübeck），都是漢薩同盟的典型建築。大門是古老的木刻製作，左右兩扇共六幅漢薩同盟成員徽號的浮雕，都刻上「STITIИ」的字樣，應即是「斯德汀」；而用了斯拉夫語的字母，或與波美拉尼亞公國（Duchy of Pomerania, 1121–1637）的王室具斯拉夫血裔有關。

老市政廳座落的乾草市集廣場（Hay Market Square）則無甚可觀。斯德汀不同於由市集發展起來的內陸城鎮，而是沿河濱向岸後發展，古蹟分佈不太集中；幸市政府擬出三條路線，並一如香港的公立醫院，在地面髹上不同顏色的線條，引領訪客遊覽。

從乾草市集廣場西南行約二百米，抵聖施洗約翰堂（Gothic Church of St John the Evangelist），由方濟會建於十三世紀，乃斯德汀最古老的宗教建築。

斯塞新最重要的教堂則為聖雅各伯聖殿總主教座堂（The Archcathedral Basilica of St James the Apostle），始建自十四世紀，棕色磚構歌德式，與漢薩同盟海港的教堂風格一氣相通，也顯明日耳曼商人的精神紐帶。教堂於二戰盟軍轟炸期間嚴重損毀，戰後重建則延至 1970 年代。堂內復修的牆身和支柱僅以石灰盪平，髹上油漆，沒有重現原貌，在波蘭屬鮮見的處理，或為節省成本之故？效果卻是，把戰火蹂躪下未有倒塌的牆柱展現出來，有紀念館

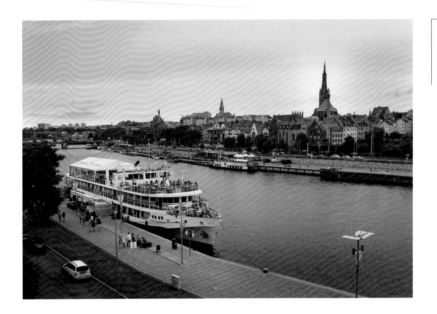

的況味。座堂鐘塔高一百一十米，在老城一枝獨秀，是二十世紀初第二帝國時期的增建，2009 年修復。塔樓上有展望台，可登上一覽全市景色。

　　居高俯瞰，老城最觸目的是建於山丘上的公爵城堡（Castle of Ducal Pomerania）。西斯拉夫人最早在這制高點修築要塞。十四世紀中葉，波美拉尼亞—斯特汀公爵（Dukes of Pomerania—Stettin）在此營建宮室，後於十六世紀以文藝復興風格重建成今日碩大而優雅的建築群。二戰時摧毀大半，戰後致力修復成該市重點名勝，以彰顯斯塞新的西斯拉夫淵源。

　　再循路線標記走過普魯士敬禮門（The Gate of Prussian Homage），步往二十世紀初斯德汀的重要建設哈根平台（Haken's

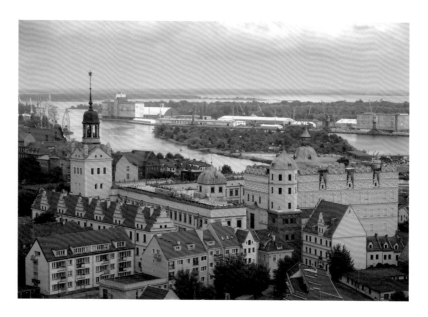

Terrasse，現稱 Waly Chrobrego）。建築師自奧德河濱砌建闊大的石階登上山崗，崗上有恢宏的大樓，大樓前有寬闊的陽台，上設涼亭及林蔭步道，可居高瀏覽河景。構思顯然是仿照德勒斯登易北河畔的布呂爾平台（Brühlsche Terrasse），而建築採精緻的文藝復興風格，則避免了抄襲之譏。如今德國人已不是這些華廈的主人，第二帝國逞強的鴻圖成了斯塞新的地標，現為國家博物館及省政府辦公大樓。

飯後到河畔皮雅斯特林蔭大道（Bulwar Piastowski）蹓躂。這漫步街臨水豎立一些塑像，又鑲嵌了一些銅鑄板，以紀念斯塞新重要的人與事。最南端那塊銅鑄板刻畫的竟是德國超級郵輪威廉大帝號（Kaiser Wilhelm der Grosse）於 1897 年橫渡大西洋的航程。

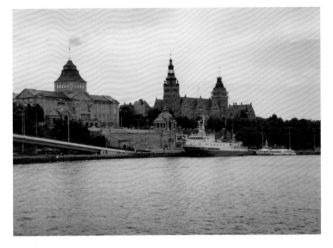

奧德河左岸宏偉的國家博物館（左）及省政
府辦公大樓（右），是二十世紀初的德國建設。

河畔銅鑄板刻畫德國郵輪威廉大帝號
1897 年橫渡大西洋的歷史性航程。

這是北德－羅特航運公司（Norddeutscher Lloyd）第一艘「帝皇
級郵輪」，當年首航即打破由英國保持的最快橫渡大西洋紀錄，連
同另三艘姊妹艦，全部於十九、二十世紀之交在斯德汀建成，代表
斯德汀造船業最光輝的歲月。波蘭人戰後致力清除斯塞新的德國痕
跡，卻銘鐫此事，頗出意料之外；當年有數千波蘭裔勞工在船廠工
作，大概是箇中原因吧！

　　由漫步街走上跨河的長橋（Long Bridge），見奧德河匯聚了
波茲南、洛茨華夫、斯哥薩萊茲的細流，也匯聚了波蘭西半部的活
力，沛然北流。左岸建築沿山坡起伏，暮色映襯着這城市的輪廓；
右岸卻建設疏落，毫無大城的氣象，難怪波蘭力爭據有斯德汀。然
而，不論左岸右岸，或合起來看，今夕眼前的斯塞新與我數年前所

見的漢堡比較，相去甚遠。實難想像，斯德汀於二戰前期為德國第三大城市，緊隨柏林、漢堡之後。戰後斯塞新人胼手胝足，但工業根基非德國之倫，發展難免滯後。地利沒有改變，但時勢不同，人事已異，都市繁榮便無以為繼，就如戰國時代首席都會臨淄，沒落而被取代。

無論如何，斯塞新屬波蘭已成現實，城市的榮枯還看這裡四十萬波蘭人的努力。1990 年兩德統一，它的身分曾起波瀾，蓋西德憲法列明政府須索還東方的失地。惟該年十一月，新德國與波蘭簽定《德—波邊界條約》，承認「奧德河—尼薩河線」及奧德河左岸自斯塞新至波羅的海海岸的疆界，更修改憲法，廢除須討回失地的條目。

德國就這樣放棄神聖羅馬帝國以來控制了九百年的奧德河下游疆土，着實令人訝異。記得前德國駐香港總領事林文禮（Dieter Lamlé）回顧新德國統一三十年時，說到「歷史上首次由朋友和伙伴所包圍」，這是回顧該國千年歷史的總結。常言「退一步，海闊天空」，德國人自 1970 年代奉行睦鄰政策，並坐言起行，贏得四鄰盡是友邦的局面，堪為人類歷史寶貴的一章。

開敞胸懷，就是擴闊境界。

環海名都

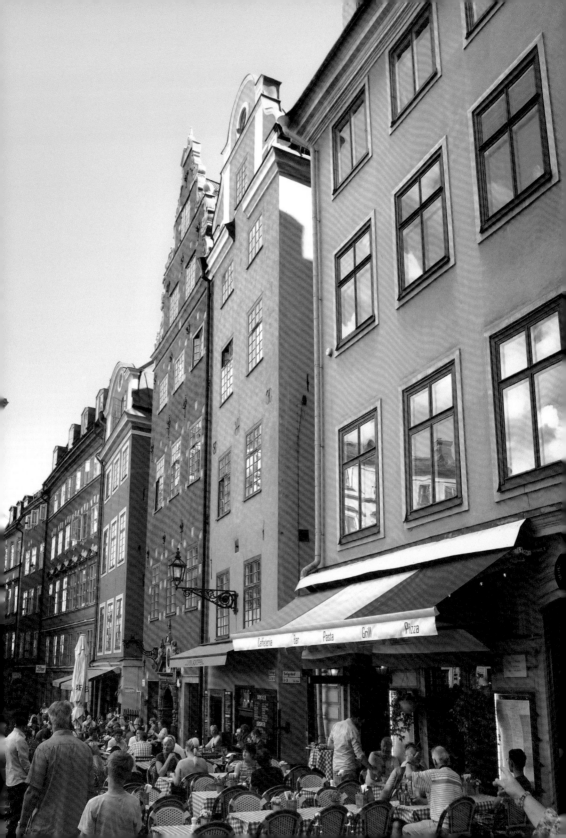

（前頁）斯德哥爾摩老城中心 ——
熱鬧的大廣場。

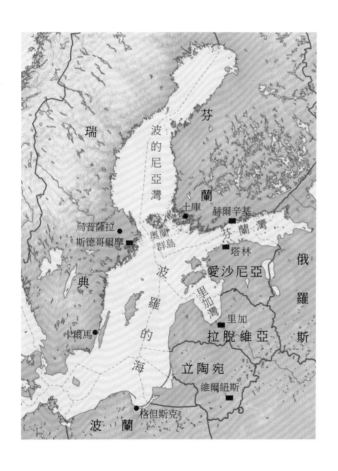

瑞

芬

波
的
尼
亞
灣

蘭

土庫

赫爾辛基

烏普薩拉

芬蘭灣

斯德哥爾摩

奧蘭群島

塔林

典

波

羅

的

愛沙尼亞

俄

里加灣

羅

卡爾馬

海

里加

斯

拉脫維亞

立陶宛

維爾紐斯

格但斯克

波

蘭

1. 韶光遠去的舊都

不喜歡豪華郵輪假期，卻喜愛兩三天的渡輪航程。

除了必然首選挪威海達路德（Hurtigruten）航線，波羅的海的跨國客輪也是心頭好。前者以挪威海岸景色獨佔鰲頭，後者則以體會環海各國民情而別具吸引力。

黃昏時分，維京優雅號（MS Viking Grace, Viking Line）駛入芬蘭西南岸的海域，行在星羅棋布的島嶼之間。排水量五萬七千噸的新型客輪混合柴油與電力推動，寧靜地滑過水波，航向土庫（Turku，瑞典語：Åbo）。客輪由斯德哥爾摩出發，載滿瑞典人。他們來土庫一個週末，看看這片祖先曾拓殖的土地；儘管這城瑞典遺蹟不多，但到眼總見瑞典文的路標，有種回鄉省親的感覺。而這航線的中途站奧蘭群島（Åland）是說瑞典語的芬蘭區份，又是風光明媚的渡假勝地，可說是斯德哥爾摩的後花園。

瑞典與芬蘭的緊密關係緣於地理格局。兩國隔着經常冰封的淺海波的尼亞灣（Gulf of Bothnia），冬季常連成一大片白茫茫的雪地，界線難辨；尤其是上數世紀小冰河時期（約 1550 至 1770 年），波羅的海大幅結冰，兩地想必融成一片。而波的尼亞灣的南界是介乎瑞、芬之間的萬千島嶼，彷似天然陸橋；其中奧蘭群島距瑞典海

岸不足四十公里，就如香港與澳門的距離，使隔海對望的兩地形同接壤。

瑞典與芬蘭還有深厚的歷史淵源。瑞典建國追溯至九世紀，當維京人四出劫掠，部分族人在今日瑞典東部沿岸拓殖。這一支維京人熱衷向東歐擴張，通過芬蘭灣南北兩岸東掠，兵鋒遠達黑海、裡海。他們於十一世紀建立基督教化的瑞典王國，十二世紀參與「北方十字軍」，進兵波羅的海東岸的異教地區，今日芬蘭地區遂為其所併，成為瑞典王國的「東領地」（Österland）。中古時代的芬蘭人仍處於粗耕和狩獵的經濟，沒有雄強的領袖，故自十二世紀至十九世紀初，芬蘭均受瑞典統治，受瑞典文化支配。

這七百年間，土庫為芬蘭地區的首府。

土庫建城於十三世紀初，是芬蘭歷史最悠久的城市。建城後的數百年間，日耳曼商人的漢薩同盟（Hanseatic League）壟斷波羅的海貿易，土庫也是同盟成員，以扼守芬蘭灣入口的地利，成為環海商港與諾夫哥羅德（Novgorod, Russia）之間的商貿樞紐。惟當近代俄國崛起，亟亟西擴，芬蘭灣南北兩岸進入多事之秋。十九世紀初，瑞典在芬蘭戰爭（Finnish War, 1808 – 1809）敗於俄羅斯，割讓芬蘭全境。芬蘭在沙俄的支配下成立了大公國（Grand Duchy of Finland, 1809 – 1917），以土庫為都。但三年後，決定遷都赫爾辛基，取其位處瑞典化地區以外，靠近俄國，易於控馭。

客輪靠泊奧拉河口（Aura），見土庫城堡（Åbo slott）就在眼前。

毗鄰客運碼頭（前景）的土庫城堡。

　　城堡始建於十三世紀末，為瑞典在東領地規模最大的要塞，經歷多番破壞與重建。最近一次毀於 1941 年蘇芬戰事，被蘇聯燃燒彈擊中；後於 1993 年完成重修，闢為歷史博物館，訪客稱冠芬蘭。重建工程致力恢復城堡的舊貌，中上部以白石灰批盪磚構牆身，中下部斑駁的石砌牆壁則是蘇軍轟炸後的殘垣，可據此揣摩當年戰火造成的破壞。博物館詳細介紹瑞典東領地的歷史及王室在這裡的生活，內容非常豐富，足可參觀一書。

　　另一盛載瑞典東領地歲月的古蹟是土庫大教堂。落成於 1300 年，是芬蘭最重要的基督教建築，宗教改革前是土庫大主教的座堂；教改後，瑞典轉奉新教，土庫大教堂成為芬蘭福音信義會（Evangelisk-lutherska kyrkan i Finland）的母堂，以迄今。大教堂以磚石建構，外貌古拙，洋溢中世紀風韻，但其實是十九世紀三十年代火災後的重建；黝黑的鐘塔及青銅塔尖為更後的加建，是土庫的陸標。堂內樸實無華，一如

大部分新教教堂，而遊客疏落，倍添靜穆。

那場大火災發生於 1827 年，土庫市幾盡焚毀。災後百廢待興，大公國決定將所有政府機構遷往赫爾辛基。遷都加上火災，無疑是雙重的打擊。大公國把資源傾注於新都的大規模建設；而赫爾辛基毗鄰聖彼得堡，得十九世紀後半葉俄國文化藝術黃金時期的浸潤，薈萃學者、藝術家，很快便具備了北方都會的風範。土庫沒有搭上那半個世紀都市現代化的快速列車，空自憔悴。

大火災使土庫老城的舊建築蕩然無存，要撿拾瑞典治下的吉光片羽，已不可得。今日遊土庫老城區，主要是看當年的重建。重建由德裔建築師恩格爾（Carl Ludvig Engel, 1778－1840）規劃。恩格爾活躍於芬蘭大公國的建設，赫爾辛基大教堂、大學、市政廳、國家圖書館等亮麗建築，皆是他的手筆；在土庫，除卻主理大教堂的重建，便沒有其他代表作。土庫老城有不少新文藝復興式建築，屬恩格爾的印記，惟樓宇規模遠不如赫爾辛基；新都舊都一升一沉，差距顯而易見。

從老城中心向奧拉河走，見濱河長街清靜如近郊的休憩公園。淺窄的奧拉河

筆直通向波羅的海，但已失卻貨運客運的功能，此際人籟寥寂，涼風吹皺河水，令這六月陰晦的午後浮着落泊的氣息。

河對岸一片稱為修道院山（Luostarinmäki）的坡地，當年大火災未曾波及；倖存者為近二十組木屋，建於十八至十九世紀之間。這些木屋先後成為手工作坊，包括：木工、陶工、五金工、鐘錶製作、樂器製作、印刷、紡織與縫紉等等，其後演變為手工藝戶外博物館（Luostarinmäki Handicrafts Museum）。芬蘭大小城市都有戶外博物館，但以這個首屈一指。到此參觀，可認識木屋的結構，廳房廚廁的佈局，不同工藝使用的工具，還有穿著傳統服裝的職員現場講解和示範。觀者如走進時光隧道，親炙那時代基層百姓的工作和居住環境。

傍晚，又登上航返斯德哥爾摩的維京優雅號。

駛出客運碼頭，輪船行在海島相逼的航道上，兩岸有不少附建私人碼頭的別墅。北面島嶼後方遠處，有大型起重機矗立，是土庫造船廠（Meyer Turku）的身影。這船廠近年以承造二十萬噸級的超級郵輪蜚聲國際，期望它能延續土庫的盛名。

土庫老城奧拉河，是昔日運輸的幹道，如今則清靜閑逸。

手工藝戶外博物館展出十九世紀末一所寡婦的起居室。

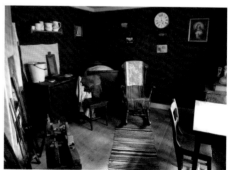

2. 立窩尼亞的首府

　　早上九時，塔林克客輪依莎貝爾號（MS Isabelle, Tallink）從里加灣駛進道加瓦河口（Daugava），航向拉脫維亞首都里加（Riga）。

　　道加瓦河南通「歐洲糧倉」聶伯河（Dnieper）地區，里加位處河口，貿易腹地廣闊，遂為「波羅的海三小國」的最大城市。

　　客輪從斯德哥爾摩駛來，旅客多是拉脫維亞人。瑞典於 1629 年兼併拉脫維亞，統治至 1710 年。這期間，里加是瑞典境內的最大城市，但瑞典沒有在當地推行瑞典化的政策，今日瑞典人也沒有到這裡懷緬國家風光日子的情意。反之，拉脫維亞人渴望體驗西歐大都會的繁盛，這安睡一晚的航程對他們十分吸引。

　　瑞典於十六世紀瓦薩王朝時代（House of Vasa，1523－1654 統治瑞典）崛起。三十年戰爭（1618－1648）列強混戰期間，瑞典在軍事天才古斯塔夫二世‧阿道夫（Gustav II Adolf，1611－1632 在位）領導下參戰，支持新教一方，節節勝利，躍升為舉足輕重的北方霸主。到十七世紀末，卡爾十二世（Karl XII，1697－1718 在位）年少即位，彼得大帝認為天賜良機，與波蘭、立陶宛、丹麥等國結盟，挑動大北方戰爭（The Great Northern War,

1700－1721），圍攻瑞典。不料卡爾十二世又是軍事天才，連戰皆捷；惟及後率軍深入俄羅斯，遇上堅壁清野策略，退至今日烏克蘭地區，大敗於波爾塔瓦會戰（Battle of Poltava, 1709）。殘兵退到黑海，從鄂圖曼帝國輾轉回鄉。瑞典戰敗，拉脫維亞遂落入俄國手中。

拉脫維亞是東西兩方力量進退的衝衢，政權經歷多番輪替，里加遂有多層次的史蹟。

十三世紀前，這道介乎東歐與中歐的走廊聚居了立窩尼亞人（Livonians）及一些自烏拉爾山移入的部族。這地稱立窩尼亞（Livonia），範圍包括今日拉脫維亞及愛沙尼亞。十二世紀「北方十字軍」進軍這一帶，將這地基督教化。其後軍事修會條頓騎士團（Teutonic Order）征服立窩尼亞全地，於1201年建設里加城堡，里加便成為立窩尼亞的首都。立窩尼亞在條頓騎士團控制期間深植日耳曼文化，里加其後加入漢薩同盟（1282年），經濟隨之長足發展。

漢薩商人的足跡可見於市府廣場的黑頭屋（House of Blackheads）。建於1334年，是黑頭兄弟會（Brotherhood of Blackheads）的商館，讓單身日耳曼商人居住。十六世紀時增建了精緻的立面，揉合文藝復興式的法蘭德斯（Flanders）風格，與漢薩港口如安特衞普（Antwerp）、維斯馬（Wismar）遙相呼應。其左側於十九世紀建了風格一致，美態不遑多讓的施瓦本屋（Schwab House）。諷刺的是，這兩幢帶着日耳曼印記的史蹟毀於納粹德國的轟炸；其時拉脫維亞被蘇聯兼併，希特勒揮軍侵蘇。拉脫維亞獨立後，黑頭屋及施瓦本屋得以重建，成為里加的重要景

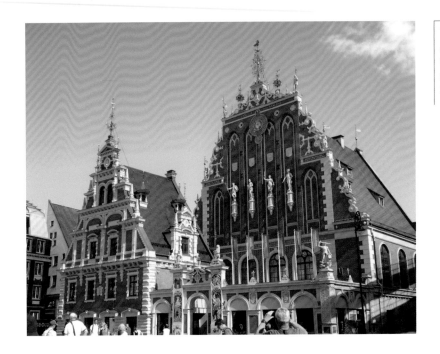

點。紅色外牆襯着精美的雕塑，是取景拍照的熱點，惟用色偏於艷
麗，減損古風。黑頭屋現為博物館，當中地窖是該建築倖存下來的
原始部分，一些遺物可追溯到十四世紀。

里加的漢薩風采還可見於棕色磚構的中世紀大教堂，與中歐北
岸漢薩同盟港口的大教堂一脈相通。老城內兩堂並峙：主教座堂
（Dom Cathedral）始建於 1211 年，經歷多番重修，現為波羅的海
地區最大的教堂。聖彼得堂（St Peter's Church）始建於 1209 年，
十五世紀擴建，延聘羅斯托克（Rostock）的建築師主理工程；磚
構哥德式的主殿，屬漢薩海港的典型教堂風格。

立窩尼亞於宗教改革轉信新教，故主教座堂沿用舊名，卻不是

天主教區的座堂。主殿已沒有供奉聖人的小教堂和祭壇，宏闊高聳的空間便成為渾然天成的演奏廳。參加了一場管風琴演奏會，需購票入場，有異於一般隨緣樂捐的做法；惟管風琴樂聲於大殿穹頂停駐迴蕩的震撼，家中音響未及其佰一。

聖彼得堂的鐘塔設有升降機上登展望台，可俯瞰全市。居高一覽，見寬闊河道上船隻頻繁往來，大型貨物裝卸機隊列下游，老城塔尖矗立，對岸新派建築匯聚，儼然是漢堡港的氣象；縱使城市規模未及後者一半，但足相彷彿，無愧為波羅的海南岸的首席商港。

中世紀盛期，日耳曼人活躍於立窩尼亞數百年，影響力至瑞典統治時期不衰。流連里加老城，見老樓與格但斯克（Gdańsk）、羅斯托克、布呂赫（Brugge）等如出一轍，縱使不及前數者豐富。在老城靠北的闊巷，有相連的「三兄弟屋」，是里加最古老的下舖上居樓房。最老一幢建於十五世紀，階梯形的山牆顯露法蘭德斯風格。居中一幢建於 1646 年，外型最美；有荷蘭風格主義的石刻大門，是一百年後的增建。最狹窄一幢屬巴洛克風格，建於十七世紀末。三兄弟合照一幅，可為歐洲建築發展的教材。

里加的瑞典痕跡不多，但老城迤北托爾納街（Torņa iela）的瑞典門（Swedish Gate）及聖雅各軍營（St Jacob's Barracks）仍刻鑄了瑞典的印記。軍營昔日為瑞典駐兵的宿舍，素面的外牆開闢大幅緊貼牆身的窗戶，不添加窗楣窗檻，幾乎是斯德哥爾摩那邊老樓的複製。營房如今遍開食肆，食客徘徊細閱餐譜，安坐蓬下品嚐美食，卻未必在意這百米長街的瑞典風。

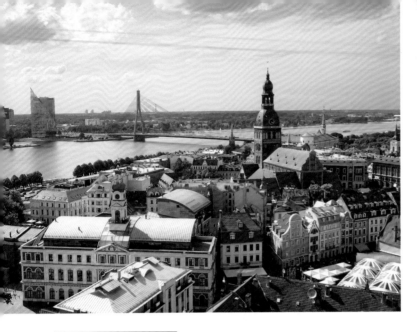
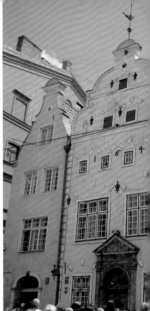

聖彼得堂鐘塔上北望，主教
座堂矗立道加瓦河右岸。

　　大北方戰爭後，繼之第三次瓜分波蘭（1795 年），立窩尼亞進入俄羅斯控制
的歷史時期。代表這歲月的建設為東正教座堂（Nativity of Christ Cathedral）。
建成於 1883 年，新拜占庭式五洋蔥圓穹設計，是沙俄帝國波羅的海地區最大的東
正教教堂。圓穹鎏金，璀璨耀目，堂內則較平凡，大概是蘇聯時期本堂曾改為天
文館之故。

　　十九世紀民族覺醒大潮捲起，拉脫維亞人獨立呼聲日高，惟在東西歐強國的
夾縫下，拉脫維亞在二十世紀政權六度更易。

　　第一次政權更易是 1914 年一戰爆發，德國東侵。戰後拉脫維亞獨立，獨立地
位於 1920 年得蘇聯承認。里加於 1935 年建成自由紀念碑，矗立於老城與新城交
匯的中心點，前彼得大帝騎馬像的位置上。基座刻有「為了祖國和自由」的口號，

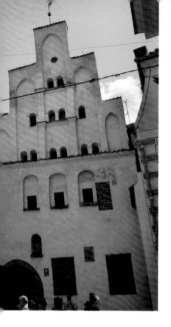

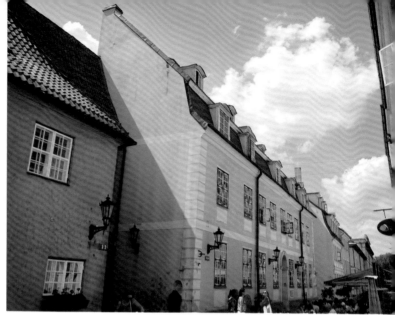

三兄弟屋：右邊最老一棟建
於十五世紀。

聖雅各軍營瑞典風格的建築，大幅窗
戶緊貼牆身。這裡如今遍開食肆。

花崗岩碑頂豎着一個挺立的青銅女性塑像，高舉三顆金星，代表拉脫維亞的三個
文化區。這碑是拉脫維亞獨立、主權、和自由的重要象徵。

德國佔領期間，於里加建立齊柏林飛船庫（Zeppelin hangars），但未竣工已
戰敗。里加於二十年代擬建中央市場，選擇了運用飛船庫改建的設計方案，成為
全歐最大的市場。這裡食品種類豐富，價廉物美，只嘆人在旅途，又沒有選擇住
宿於設有廚房的公寓；幸到此一遊，置身於縱長而高聳的飛船庫，可想像傳奇的
齊柏林飛船令人瞠目的體型。

從中央市場出來，高昂的拉脫維亞科學院（Academy of Science）就在眼前。
這座史太林式混凝土建築建於上世紀五十年代，綽號「史太林生日蛋糕」，與華沙
的科學文化宮（Palace of Culture & Science）如孿生兒，如今成為蘇聯統治時

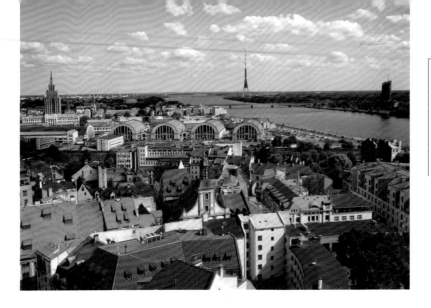

聖彼得堂鐘塔
上南望，四件
軍營式建築為
中央市場，左
方史太林式建
築為拉脫維亞
科學院。

期的標記。

　　不論拉脫維亞人對俄治歲月抱有甚麼情緒，今日里加最閃亮的
市容，無疑是十九世紀後半葉至二十世紀初發展起來的都會規模，
當中又以集中於老城外圍的新藝術（Art Nouveau）建築最為矚目。
聯合國教科文組織特別推許里加的新藝術建築，譽其數量和質素舉
世無匹。沿運河東北岸的伊莉莎伯大街（Elizabetes iela）走，旁
及 Strēlnieku iela 及 Alberta iela，這風格的樓宇一幢接一幢，如
群芳競麗；雖部分顯出頹容，有待修葺，但其建築設計及外牆雕飾
仍風姿十足，足以刊於圖鑑。

　　新藝術建築區佔地頗廣，欲節省腳力，可選乘「Hop-on,
Hop-off」觀光巴士。坐在敞篷的上層，與建築物更接近，取景拍
照更短距，令你想再三乘坐。

里加歷史迂迴曲折，宜多預時間參觀博物館。對中古史較感興趣的可選歷史和航海博物館（Museum of Riga's History and Navigation），想多了解近百年史事的應看看戰爭博物館（Latvian War Museum）和被佔領時期博物館（Museum of the Occupation of Latvia）。

蘇聯解體後，「波羅的海三小國」常被相提並論，其實三者歷史背景不同，三國首都各有特色。立陶宛與波蘭淵源深厚，天主教信仰強固，首都維爾紐斯也有較濃厚的宗教氣氛。愛沙尼亞就在芬蘭對岸，與彼鄰聯繫緊密。首都塔林近水樓臺，得利於芬蘭的創意產業；距赫爾辛基不足兩小時船程，大得旅遊業之惠。相比下，里加更有自力更生的況味。穿梭里加市街，直覺的感到這城以一戰前的都會建設重塑自信，氣氛近似布達佩斯，而商業味道比塔林及維爾紐斯濃厚，甚至滲出點滴俗氣。然里加本因波羅的海商貿而勃興，今日追隨漢堡、安特衛普、阿姆斯特丹的足跡，誰曰不宜？

乘敞篷觀光巴士欣賞伊莉莎伯大街上的新藝術風格建築。

3. 眾水環抱的都會

　　黎明時分，維京優雅號行在島嶼密佈的水道中。她在乘客睡夢正酣之際駛離奧蘭群島，航向斯德哥爾摩。

　　這片群島由厚冰重壓造成。在冰河時期，冰層覆蓋北歐，把瑞典至芬蘭的大地壓得凹凹凸凸；冰河退卻後，芬蘭內陸形成千湖地貌，瑞、芬兩岸之間則出現千島風光。

　　斯德哥爾摩深藏群島之內，比峽灣還要隱蔽，彷彿在這都城的外圍佈下重重要塞。大北方戰爭後，斯德哥爾摩未嘗戰火達三百年。此間最大威脅當數十九世紀初的芬蘭戰爭，瑞典波羅的海艦隊被殲滅，俄軍甚至攻佔了瑞典南部地區；斯城仍免受兵燹，即賴此天然防線之故？

　　斯德哥爾摩三百年來不受兵禍，還因爭霸失敗，及早撒手歐洲列強的競逐。瑞典本有向東擴張的態勢：首都地處斯堪的那維亞東岸正中的凸出位置，與土庫兩岸對望，互相照應；瑞典本部與東領地圍抱波的尼亞灣，唇齒相依，為帝國的根本。準此，瑞典失掉芬蘭全地是沉重的挫敗，自此絕跡熱戰冷戰及外交上的協約結盟，達二百年。這二百年，歐洲戎馬倥傯，或國際交鋒，或本國內戰，邊陲如里斯本、都柏林也不能倖免於戰禍；斯城能獨善其身，實國民之幸。

客輪靠岸，見眾水環抱斯德哥爾摩，是名副其實的「floating city」，浮在水上的城市。這城由十數大小海島組合而成，是舉世無雙的島嶼都會。歐洲歷史名城常有運河流貫城區，利便運輸，如漢堡、哥本哈根、里加等，都是良港，但都有運河，是那些城中世紀繁榮的印記。斯德哥爾摩則由島與島收束出條條水道，不用開鑿河渠；不在大河之上，又沒有運河，卻處處是水濱灣畔的情致。它所欠的，是一個香港扯旗山上盧吉道那樣的觀景點。要俯覽這城全貌，可登上市政廳的鐘塔，或南島區（Södermalm）近斯魯森車站（Slussen）的嘉特琳娜觀景台（Katarina platform）；但高度與扯旗山相比，差距尚遠。

駛向斯德哥爾摩水道上的群島風光。

南島區東北望向動物園島的海港景色。

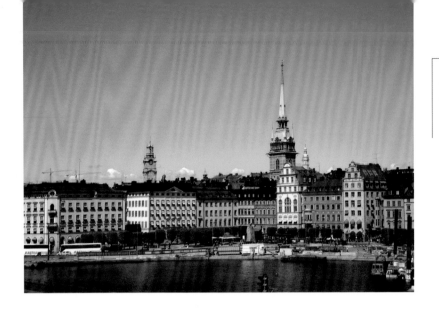

　　斯德哥爾摩地處斯堪的那維亞中心，是北歐最大城市，波
羅的海明珠，市區繁華熱鬧，行人熙來攘往。毗連市中心有老
城區（Gamla Stan）、國王島區（Kungsholmen）、北城區
（Norrmalm）、東城區（Östermalm）、南島區等，就如香港的中
環、銅鑼灣、尖沙咀、旺角，各區都可逛大半天。它近似漢堡：水
陸交織，新舊並存，多元多面，多采多姿，文化生活豐富，都會魅
力迸發；兩者同是我最喜歡長留的地方。

　　市區的繁華熱鬧以塞格爾廣場（Sergels Torg）為中心，由此
西至中央車站，東至國王花園（Kungsträdgården），是大範圍的
消費購物區。廣場西側的皇后街（Drottninggatan）匯聚潮流品牌
的旗艦店，更是當中的焦點。

　　從皇后街南行，穿過國會大樓兩道威儀十足的花崗石拱
門，便抵老城區的主體——城島（Stadsholmen）；再沿西長街

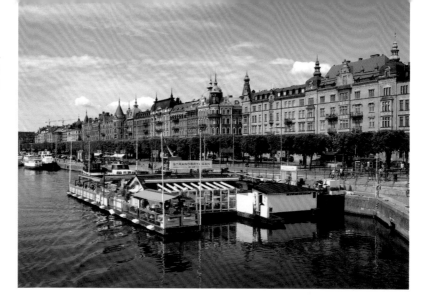

（Västerlånggatan）走到盡頭的鐵匠廣場（Järntorget），共約兩公里的步行街，是一趟由時尚商品走到歷史積澱的體驗。

　　西長街微微弧曲，略略起伏，是老城觀光的中軸。由於名牌商店都在皇后街那邊，這裡除了茶座和售賣紀念品的，還有不少傳統老舖。遊逛那些布藝店或布偶店，欣賞設計師的創意或手工製作的精美，誠賞心樂事。惟最吸引我的是窄街兩旁比肩的老樓。由於未受戰禍，老樓大致仍是中世紀晚期的建築，但經修護、翻新而非重建。四、五層高髹上粉彩的立面，在開貼牆身的窗戶中互相映照，令綠牆添上米白，橘黃綴以赭紅；玻璃片還把藍天白雲帶進長街，真的一步一景。歐洲歷史名城的步行街，有的太宏闊，有的太筆直，有的嫌單調，有的嫌寒酸；如斯德哥爾摩老城這般繽紛精采的，恐怕僅二、三數。

　　直至十七世紀初，老城就是斯德哥爾摩全市。當年商舶繞城島

靠泊，城島周邊的城牆，今日已為車水馬龍的馬路。城島北端是瑞典皇宮（Kungliga Slottet）。這宮的淵源上溯至十三世紀，是扼守城島西面梅拉倫湖（Mälaren）入口的要塞。至十四世紀稱三王冠宮（Tre Kronor），後逐步擴充成宏偉的文藝復興式城堡皇宮，有似捷克古姆洛夫城堡（Český Krumlov Castle）；惜三王冠宮幾盡毀於 1697 年的大火。災後，重建工程隨即展開，1760年竣工，成今日外型方正的巴洛克式宮殿，失卻了城堡皇宮的姿采。這宮除了皇室居所，還是多所博物館的場地，包括三王冠宮博物館（Museum Tre Kronor）、寶庫（Skattkammaren）、軍械庫（Livrustkammaren）、古斯塔夫三世文物館（Gustav III's Antikmuseum）等，深度旅遊者不宜錯過。

古斯塔夫三世（1771－1792 在位）熱心發展文化藝術，其政治改革開啟了「古斯塔夫時代」。他整頓斯德哥爾摩的市政，洗刷骯髒狼藉的形象，搖身成為標緻利落的國都，卻於皇宮舉行的假面舞會中遇刺身亡。在宮南皇宮斜坡（Slottsbracken）的腳下，豎立了他凝視皇宮的銅像。沿寬闊的斜坡上行，便抵大教堂（Storkyrkan）。

大教堂始自十三世紀，是斯城最古老的教堂。現見為十八世紀的改建，用巴洛克式，與斜對面的皇宮相配合。瑞典於宗教改革發生後不久轉宗新教（1527 年），大教堂亦卸去座堂的身分。

從大教堂向南幅射出去，有寧靜的牧師街（Prästgatan）和黑衣人街（Svartmangatan），最古老的商人街（Köpmangatan），

餐館集中的東長街（Österlånggatan）等，各具吸引力，不亞於西長街，值得放慢腳步，流連其間。東長街東側，有近二十條稱某某「gränd」（胡同）的橫巷，是當年通向海傍碼頭的斜路。走上這些窄巷，可感受那時力伕上貨落貨的情況。

　　牧師街和黑衣人街都通向德國斜坡（Tyska Brinken）。中古以來，漢薩商人活躍於斯德哥爾摩，德國人佔這城一半人口，日耳曼文化深深影響瑞典，使之由古代北歐文化轉型為近世歐陸文明。這街有德國教堂（Tyska kyrkan），始建於十四世紀，由日耳曼商人籌建，今日仍以德語崇拜。鐘塔矗立城島中央，為斯城德國元素的標記。

　　老城的中心為大廣場（Stortorget）。廣場面積僅約一千平方米，正中央是老城的水井，中世紀老城環繞它逐漸形成。北側的證券交易所大樓，現為諾貝爾博物館（Nobelmuseet）。廣場四周建築美觀，卻

老城牧師街一景：窗戶互相映照，為老樓加添繽紛。

是一段醜陋歷史事件的現場：1520 年 11 月，丹麥王克里斯蒂安二世（Christian II，1513－1523 在位）拘押八十多名瑞典政要，在大廣場一一斬首，鮮血沿老街流下，史稱斯德哥爾摩浴血慘案（Stockholm Bloodbath）。

瑞典的主要對手本不是東面的俄國而是南面的丹麥。

十四世紀時，北歐丹麥、挪威、瑞典等國組成卡爾馬聯盟（Kalmar Union, 1397－1523）以抗衡漢薩同盟。惟聯盟內部不諧，丹麥國力較強，漸居領導地位，行事以丹麥本國利益為先，而瑞典貴族、商人、及教士圖擺脫丹麥的控制。兩方鬥爭至十六世紀初趨於激烈，克里斯蒂安二世於 1520 年進軍瑞典，逼瑞典政商及宗教顯要效忠，終釀成屠殺慘案。慘案激發瑞典人的反抗。一名遇害人的兒子古斯塔夫‧瓦薩（Gustav Vasa，1523－1560 為瑞典國王）逃脫捕殺，領導瑞典人把丹麥佔領軍逐出斯德哥爾摩，建成獨立的瑞典王國；卡爾馬聯盟隨之瓦解。

斯德哥爾摩觀光的重點，還有城東船島（Skeppsholmen）及動物園島（Djurgården）的博物館區，共有十五所博物館及美術館，其中尤以動物園島上的瓦薩號博物館（Vasamuseet）、斯坎森戶外民俗博物館（Skansen）、及北歐博物館（Nordiskamuseet），皆屬必遊之選，宜預留一至兩天參觀。

瓦薩號博物館展出一艘十七世紀軍艦，是北歐最多人參觀的博物館。

古斯塔夫‧瓦薩開創瓦薩王朝後，丹麥仍控制瑞典南部，包括

隆德（Lund）、馬模（Malmö）等富裕城市逾一個世紀。為徹底壓倒丹麥，稱雄波羅的海，古斯塔夫二世‧阿道夫乘國力冒升，銳意經營海軍，建造巨型的瓦薩號戰艦。該艦建成於 1628 年，卻於八月首航不足三刻鐘在斯城港外翻側沉沒。1961 年，打撈團隊使瓦薩號浮出海面；後被移往昔日建造該艦的乾塢上；1990 年，於該址建成瓦薩號博物館。

雖橫臥海床三百多年，沉沒時亦有撞擊、斷裂，復原工程卻使瓦薩號近乎完整的重現眼前。艦高 52 米，長 69 米，左右舷共裝兩層排礮 48 門，為當時最具規模的戰船。隨船撈起的還有兵器、衣物、工具、食具、食物、飲料、硬幣、及遇難者骸骨等，於館中展出，使我們走進當年船上的生活。當中最觸目是排礮後方的臥艙及船尾。由於古斯塔夫二世‧阿道夫經常率軍作戰，瓦薩號當為國王的旗艦，故致力裝飾，以彰顯國家與個人的聲威。經專家考證，臥艙外兩層迴廊有精雕細縷的華蓋，迴廊上下及船尾滿是人物雕像，全漆以色彩艷麗的顏料。全船雕塑共七百多尊，當年意在炫耀，今日成為歷史瑰寶。

古斯塔夫二世‧阿道夫於 1628 年初巡視未下水的瓦薩號，叮囑主管趕工；後領軍在外，未有參與處女航。雖遭旗艦沉沒的挫折，他仍於翌年吞併立窩尼亞，再一年後出兵登陸波羅的海南岸，介入三十年戰爭，把瑞典國威推上高峰。

按專家考證製作的瓦薩號模型，兩層迴廊及船尾飾滿美侖美奐的雕塑。

館外海傍泊有退役的破冰船、燈塔船、貨船等，參觀者可毫無障礙地隨意探索，由船頂到艙底，駕駛室到機房，保證眼界大開。

瓦薩號博物館開幕以來，搶盡風頭，惟斯坎森戶外民俗博物館及北歐博物館也不可不遊。

斯坎森戶外民俗博物館由瑞典學者哈素琉士（Artur Hazelius, 1833–1901）創辦。他有感於現代化巨輪將使傳統生活方式消失，遂走遍全國，購買一百五十多座十四至十九世紀的老房子，移到動物園島重建，當中有富家大宅、貧農村舍、磨坊、穀倉、教堂等。園區常有傳統手工藝示範，並按季節展示不同行業的活動。博物館落成於 1891 年，由此掀起歐洲各國的效尤。

北歐博物館也始自哈素琉士，創立於 1873 年。自該年起，他致力收藏北歐各地遠至 1520 年代的生活用品，包括傢俱、衣履、首飾、玩具、廚具、餐具、藝術裝置等等，鉅細無遺，使數百年來日常生活的轉變得以具體重現。由於得到各方的支持和捐款，藏品超過一百五十萬件。博物館是一所宏偉的文藝復興式建築，展覽內容滿是驚喜，三小時不知不覺便溜走，但感到非常充實。

十九世紀末，歐洲列強正把目光放在產能的提升、都會的建設、工業的成就、和軍備的精進，瑞典知識分子卻已看到工業化帶來的後遺症。回首百年，瑞典不爭鋒，故能先知先覺，及早關注保育。我們常說北歐國家保育意識最高，淵源或可追溯到哈素琉士及其同道者坐言起行的貢獻。

4. 厚藏教化的名城

　　客輪靠泊斯德哥爾摩，我們把行李寄存於下榻酒店，隨即乘火車往烏普薩拉（Uppsala）。早上九時半，從火車站走向市中心，一路非常清靜，烏普薩拉似仍在睡鄉。

　　來烏普薩拉，為感知近代瑞典文明的底蘊。

　　1520年，古斯塔夫·瓦薩逃出丹麥人的搜捕，奔赴北面的烏普蘭（Uppland）避禍。烏普蘭首府烏普薩拉是瑞典的宗教、學術中心，貴族、教士的潛勢力深厚，利於結集掙脫丹麥轄制的力量。

　　首先拜訪烏普薩拉大教堂（Uppsala Domkyrka）。1273年動工，1435年祝聖，是瑞典十二世紀歸宗基督的標記，數百年來的信仰座標。殿長119米，十九世紀末加建的尖塔也高119米，使大教堂長、高對稱，而兩者的尺寸皆稱冠北歐。古斯塔夫·瓦薩建立近代瑞典王國後，歷朝君主都在這堂加冕，使這堂的身分一如法國蘭斯主教座堂（Cathédrale Notre-Dame de Reims）和英國的西敏寺。古斯塔夫·瓦薩又帶領瑞典追隨新教，故這堂迴廊與後殿的二十所小教堂都廢除了，殿內顯得比較簡潔，除了牆上環迴的濕壁畫，排得滿滿的木椅，主殿的唯一焦點是輝煌的巴洛克式講壇，配合新教對講道的重視。另一新教的印記是堂內的馬利亞塑像：一身

灰色素服，端立凝視遠方，刻畫她目睹愛子受難的愴痛和惘然，而不再是升天或加冕的尊榮形象。雖轉信新教，大教堂仍保留重要人物安葬堂內的傳統。這裡安葬了古斯塔夫・瓦薩及其家人，還安葬了自然科學家卡爾・林奈（Carl Linnaeus, 1707－1778）。

林奈是十八世紀最受推崇的生物學家，現代生物分類學之父。他肄業及授業於烏普薩拉大學，使這所北歐歷史最悠久的大學譽滿學壇。

烏普薩拉大學的知名人士不勝枚舉，林奈之外，有提出攝氏溫標的天文學家攝爾修斯（Anders Celsius, 1701－1744），還有與中國淵源深厚的安特生（Johan Gunnar Andersson, 1874－1960）。安特生上世紀初應北洋政府邀請來華，隨後發現北京直立人化石、新石器時代仰韶文化及齊家文化。

觸到我年輕時研讀中國史前史的範圍，觀光的腳步不期然審慎起來。

大教堂後有古斯塔夫博物館（Gustavianum）。這幢老建築由古斯塔夫二世・阿道夫捐建，曾是烏普薩拉大學的主教學樓，現用為大學的博物館。最著名的部分是解剖劇院（Anatomical Theatre），由醫學教授魯貝克（Olaus Rudbeck, 1630－1702 ）創立。他在大樓的頂層拓建圓穹，把天然光引入有如漏斗的「劇院」。教授在斗下的長桌解剖人體，讓學員圍繞觀察。站在解剖桌旁或觀眾席上，可聯想當年課堂的氣氛。其他展廳滿是奇趣藏品，包括動物標本、奇石、飾物等，遠溯至維京時代及古埃及文明。大學歷史展廳則介紹數百年來該校學者對自然科學的探索，陳列實驗

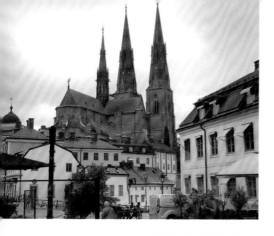

烏普薩拉大教堂，是瑞典首要的基督教建築。

古斯塔夫博物館的解剖劇院：學員站在觀眾席上俯視人體解剖。

器材，亦是饒富趣味的展覽。

由古斯塔夫博物館北行數百米，便抵林奈博物館與植物園（Linnaeus Museum & Botanical Garden）。

這植物園由魯貝克創立。一百年後，林奈在這園工作三十多年，栽種了約三千種植物。他在此研究、授課，大學植物學系及醫學系亦遷到來，使這裡成為國際學術中心。植物園現種有一千三百多種植物，有專人導賞，幫助門外漢認識林奈的貢獻。植物園入口是魯貝克的故居，也是林奈一家的居所，現為博物館，陳列林奈的昆蟲櫃、草藥櫃、藥箱、植物學工具、筆記、及衣物等，展現林奈的日常生活。

沉浸於學術氛圍大半天，略有所悟。

看過一幅繪畫廣州十三行的十八世紀油畫，見商館上瑞典國旗飄揚，但在歷史課本裡，瑞典彷彿在十九、二十世紀遁隱了。其實瑞典人此期間仍走在學術研究的尖端（還不要忘了諾貝爾），並回饋於現實生活的應用，而非銳實力的競逐。這二、三百年，他們沒有缺席。環顧我家滿室瑞典傢俱和電器，心想，其來有自，毫不偶然。

千湖樂韻

（前頁）七月下旬晚上十一時，佩佐山上賞千湖日落。

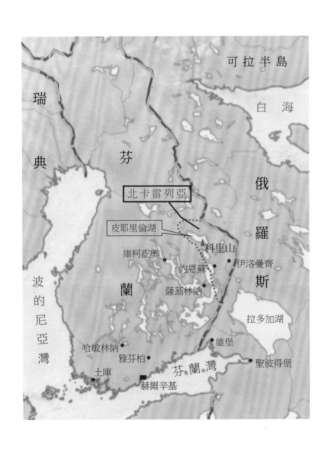

1. 卡雷列亞的爭持

　　清晨時分，又見心繫情牽的芬蘭。鐵翼下一片平曠，林湖相襯；熹微晨光中，薄靄如紗縈漫蓊翠的樹林，更添詩情畫意。

　　五訪芬蘭，是為更理解西貝琉士（Jean Sibelius, 1865－1957）的音樂。

　　這次要拜訪卡雷列亞（Karelia），與芬蘭歷史淵源深厚，被稱為「古芬蘭」的地方。這地域由湖區向東伸展至白海（White Sea），北抵可拉半島（Kola Peninsula），南以拉多加湖（Lake Ladoga）與俄羅斯為鄰。芬蘭自十二世紀開始長期受瑞典統治，西海岸隔着波的尼亞灣（Gulf of Bothnia）與瑞典本部對望，是瑞典化的地區；靠東的卡雷列亞便成為芬蘭傳統文化的搖籃。

　　卡雷列亞地廣人稀，冬季日照短促，荒天雪地。中世紀以來，住民從事粗耕的農業，或仰賴林木、走獸等天然資源，或做斯堪的那維亞與俄羅斯之間的中介生意。十六、十七世紀，歐洲各國還不把俄羅斯放在眼內，更沒有人在意卡雷列亞這「北大荒」，只知她屬瑞典王國的疆域。直到彼得大帝制定開海國策，銳意發展海軍，建設聖彼得堡，開啟通向大海洋的窗戶，波羅的海控制權就成為俄羅斯與瑞典熱戰的焦點。芬蘭位處聖彼得堡通出波羅的海的北翼，

高樹夾道，筆直十數公里的芬蘭公路。

是俄國亟亟奪取的戰略要地，便無可避免被推上歷史的前台。

1700 年，彼得大帝發動「北方戰爭」（The Great Northern War, 1700－1721），從瑞典手上奪去卡雷列亞東半部。一個世紀後，俄羅斯又把握反法聯盟各國與拿破崙酣鬥的時機，挑起「芬蘭戰爭」（Finnish War, 1808－1809），擊潰瑞典波羅的海艦隊，佔領芬蘭全地，建立了沙俄支配的芬蘭大公國（Grand Duchy of Finland, 1809－1917）。

縱使芬蘭大公國在沙俄的優容下得到較大程度的自治，芬蘭人在俄、瑞兩強角力下連番遭戰火蹂躪，感切膚之痛，獨立意識逐漸萌發。特別是取材於卡雷列亞民間傳奇的史詩《卡勒瓦拉》（Kalevala）於 1835 年編成，芬蘭人有了一種本土文化的認同。到十九世紀末，芬蘭人愛國情緒高漲，西貝琉士亦於此際嶄露頭角，發表了取材於《卡勒瓦拉》的《庫列伏》（Kullervo, op.7, 1892）和《林明卡倫組曲》（Lemminkäinen Suite, op.22, 1896），迅即廣受同胞歡迎。面對沙俄加強出版審查，芬蘭文化界連番舉辦籌款活動，讓作家、詩人、畫家、音樂家發表弘揚

本國歷史文化的作品。西貝琉士於 1893 年寫成《卡雷列亞》聯篇樂曲（*Karelia Music*），直接以卡雷列亞的歷史片段為題材。1899 年 2 月，沙皇尼古拉二世（Nicholas II，1894－1917 在位）發表「二月宣言」（February Manifesto），剝奪芬蘭的自治權，加強推行「俄羅斯化」，壓抑陡然升溫的獨立運動。西貝琉士隨即於十一月的新聞界籌款會上發表《新聞界慶典音樂》（*Press Celebrations Music*），當中《芬蘭覺醒》一段後來改編為膾炙人口的《芬蘭頌》（*Finlandia, op.26*），成為國民爭取獨立的精神支柱。西貝琉士成功地將本土文化及祖國山河的元素熔鑄成獨特的北國樂風，令芬蘭人有了屬於自己的音樂，與歐洲列國的音樂藝術並駕齊驅；而他的起步點，就在卡雷列亞。

從赫爾辛基驅車前赴北卡雷列亞區，穿越地勢平坦的湖區。公路筆直的十數公里，稍微轉向，又是筆直的十數公里。可以想像，二、三百年前人們往來的也是這公路，只是沒有鋪上平滑的柏油路面，兩面高大的松樹樺樹要逼近一些，把泥沙路裁成一條條十數公里長的走廊。當年俄、瑞兩軍在這片廣袤的土地上交鋒，數萬兵員若散

落無邊無際的樹林與湖泊，只會被大自然消耗於無形，故必沿公路推進，搶攻城鎮。步騎在平直的路上可長驅直進，但密林後任何動靜，隨時驟變為主客浴血的惡鬥，這裡也就成為死傷枕藉的黃泉路。

抵達該省首府約恩蘇（Joensuu），正是入秋時分；天高氣爽，市民沿河濱散步、踏單車，一派悠閑寫意。適逢週日，商店都提早關門，市中心寥落蕭然。一如芬蘭大多數二線城市，路上行人稀疏；躑躅十字街頭，顧盼四望，人蹤杳杳，一陣不寒而慄的孤清襲來，雙臂不禁起了疙瘩。縱貴為省府，約恩蘇市內無甚可觀。除卻教堂大街兩端的新教教堂和東正教教堂，標誌芬蘭文化與斯拉夫文化在這裡交匯並存；除卻外觀極像赫爾辛基中央車站的市政會堂，顯明卡雷列亞與芬蘭血脈相依，必須參觀的只有北卡雷列亞博物館（North Karelian Museum）。

這博物館也外貌不揚，只是一座四層高的公寓式建築，與兩旁的樓房幾無二致。館內展出卡雷列亞人的生活用具、服裝、樂器、交通工具、房屋模型等等，更重要的是詳細交代卡雷列亞的歷史，從石器時代到中世紀，瑞、俄勢力的消長，再到最終被分割，卡雷列亞人被迫往返遷徙，永別家園。令人感佩的是博物館以冷靜的文字客觀地縷述本土的歷史，而沒有分合統復、國仇家恨、或說好某方故事的味道。

約恩蘇往東七十公里的伊洛曼齊（Ilomantsi），靠近俄國邊境，是另一認識卡雷列亞文化的市鎮，其中的重點是 Parppeinvaara 戶外博物館。雖僅重置了十所卡雷列亞式木構建築，但仍被列於世遺

皮耶里倫湖濱，東風拂動襟袖。

科里山上看皮耶里倫湖暮色。

名錄。這裡可參觀遊吟詩人（bard）當年的居所，聆聽以傳統康特勒琴（kantele）伴奏的詠唱，還有精緻的東正教諸聖小教堂。而展品最豐富的是第二次大戰時期芬蘭將領拉班納（Erkki Raappana, 1893－1962）的作戰總部，詳細記述當年芬、蘇的戰事及拉班納將

軍的生活情況。

1939 年歐戰爆發，地緣位置再次令芬蘭捲入戰爭。納粹德國侵佔波蘭後兩個月，蘇聯揮軍芬蘭，侵佔大半卡雷列亞。1941 年，芬蘭在德國軍事物資的支援下反擊，攻取了自 1721 年被沙俄割佔的東卡雷列亞。但隨着納粹德國走入窮途，芬蘭再陷劣勢，只可談判求和。1947 年，雙方簽訂「巴黎條約」，芬蘭被逼將大半部卡雷列亞，連同其首府維普里（Viipuri，現稱維堡 Vyborg）劃歸蘇聯，自此失去這個歷史文化寶庫。冷戰期間，芬蘭機巧地走特立獨行的自存道路，政經採西歐模式，外交則實行不依靠北約、不反蘇聯的睦鄰策略。如是者在強權陰影下自力發展逾半世紀，成為世界前列的富裕國家。

為眺望靠近俄國的芬蘭東界，來到約恩蘇東北的皮耶里倫湖（Lake Pielinen）。站在湖的西岸，習習清風自東卡雷列亞吹來，掠過澄藍的水波，捲起層層的細浪。這裡僅有零星的房舍，外人罕至。徘徊湖濱，任涼風翻動襟袖，只覺正處身世間最安靜祥和的一角，細聽自然界的微聲密語。近黃昏，登上毗鄰的科里山頂（Ukko Koli），紅透的夕陽把東岸染出奇麗的紫灰。皮耶里倫湖平伏如紙，大小島嶼錯落其間，像一副靜止的棋局。二戰後，蘇聯向東卡雷列亞殖民；該區的原住民卻要離鄉棄井，移到芬蘭這邊，重新建立家園，至今大概都得以安居樂業。大局底定，烽火暫遠，卡雷列亞漸褪去政治的實義，成為一個僅藉西貝琉士名曲而為人所知的名字。

2. 湖島相綴的大地

　　西貝琉士作品於上世紀二十、三十年代大受英語國家推崇，美國樂界甚至譽西貝琉士為貝多芬後最重要的作曲家，他的音樂內涵固不囿於史蹟與傳奇。他的成就亦不限於時勢和國民擁戴，而在於他對音樂的獨特見解和追求，與及從大自然領受的靈感。

　　當厚厚的冰層覆蓋北歐，堅冰把芬蘭古老而厚實的大地壓得凹凸起伏。到冰覆退卻，窪地積水成湖，大大小小近十九萬個，塑造了這裡獨特的地貌。浪蕩湖區，見湖水真是一片緊接一片，湖與湖間略略聳起的緩坡則是大塊大塊的樹林。同是北歐，挪威山地也遍佈由冰覆造成的湖泊，但那些是雄奇的湖，由冰川滑動刻出，總是狹狹長長，襯以險峻的峰巒。嶺上融雪瀉出千尺懸瀑，令湖山更添壯麗。那是動態的湖，動人心魄。芬蘭這邊是靜態的湖，靜如處子，似是風波釀成大水泛溢，淹沒四方，然後靜待大水緩緩退卻，卻緩緩得毫無聲色。大水裡冒出一簇一簇的乾地，上面長着常綠樹，或十數株，或百數株，或千數株，天生天養，在水中央。芬蘭全國十多萬島嶼，就是這樣散落萬千湖泊，繪出一幅又一幅趣意盎然的風情畫。

　　但如斯平蕪的風貌，多看或會單調平淡，除非有藝術家勾畫出

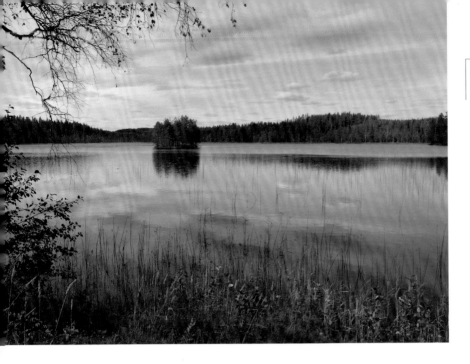

它的情致；用畫筆，用音符。

就如西貝琉士第五交響曲（*op.82*）第二樂章，似寫湖區清晨：迷霧籠罩大地，氤氳瀰漫；待朝暉初照，雲霏飄散，如混沌初開，林澤豁現。

又如他的小夜曲第二首（*Serenade No. 2, op.69*），寫的大概是悠悠冬夜：獨坐木寮，窗外雪野茫茫，天際淡抹晚虹；寒風颼颼，萬枝顫動，抖落千樹銀霜。

又如《愛歌》（*Love Song, from Scènes historiques, Suite No. 2, op.66*）：愛侶漫步湖濱，看斜陽緩緩隱退，四下滲染嫣紅，聽水波汩汩，協奏心曲。

再如《狩獵》（*The Hunt, from Scènes historiques, Suite No. 2, op.66*）：獵隊策馬疾馳，竄越密林，直奔高崗；縱目河山壯闊，林湖迤衍無際，豪情湧溢胸中。

西貝琉士從不認許自己的作品描摹任何的景物，就如他自己說：「我有時會發

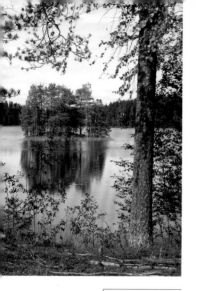

靜如處子的湖色。　　芬蘭薩翁林納（Savolinna）湖景。

現某些實物形象不知不覺走進心裡，跟我寫過的樂章有所連繫，但我的交響曲從栽種到結果都純粹是音樂。」只是他一生酷愛大自然，對萬物敏銳的觀察，早已把景物刻在他胸臆的深處，昇華為樂念，創作間便流露出芬蘭大地的氣韻，讓聽者毫不費力就聯想它的景色。西貝琉士喜歡用長長的持續音，營造一種廣漠無垠的空洞感，表現了芬蘭平闊得幾乎毫無地勢的景貌。這種持續音又往往用銅管吹起，由弱漸強，到最強處驀地轉弱，彷彿從北方傳來極地的呼喚，傳到了又倏忽逝去，飄向邈遠的他方；又有如汽船響起嘹亮的汽笛，笛聲翱翔到地平線外，或繞過叢林，在灣水與洲渚間傳來回響。

　　甫進入二十世紀，西貝琉士在歐陸聲譽鵲起。1907 年，馬勒（Gustav Mahler, 1860－1911）訪赫爾辛基。兩位音樂巨匠會面，交換對交響曲的看法。西貝琉士表示自己「重視曲體的嚴謹，追求樂念之間微妙的邏輯及內在的聯繫。」馬勒卻不表同意，說：「不！交響曲必須像世界一樣。它必須包羅萬象。」不管誰

的意見高明，馬勒來自奧地利，從雄偉多變的阿爾卑斯山資取靈感，認為音樂應包羅萬象，理所當然。芬蘭景色由湖泊、島渚、樹林、天色幾種簡樸的元素構成，順朝暮四時陰晴雨雪而變奏，空曠、明淨、和諧、均衡，自成一個一個自圓自足的系統。當走上科里山俯瞰皮耶里倫湖，或登臨佩佐山（Puijo Hill）觀看眾水繞庫柯皮奧（Kuopio），只見波平如鏡，湖島相綴，萬物凝然，各安其所，不自覺便心神寧靜，逍遙物外。這種領受，孕育西貝琉士的藝術哲學，亦涵養芬蘭人講求簡約而又滿有創意的設計風格，直到如今。

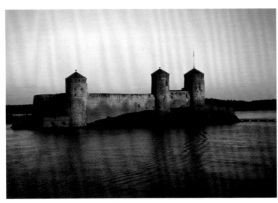

晚虹滲染薩翁林納的奧拉雲城堡（Olavinlinna）。

眾水繞庫柯皮奧。

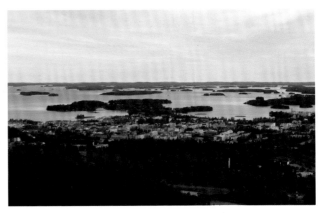

4. 愛諾拉的探索

　　參觀過哈敏林納（Hämeenlinna）西貝琉士出生地及土庫（Turku）的西貝琉士博物館，這次探訪他的故居，愛諾拉別墅（Ainola）。

　　正當進入創作高峰期，西貝琉士決定遷離首都，以逃避繁忙的酬酢。縱使飯局的醇酒美食非常吸引，但西貝琉士知道自己需要的是極安靜的環境，與大自然對話。他一家遂於 1904 年遷居赫爾辛基以北四十公里的雅芬柏（Järvenpää），就在愛諾拉定居，直至離世。

　　愛諾拉座落市郊，被高大的樹木簇擁，周圍未見其他民居。到達時正翻着風暴，陣陣強風搖撼不同的枝葉，有闊葉有細葉有針葉，或疏或密，奏出颯颯颼颼的不同音調，在沒有都市噪音的滋擾下，不其然駐足細聽這大自然的八重奏。西貝琉士每天都在這裡散步，聽風，踏雪，或走到就近的湖沼，察看天鵝、野鶴，積儲靈感，轉化樂韻。

　　別墅是尋常的兩層平房，但只開放下層，包括客飯廳、廚房、書房、及西貝琉士晚年的睡房；傢俱簡樸，掛放不少受贈的禮物。最觸目是一道闊大的窗戶，像一幅大銀幕引景入廳，讓喜愛靜坐沉

思的西貝琉士融入大自然的懷抱。當夏日白夜，晚膳後靜待黃昏，斜陽徐徐移動，枝條掩映暮色，由泛金而橙黃而淡紅；近午夜，天邊還映着晚虹。或值寒夜漫漫，細雪紛紛，疾風時作，白樹飄搖；無盡的昏黑使人抑鬱，但也讓西貝琉士默默凝想，向深邃的內心世界探索。他的作品有的深沉晦澀，有的開朗光輝，與他眼前闊銀幕的影像必有密切的關係。

藏身樹林中的愛諾拉別墅

芬蘭首都赫爾辛基的西貝琉士雕塑。

1907 年，西貝琉士發表第三交響曲，樂壇卻不受落。但他不甘把藝術天賦局限於頭兩首交響曲的浪漫主義風格，只循自己對音樂的見解，為作品探索新的表現形式。如是者，在愛諾拉寫下第三至第七交響曲，首首風格迥異，奠下超越德伏札克、柴可夫斯基的地位。曠世傑作往往不合俗世大眾的口味，一如芬蘭的湖與島，只可以在更高更闊遠的角度去觀望，方能看得準它們的位置。

1926 年，西貝琉士寫下交響音詩《塔比奧拉》（*Tapiola, op. 69*），便不再發表作品。三十年的沉默，原因成謎，有認為是反對的意見打擊他的自信，有認為是他本人嚴格的自我批判。但大師的作品已躋身不朽的殿堂，他為何毀掉當日樂界翹首以待的第八交響曲，實已無關宏旨了。

鐵翼騰空，又見芬蘭遼曠的大地。湖泊映照夕陽餘暉，幻成片片瑰麗的金葉，點綴着大塊黝黑的樹林，直伸入無垠的蒼茫。

五別芬蘭，再訪之期未定，但西貝琉士的樂曲早已載着它的風光和他的意境，坎在我心深處，並時刻揚起，泛滿胸懷，滋潤生活，終我一生。

再河山人晤——歐遊史地緣

作　　者：靳達強
攝影及相片編輯：靳達強、戴淑卿、靳清揚、靳清越
封面畫作：靳埭強
責任編輯：黎漢傑
法律顧問：陳煦堂　律師

出　　版：初文出版社有限公司
　　　　　電郵：manuscriptpublish@gmail.com

印　　刷：陽光印刷製本廠

發　　行：香港聯合書刊物流有限公司
　　　　　香港新界荃灣德士古道 220-248 號
　　　　　荃灣工業中心 16 樓
　　　　　電話 (852) 2150-2100 傳真 (852) 2407-3062

臺灣總經銷：貿騰發賣股份有限公司
　　　　　電話：886-2-82275988 傳真：886-2-82275989
　　　　　網址：www.namode.com

版　　次：2023 年 5 月初版

國際書號：978-988-76891-5-7

定　　價：港幣 148 元　新臺幣 560 元

Published and printed in Hong Kong